序

　　以兩千五百年歷史的傳統古箏自當代回望並穿越歷史與古代時空的遇見為發想，交替出現代與古典的音樂對話想像。在風格上以傳統音樂在當下全球化的流行社會中與不同文化洪流中的核心音樂語彙為基底，從西方與東方聽眾不同聆賞角度反思回歸以琴箏古典人文的精神藝術美學與歷史文學為經緯的當代創作。在沈澱多年後重新出發，〈樂遊古今〉專輯搭配完整的樂譜創作集可互作參照，在樂曲內容、曲式和聲、節奏技術上更臻深邃邈遠，佐以豐富配器外涵蓋傳統箏樂流派聲韻演奏技法風格運用去廣博尋找跨文化中的普同共鳴，企求在藝術和文學性的前提下又不失溫度而貼近人生況味的音樂作品。本作品集包含七首原創古箏作品，從遙想詩仙的〈夢迴李白 - 碧荷煙〉、高難度挑戰節奏律動與指尖精準掌握的美式搖滾與爵士的〈燃〉、從古箏傳統聲韻與旋律並作現代巧妙轉調的〈舞鶴賦〉、異國風情並豪邁萬千的〈泰姬瑪哈的星空〉、拉丁復古情懷的〈憶 - 上海時光〉、仰觀名畫融會心境的〈萬壑松風雲起時〉到追念蘇子的飄逸渺遠的人生宇宙之〈臨江仙 - 江海寄餘生〉，與演奏者一同感受洗滌箏樂的心靈旅程，在時空古今的洪流之中，用澄澈的心境，撚指錚鏦寄語天地……縱情與山海江湖，和歌與弦，縱然輕舟一片詩意盎然……。

推薦序

　　傳統與創新乃是相輔相生，在文化的土壤之中，「尋根、扎根」是深植茁壯的重要源頭。「箏該舊有味，韻至心逸生。」在搦箏隨筆之中余將人文藝術與生活思維的傳統文化傳承作為文集紀錄。謹致青年作曲演奏家辰樺之〈樂遊古今〉古箏創作樂譜集發表，辭令寄予學問將中外古典文學之經典記李白、蘇軾、張愛玲乃至於印度文學泰斗之泰戈爾詩作為音樂發想，著實為當代傳統與現代人文素養與藝術欣賞品味的體現。在這次的音樂作品中，令人感受到文人之灑脫，藝術家之涵養，又可感受到紀念哲人之景仰風範，奔放之中不失飄逸，細緻處而氣魄得兼。

　　辰樺之箏藝演奏上弄弦與作韻，互為表裡；在創作之中作品飽含聲腔與器樂始能融合無礙，不但熟習各箏樂流派的經典技法與風格並作為器樂曲高技術含量的創作，並能在透過創編、製作、演奏、研究與實踐推廣，苦心孤詣將中華文化至英美等國的當代新生代創作藝文文化推廣，將東方美學與西方文明帶來了時代的新聲音，也樂見得新生後輩對於傳承的使命。

　　余耕耘箏樂一甲子，腳步至三大洋五大洲，歐、美、亞、非之箏路歷程，走過現代文明回歸傳統文化，在音樂中體認出傳統的價值，得其所哉。期許敬祝辰樺在這次的音樂錄音專輯與樂譜集的出版推行，進程之中要有全新視野，以展現前所未有的音樂推展任務。期許我國傳統樂器，以中華瑰寶千秋萬世的小瑟（箏之古箏）的英姿，追本溯源將創新形式的交流融合，提升傳統藝術之文化精華。未來的時代將銜接美學、歷史、與人文多元並進，希冀能在多元現代社會裡，給予聽眾與琴者一場藝術饗宴，更在心中留下一顆待風發芽的文化種子。

臺北正心箏樂團創辦人暨藝術總監

魏德棟 謹啟

於 110.12.26

推薦序

當代華人箏樂作品隨著時代的進程日新月異,箏樂的形態、內容、演奏和詮釋等面向益加豐富多變。在學院科班及民間社團的推廣之下,古箏創作與演奏技術日益精進,講座與線上課程更為普及,如今正值多媒體網路世界時代的來臨,個人音樂創作影音與自媒體的發展已到了百家爭鳴的光景,為這時代開啟了一片萬紫千紅的箏樂盛景。

青年古箏作曲家林辰樺在她的箏樂作品寫作之中,難能可貴地保留了古箏音韻的細節,體現屬於古箏特有的按滑猱顫等作韻特色,在尊重傳統箏樂的音聲樣貌與箏樂流變現狀前提之下,融會快速指序技法與特殊定弦方法展開個人的創作。在配器上,她結合傳統中國樂器二胡、笛子、嗩吶、簫與戲曲鑼鼓,應用西洋樂器小提琴、大提琴、定音鼓、鐘琴、鋼琴,世界民族樂器塔布拉鼓,流行樂界爵士鼓,甚至加入大自然聲響的情境音樂與電子氛圍音樂完成配樂與伴奏合成。讓科技元素不僅能呈現當代的藝術創意,也能富含深刻的人文底蘊,這與她個人在大學之後遠赴英、美求學的十年旅居生涯經歷有關。在西方全球化媒體快速變遷衝擊下,古箏音樂的創作者能夠思索傳統文化的認同,藉以觀照自身在全球文化中的身份定位,這在當代多元文化浪潮之下,是十分珍貴的經驗。

《樂遊古今》古箏創作集在文學與藝術的交融視野中進行了跨界音樂創作,其中牽涉古箏器樂手法的創新、突破音階限制與定絃重新配置、和聲織度的設計編寫與節奏韻律的複雜交錯。特別是基於音樂與文學互文性參照的審美體驗,是相當少見而有一定程度困難的創寫嘗試。在這一冊樂動人心的箏樂畫卷之中,勾勒來自作者心田的古今人文和音聲交錯的立體樣貌,讓我們一同跟隨樂音的起落,探索當代跨界音樂創作的時代特色,為箏樂創作展望新興的未來。

國立臺灣藝術大學中國音樂學系 教授

張儷瓊 謹誌

2022.12.28

作曲家簡介

　　林辰樺 EMMA LIN, 當代古箏音樂家，先後師承王文鈴、林慧媚、葉娟祕、張儷瓊、魏德棟等諸位箏樂名師與教授。副修作曲師事蘇文慶大師。自幼學習中西樂基礎紮實，自曉明女中音樂班畢業、台灣藝術大學中國音樂系古箏主修、獲教育部學海飛揚赴英國金士頓大學音樂科技系擔任訪問學生，後於倫敦國王學院修讀研究生文憑、美國好萊塢演奏家學院獨立音樂製作與鍵盤科技雙修畢業。性情雅好傳統文學詩詞書畫，赴英美深造現代音樂更秉持著文化交流創作為職志。期間除了與各國音樂人創作錄音製作合作外，更多次參與外交部駐外單位文化交流藝術活動、矽谷當地科技公司與學校新年音樂主題巡演、電視電台專訪、旗袍時尚跨界合作、大型年度劇院藝文匯演介紹傳統樂器與個人創作音樂。

　　重要獲獎紀錄包括三校榜首第一名錄取台灣藝術大學中國音樂學系彈弦組、中國文化大學中國音樂學系、台北藝術大學傳統音樂學系音樂理論。香港《首屆國際古箏比賽》專業 A 組決賽銀獎、ISC（INTERNATIONAL SONGWRITING COMPETITION）作曲大賽器樂組首獎首張個人原創古箏電子專輯 2014〈AMAZING ZHENG 箏彩〉、2015 ICN 國際衛視中華旗袍節 - 洛杉磯旗袍才藝大賽佳人組亞軍暨最佳形象獎、2016〈第二屆華人微春晚〉、2017 於美國 SAN JOSETRITNON THEATER 聚辦與旅美二胡音樂家江嘉瑞，柳琴音樂家林意嵐發表〈CHINESE MUSIC CONCERT〉創作演奏音樂會、2019 ～ 2021 疫情期間返台轉為線上音樂短片 COVER 多首錄製與教學、2022 作品〈花之緣〉獲得 "GLOBAL

MUSIC AWARD" 全球音樂獎銀獎肯定，並獲得〈2022 台藝風華第二屆作曲演奏盃〉第一名與佳作獎。創作方面曾與來自法國、英國、美國、印度、中東等音樂家合作原創錄音，為獨奏家、樂隊、與團體編曲與邀約藝術節文化季演出，累計逾六十餘首個人箏樂創作。她長年活躍於海外，作品演出深受喜愛。她希望在未來音樂創作與演出中，尋求中國古典藝術的精髓美好，將悠久的歷史與現代的思潮表達融合，尋找一種嶄新恆久的風尚。

目 錄 Contents

夢迴李白 - 碧荷煙

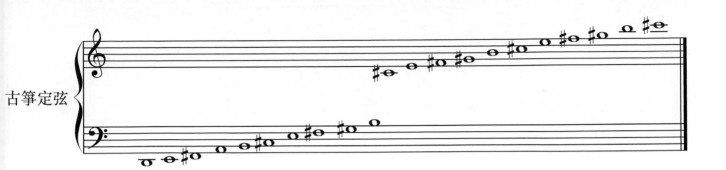

古箏定弦

曲解：

初夏的碧綠的荷花池畔在溫煦日光下清新綻放，微風輕吹拂面展開了音樂的聯篇浮
想。此情此景遙想詩仙李白《古風》組詩曾有詩曰：『碧荷生幽泉，朝日艷且鮮。秋
花冒綠水，密葉羅青煙。秀色空絕世，馨香為誰傳。坐看飛霜滿，凋此紅芳年。結根
未得所，願托華池邊。』遂將詩詞譜曲，運用古箏雙手交替組合、快速指序、輪指
搖、輪抹以及浙江箏派快四點與節奏變奏橋段設計展開。C段慢板寫作為古曲風格的
創作並巧妙融入古琴曲李白的《關山月》時值旋律變化七小節，作為歷史角色李白的
出現象徵，為經典與新創的交映點題，獨坐庭下遙想與詩人月下賞荷的的跨時空相
遇。從午後的徐風漫步至黃昏月上柳梢，在幽靜的荷花池畔，清涼的琴音穿越千年與
樂共舞。詩人那放不下的心中的江湖河山其實正藏與詩文寄託，既是千江典雅與理想
抱負之深刻，猶如鴻毛之於輕舟，思悠悠渡重山人間。創作意旨在將古詩詞譜曲並原
創成古箏器樂獨奏曲的規格，有感李白作品與心境的共鳴，作為傳統與現代的沈思再
現。本曲希求將風格清麗雅正但能兼有學術器樂技術的含量，反思時下強度對比張力
新奇或多為鋼琴伴奏的器樂演奏曲，本曲嘗試回歸傳統音樂的美學特質與意境發想而
反璞歸箏，從古箏音樂的歷史脈絡流派去尋找聲韻與意境美的追溯。此曲考驗演奏者
在於純箏演奏，著重在傳統箏曲與運用掌握與樂曲細膩的音色虛實和情感線條的處
理。企求能維持氣息的優雅流動與平衡和諧的美感，進而繁而不燥、快而不亂、慢而
不悶、動而不俗，將樂曲呈現遠古樂今的靈動之感。樂曲段落：**A** 序 **B** 行歌古風 **C** 沁
茶-談笑雲風間 **D** 清風荷姿 **E** 荷葉輕舟渡重山

夢迴李白 - 碧荷煙

作曲
林辰樺

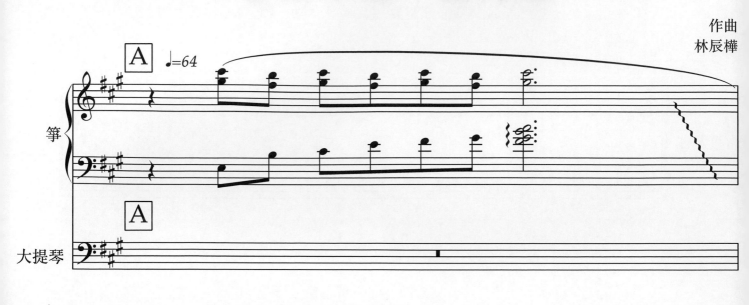

晚　凋此紅芳年　　　　　　　一　　　結根未－－－得一

揉弦後上滑

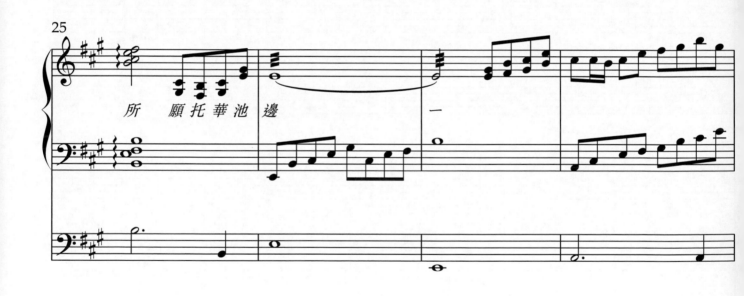

所　願托華池邊　　　　　　　一

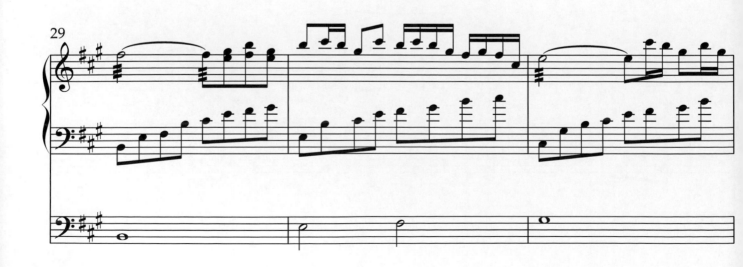

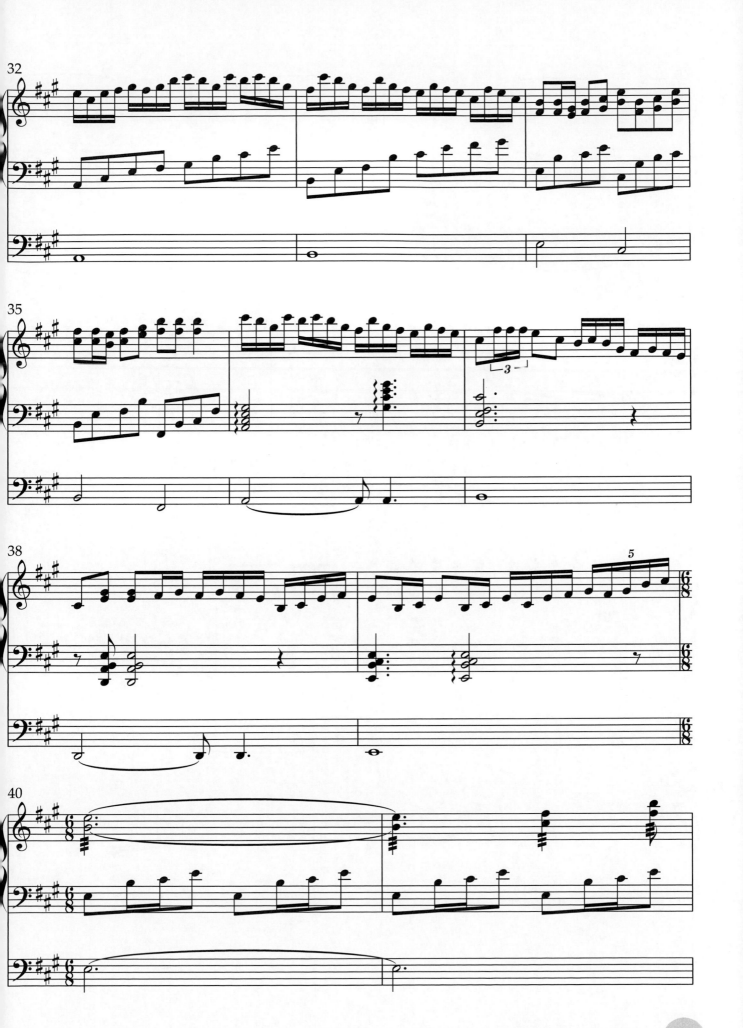

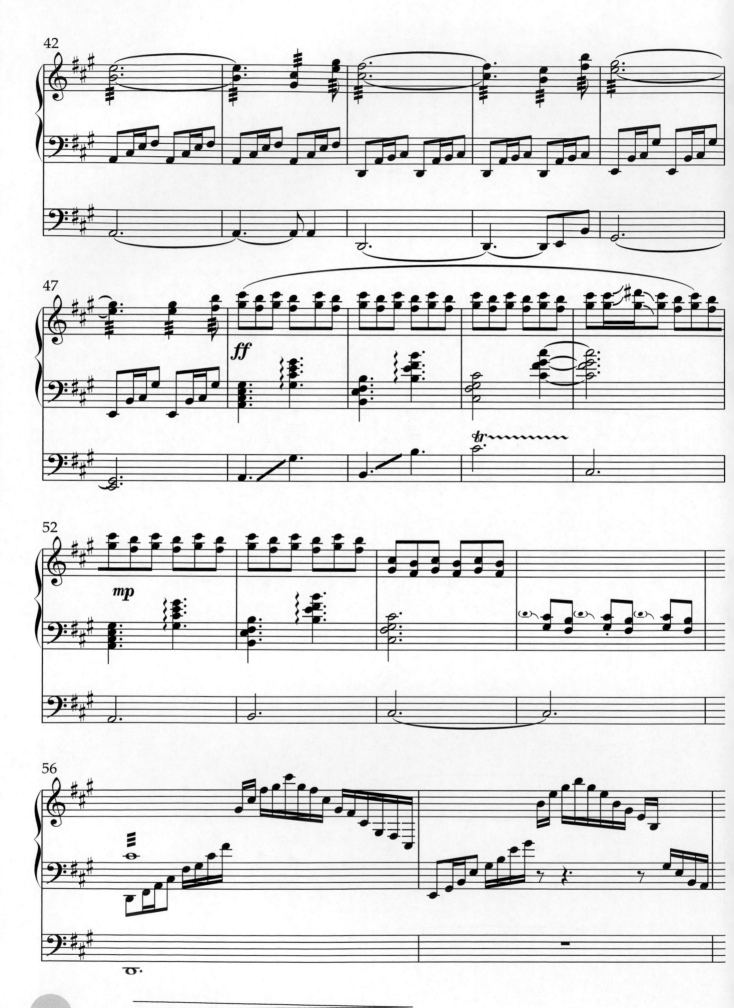

綻放的荷

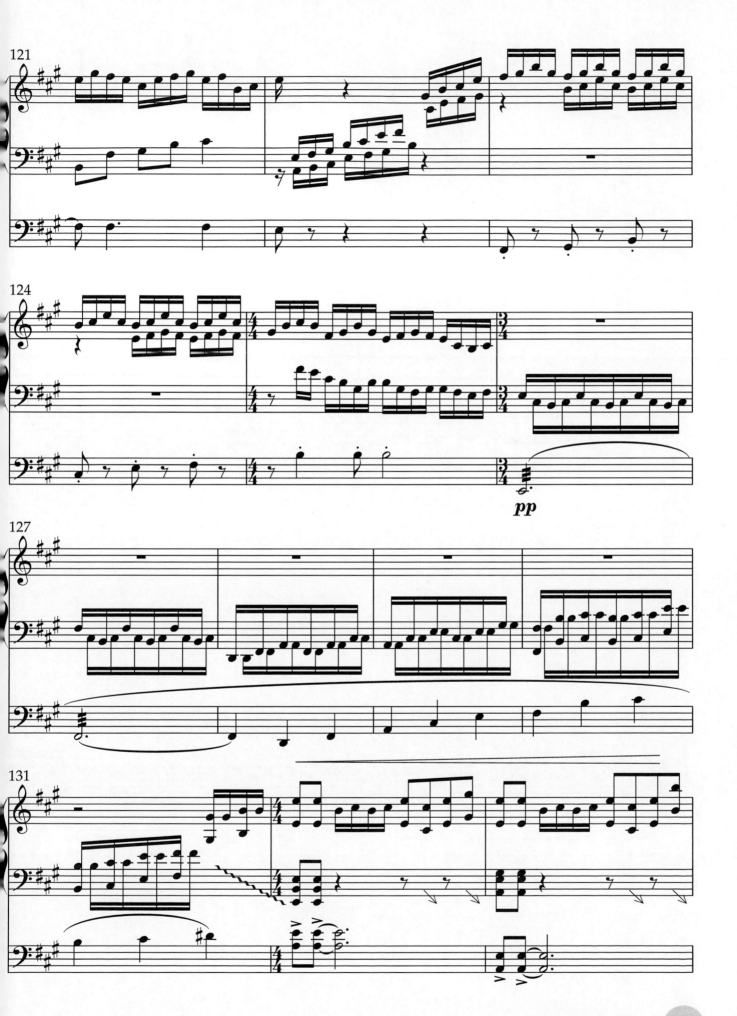

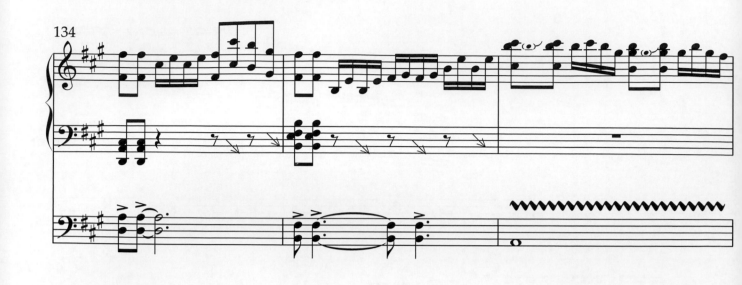

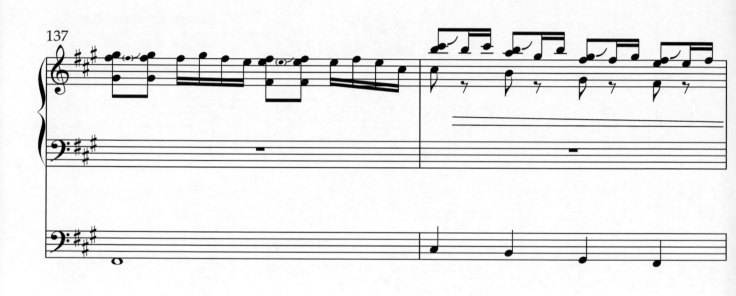

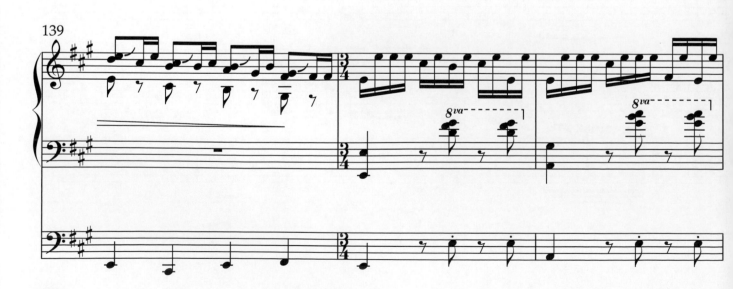

E 荷葉輕舟渡重山　♩=76

燃

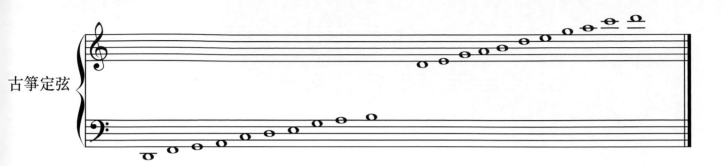

古箏定弦

曲解

每個人的內心　都有燃燒綻放的音響　不曾遺忘

<燃> 以美國藍調音樂和爵士音樂為靈感，佐以節奏律動與豐富的和聲的特色，描繪出美國洛杉磯都會城市的絢爛夜色與青春之歌的熱血夢想。以鋼琴之聲如夜色帷幕緩緩延展至夜駛在洛杉磯公路上的星空閃爍，鼓聲節奏的持續行進，象徵年輕的夢想與行動力。古箏猶如搖滾樂的熱血吉他或貝斯，在高音快速運行的手指指序、低音對於力度與顆粒的節奏變化、左右手切分音型重音移轉的掌握，使得演奏賦予挑戰難度。在按滑音和揉弦方面做美式風格外放表現力的演奏呈現，尋求將音色做出堅定直率而飽含韌性的音色呈現。樂曲的中段，午夜銀白色的月光中懸宕如飄洋過海中思鄉思根懷舊的回望，流行歌謠曲式帶入象徵的未曾忘卻的根源，在和淺淺的哼唱旋律音樂中尋找寄託與穿過黑夜的迷惘探索並望向朝陽。　最末段曙光乍現，撒下燦爛的希望。飛速的旋律脈動如同奔近的腳步和不放棄的追求，再現主題後並加上更自由的節奏變幻，流線至面向的層層疊加開展，代表超越突破後的層出不窮的驚喜和眺望的視野提升。末段小節保留演奏者即興的音型空間維持爵士與樂隊的形式骨架中的即興延伸，是樂隊演奏默契當下的思緒互動，張力和停頓的可能帶來現場演奏的每一次不同的期待。全曲立基結構精簡，技法與段落變化緊湊，以傳統樂器為出發在西方文化中的時代互映，表達新時代中直接坦率與自由奔放帶有個人獨特色彩的音樂。

燃

Composer
Emma Lin林辰樺

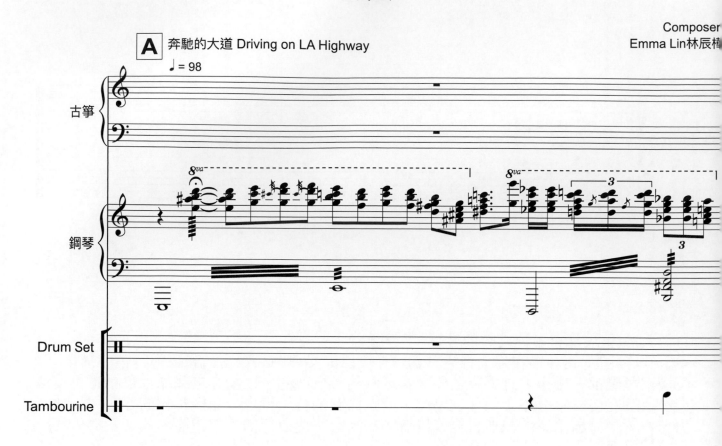

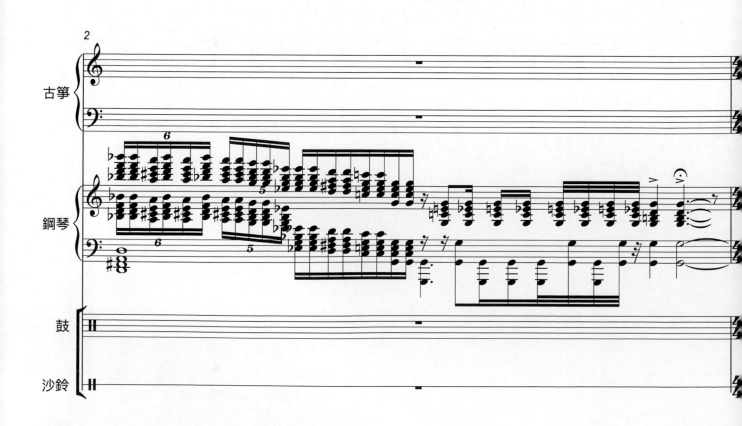

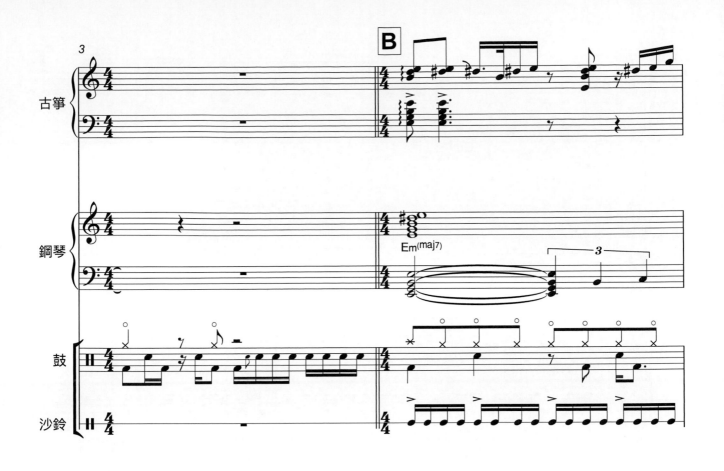

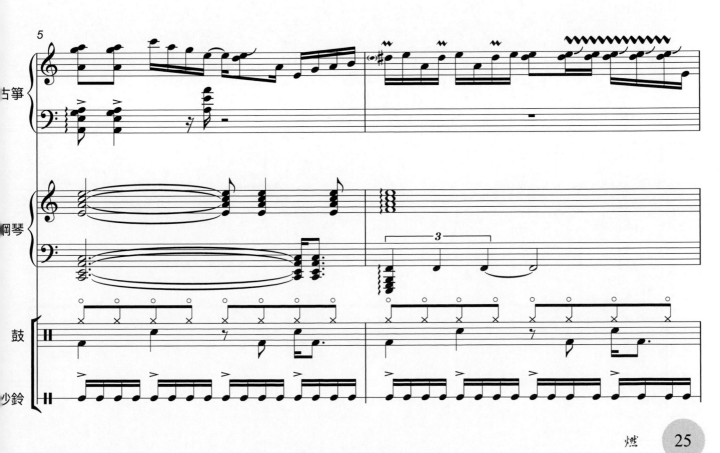

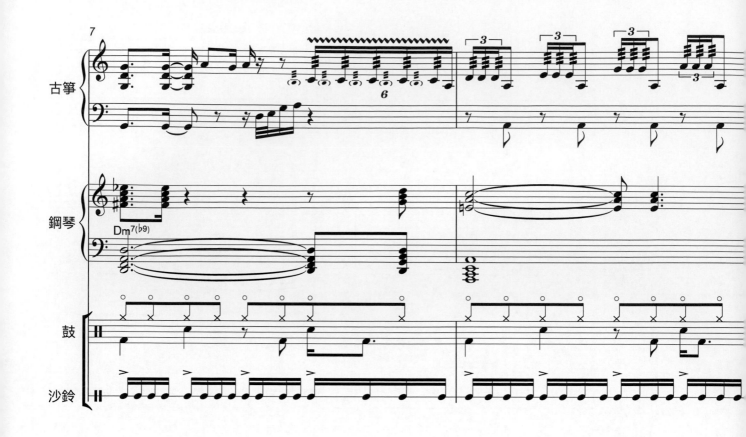

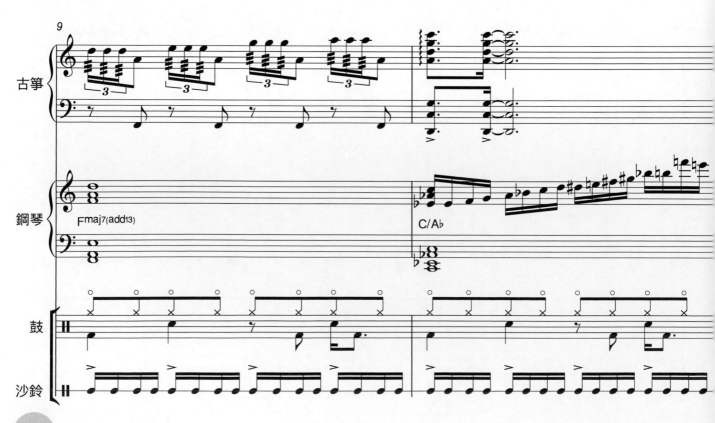

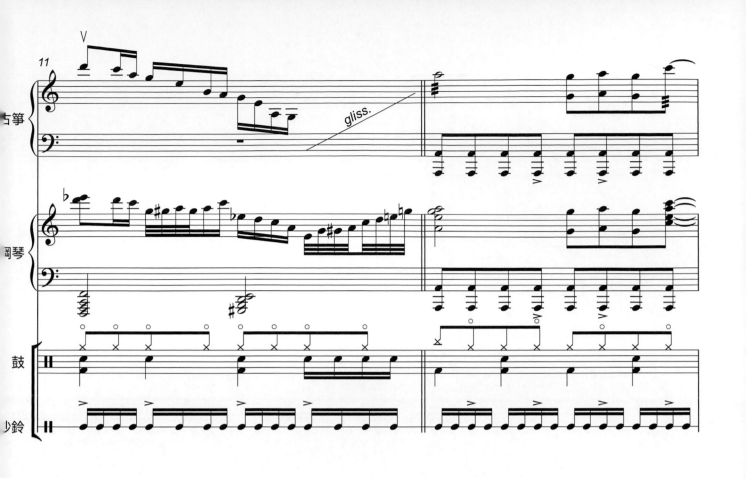

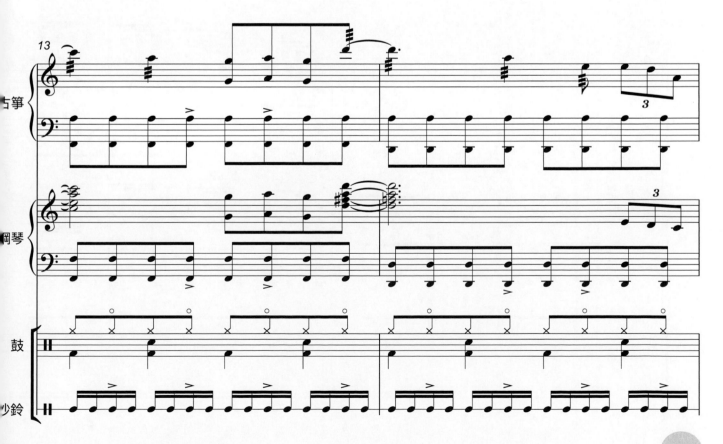

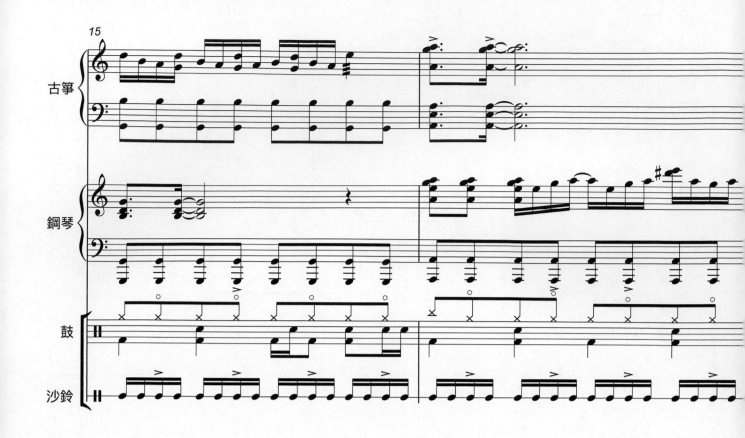

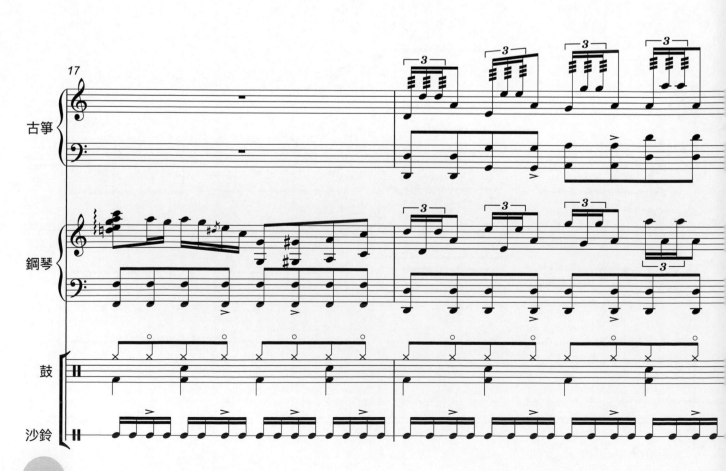

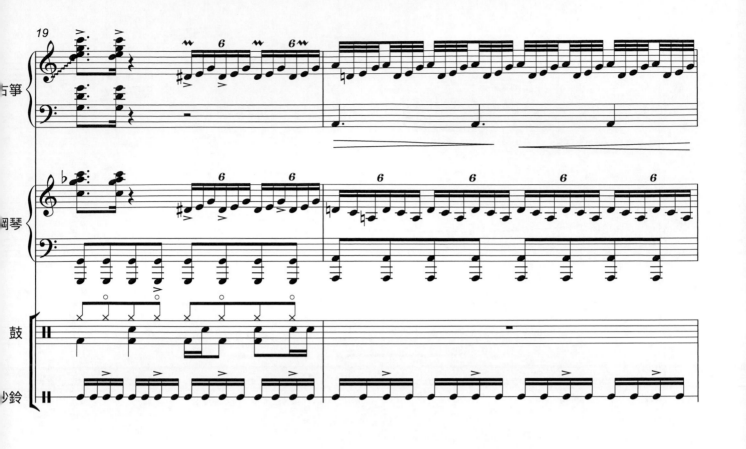

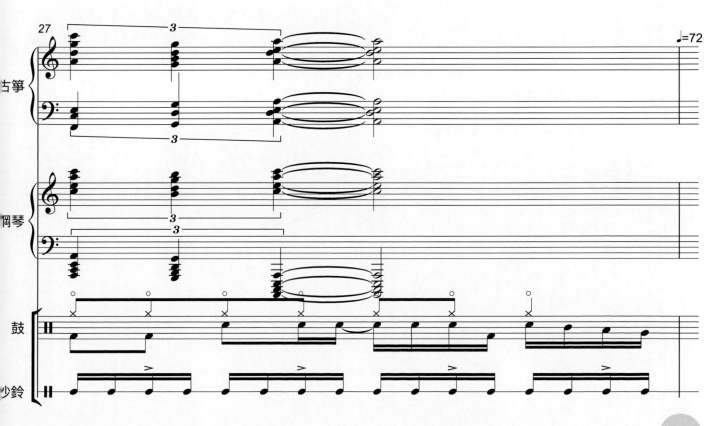

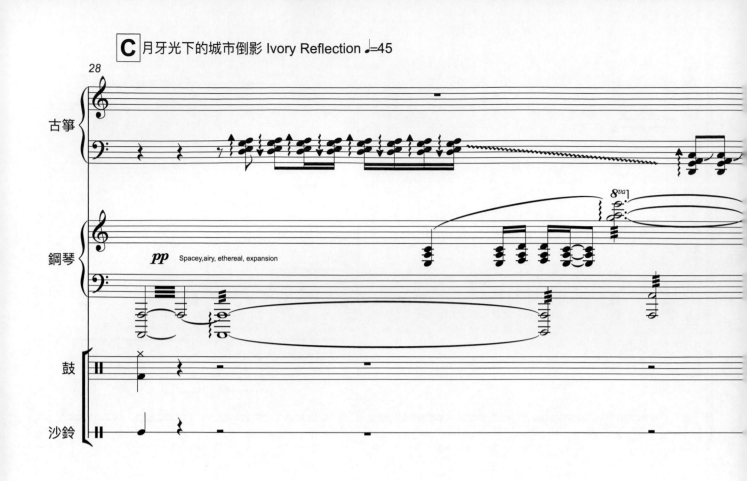

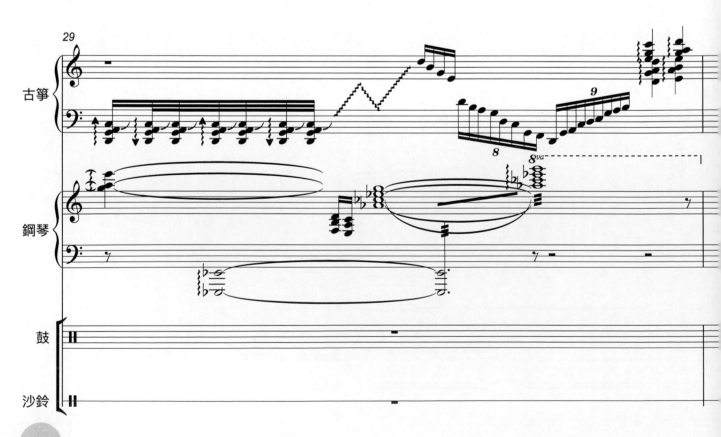

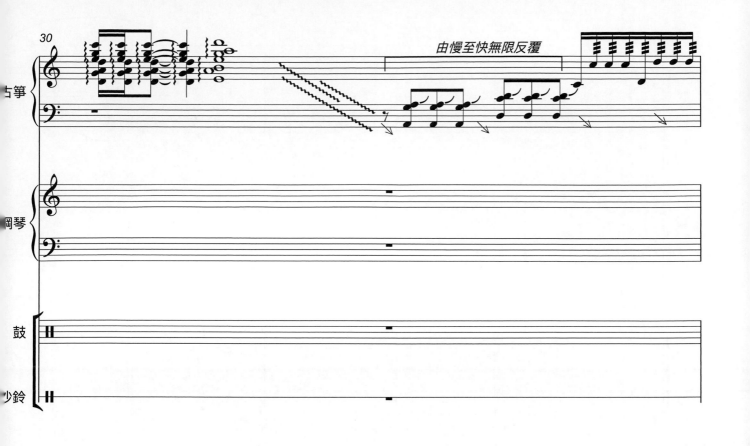

由慢至快無限反覆

燃　33

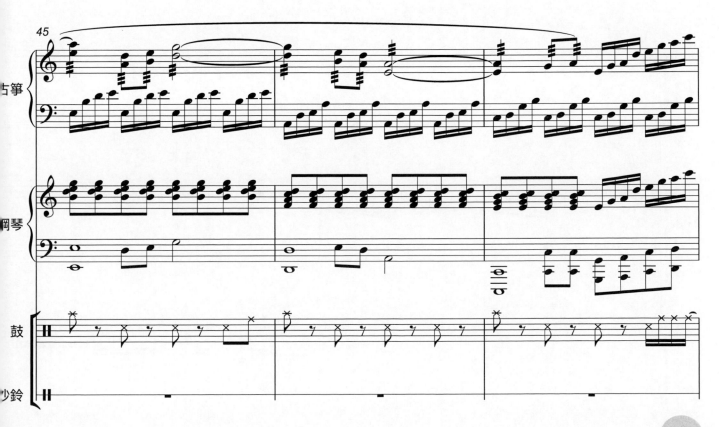

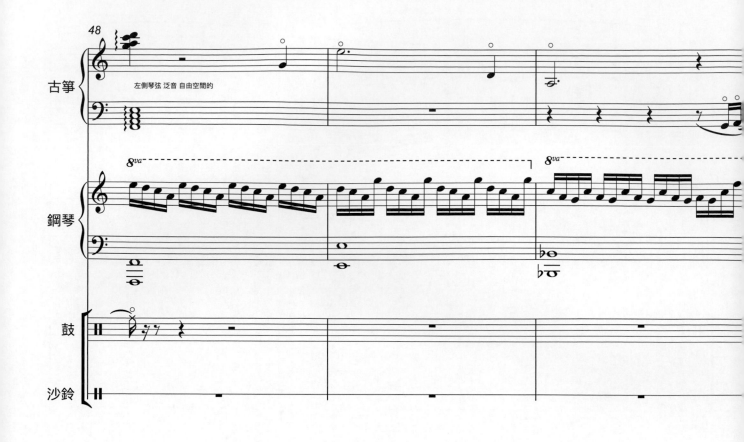

古箏

鋼琴

鼓

沙鈴

左側琴弦 泛音 自由空間的

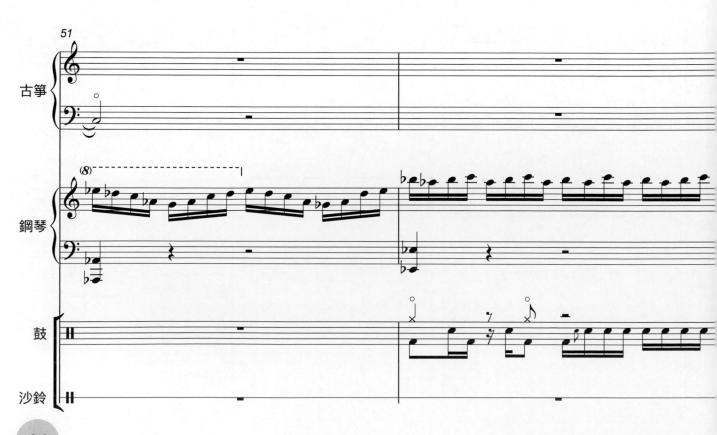

古箏

鋼琴

鼓

沙鈴

左側琴弦 泛音 自由空間的

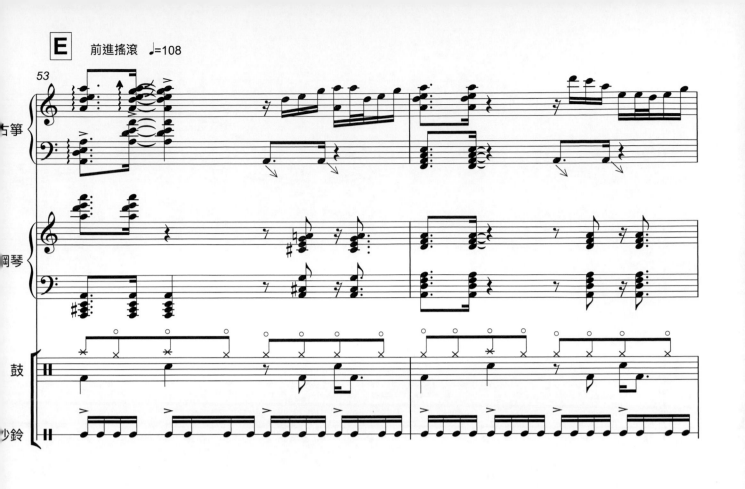

燃 39

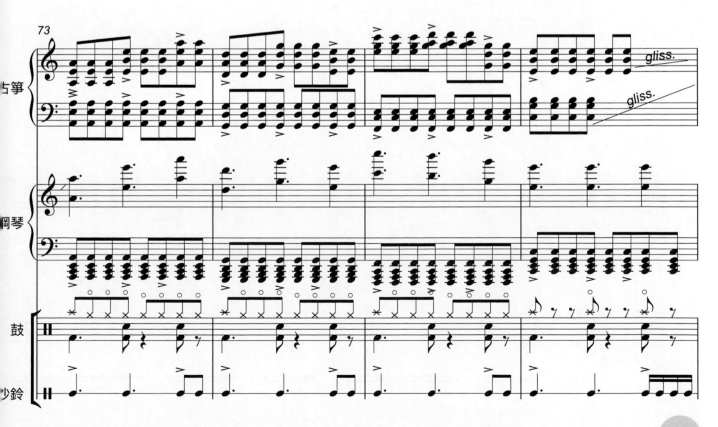

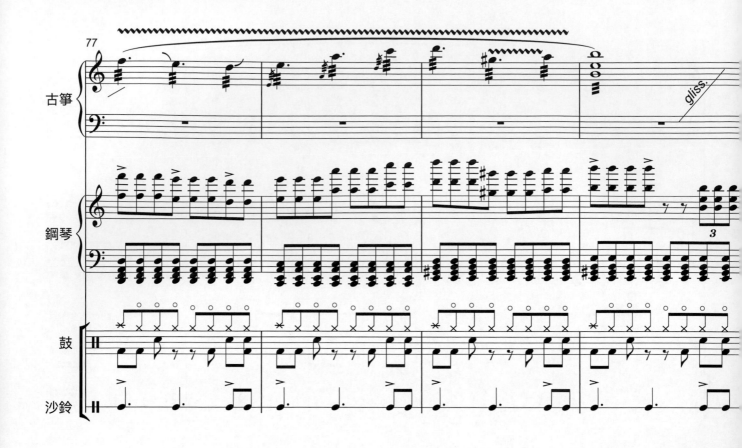

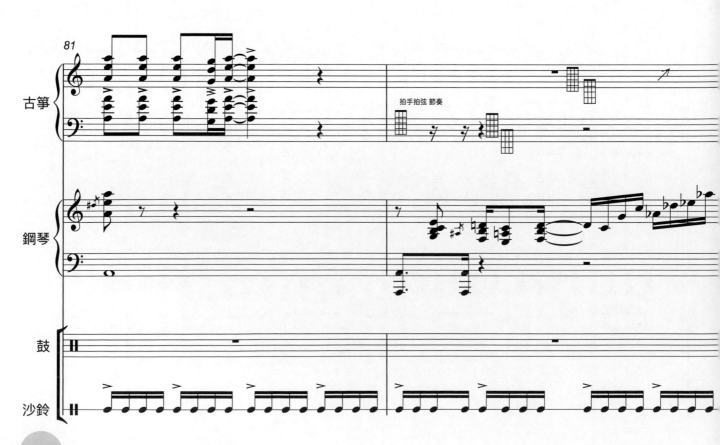

42

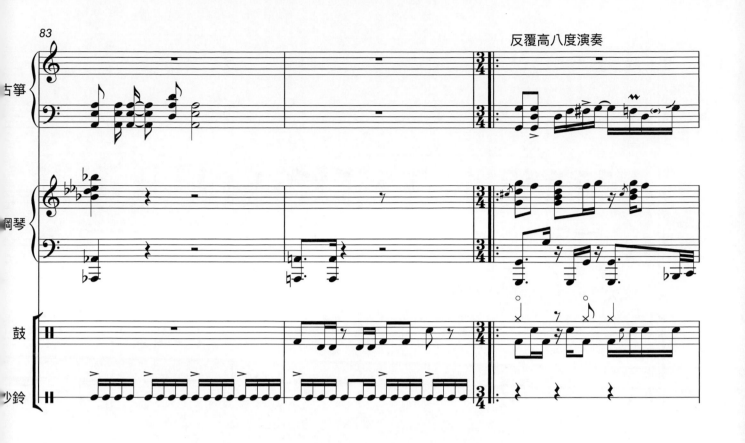

反覆高八度演奏

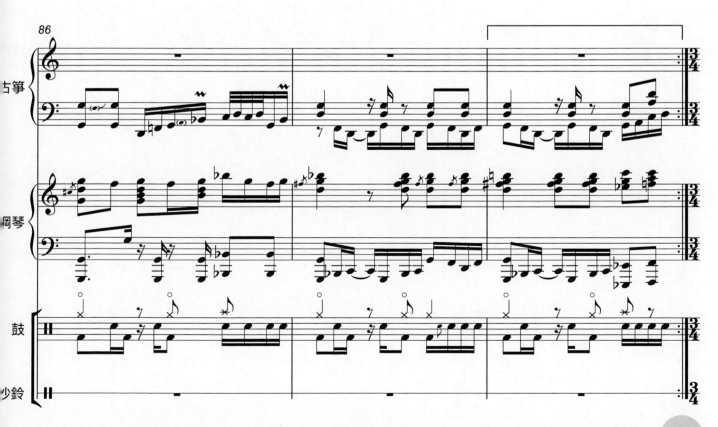

燃 43

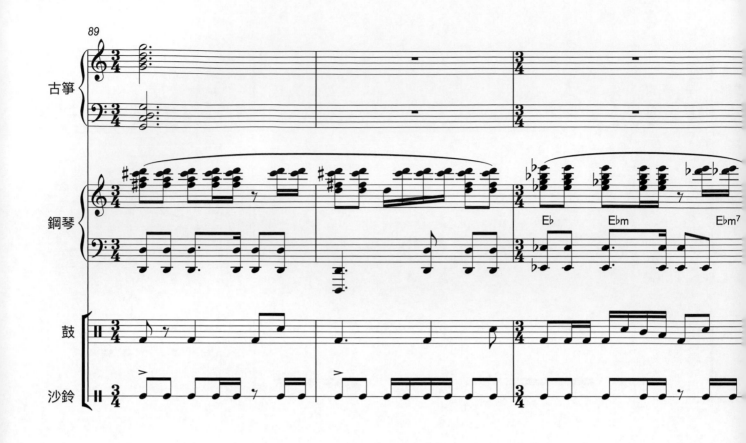

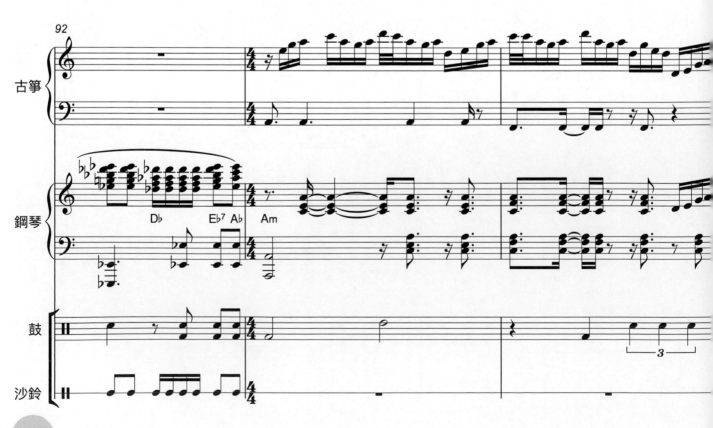

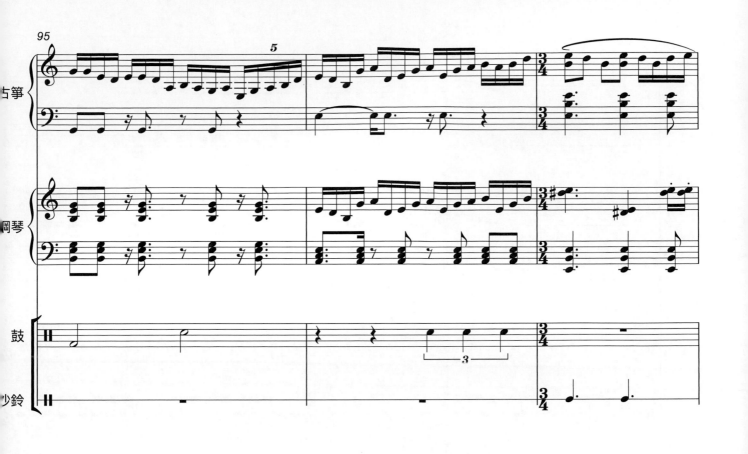

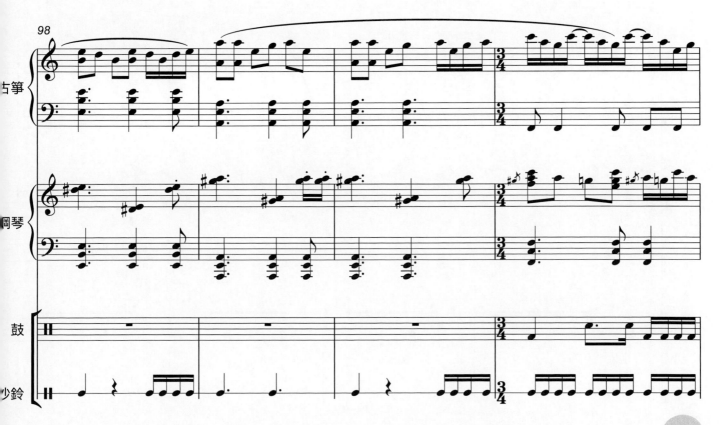

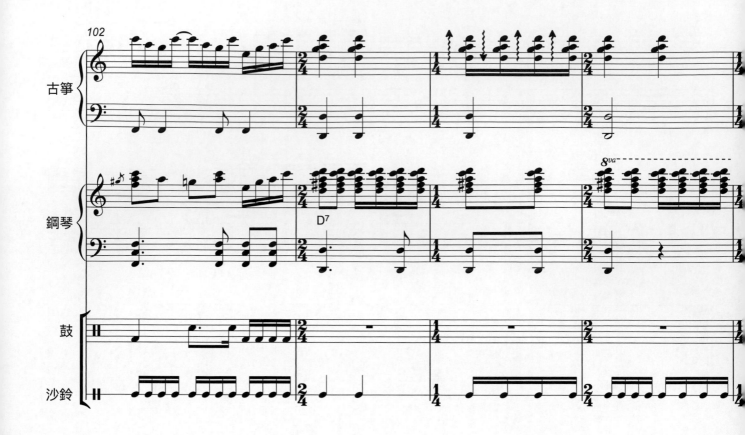

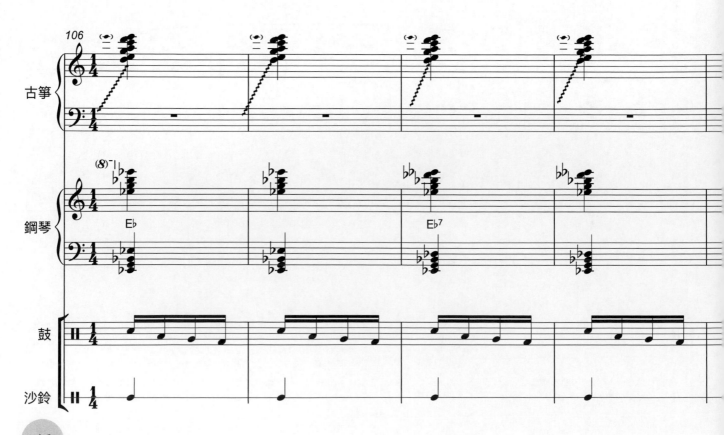

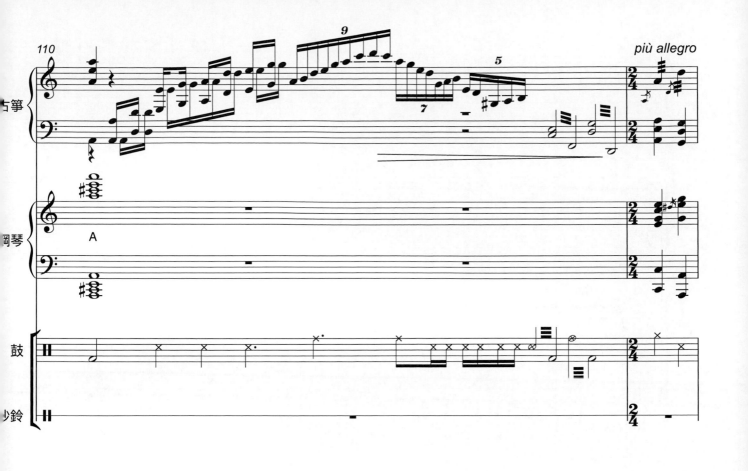

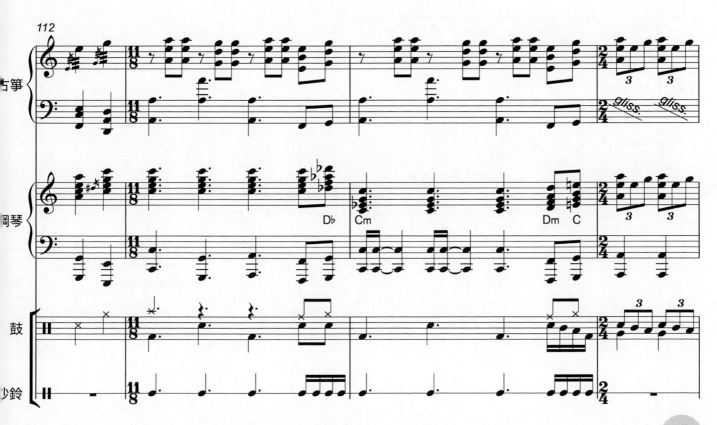

燃 47

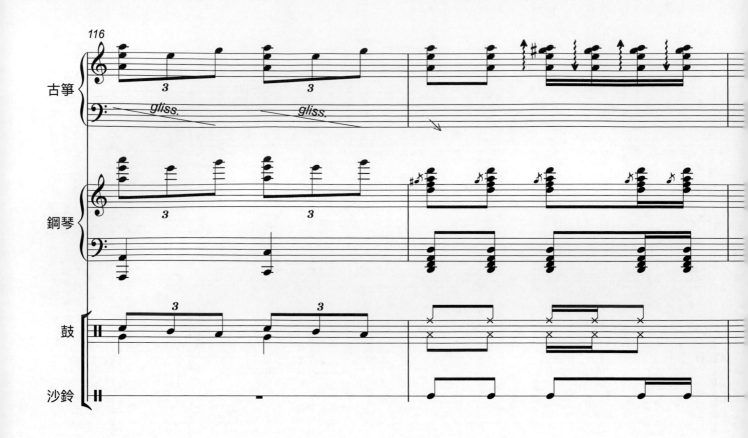

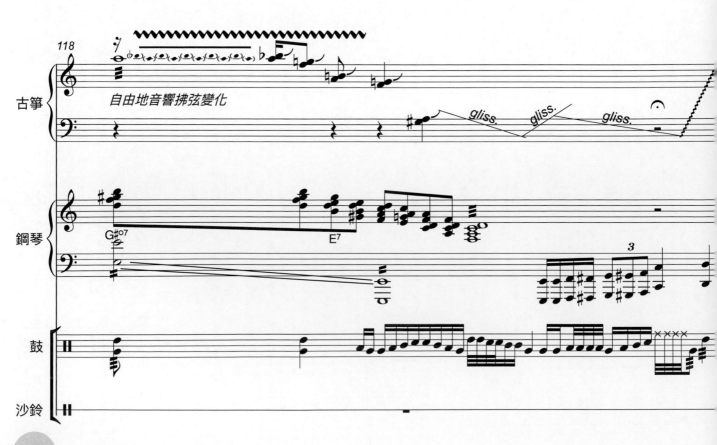

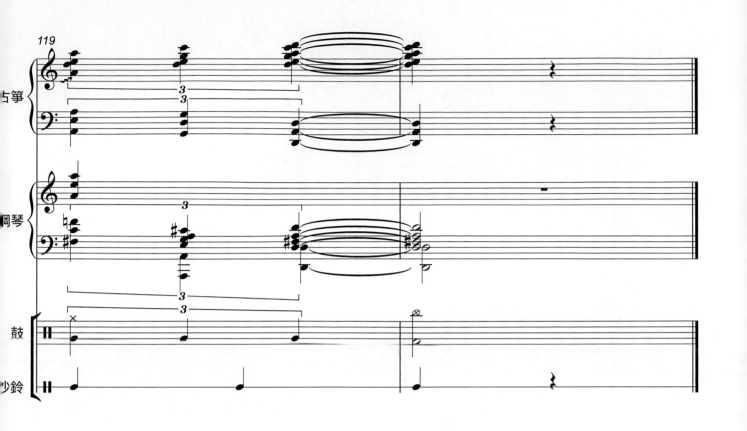

燃

舞鶴賦

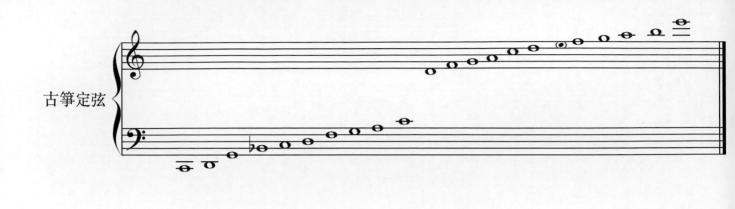

古箏定弦

按譜面位置拍擊琴弦

↘ 下掃弦

↗ 上掃弦

⟷ 左右在琴弦彈撥移動

曲解

創作靈感來自於南朝宋文學家鮑照的《舞鶴賦》，原文描寫仙鶴高潔脫俗的形象，至仙境意外降落人間後為人所俘，歷經的風霜與淒風苦雨。鶴在人間雖有瓊樓玉宇而依舊翩然歌舞，但不能改變無法歸還而遺失自由的悲哀事實。希望在保留原文情境之外又賦予新的理解與想像，在悲劇色彩外轉化成正面向上的精神。每個人心中應有一只仙鶴，鶴舞在塵世中依舊要振翅翱翔，帶著嚮往的心境在現實的世界中不畏艱難，引吭高歌於青雲九霄。《賦》為楚辭演變而來的亦詩亦文的混合體式，因此創作中體現先將音階融入大小調性轉換與調整低音與高音擴大音域與定弦音高，並在篇幅上做多次的節奏段落變化呈現詩意與創作似小說的音樂橋段安排 I.<篇一・瑤池影 紫煙星曜> II.<篇二・唳清響 風雪滿山> III.<篇三・仰天絕 長悲萬里> IV.<篇四・鶴翔 九霄青雲>。配器上特別安排可純獨奏或鋼琴與傳統鑼鼓伴奏與氛圍配樂伴奏帶演奏，豐富音樂的表現力與層次與演奏形式的應變需要，希望呈現古樸邈遠同時兼具靈動的氛圍。此曲為今人讀詩文有感，穿越古往今來其實不變的是千年的情懷。寫於疫情肆虐的雨季，在夜半夢迴之時，彷彿還能依稀見到那佇立在風雨中浸潤的潔白羽翼與那雙炯炯明亮的眼眸……

舞鶴賦

篇一 瑤池影 紫煙星曜

作曲
林辰樺

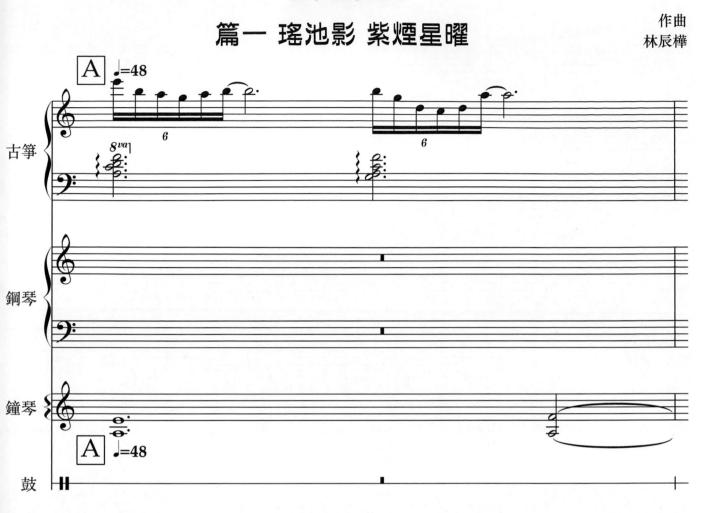

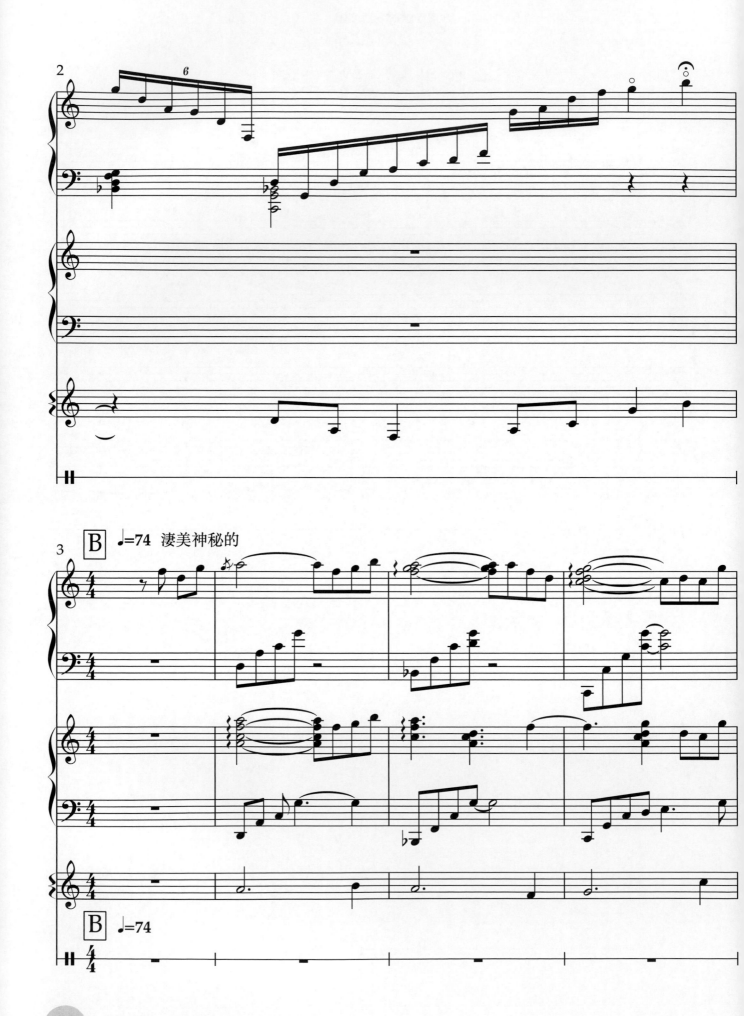

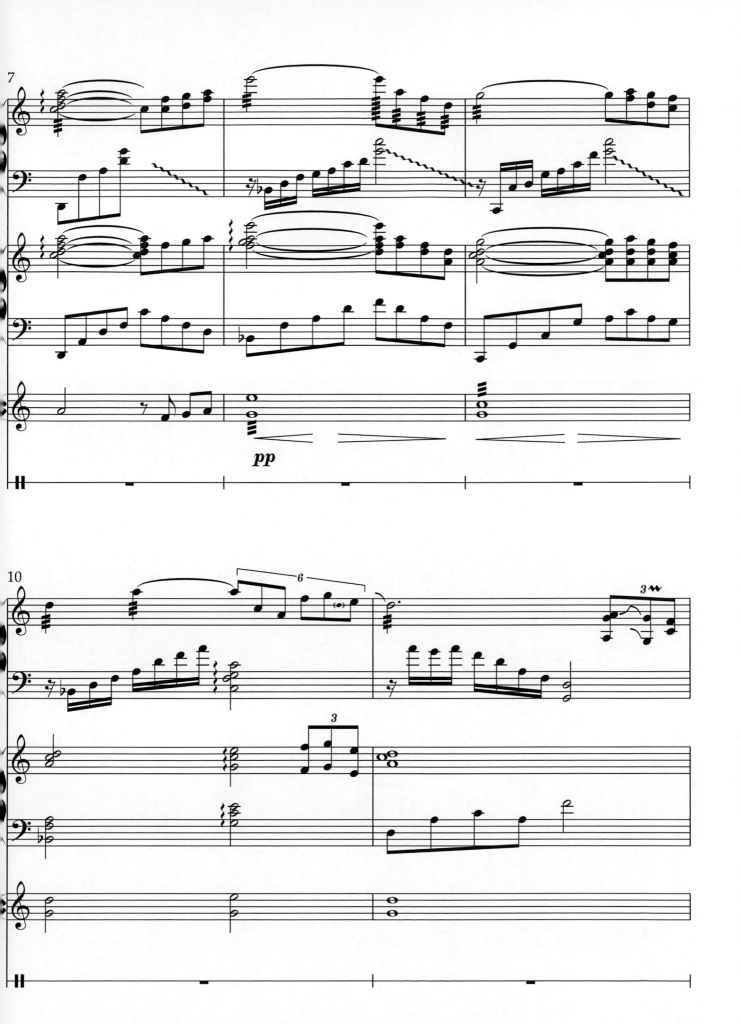

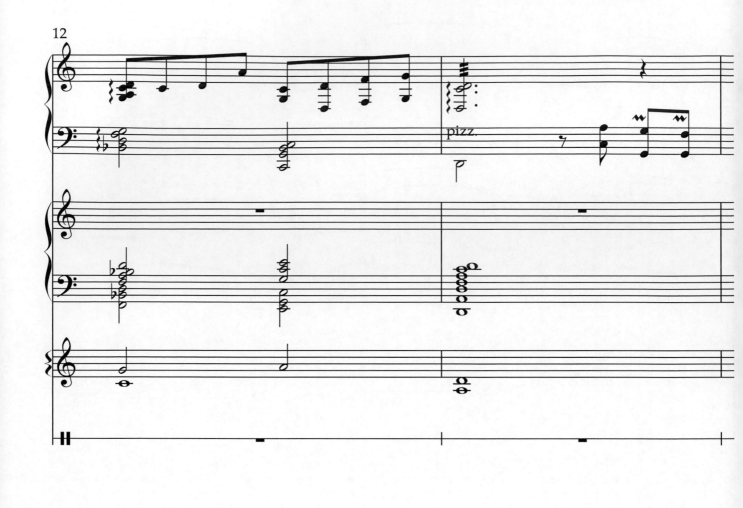

由遠而近的翱翔

拍擊最低音弦產生震動共鳴

舞鶴賦

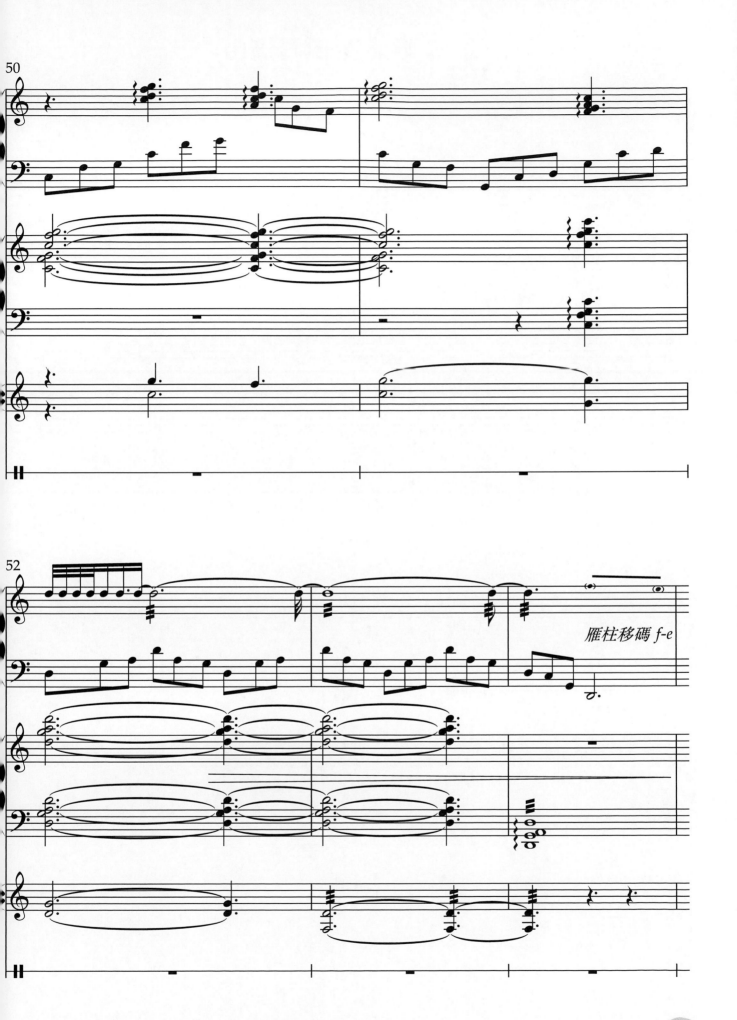

雁柱移碼 *f-e*

舞鶴賦 61

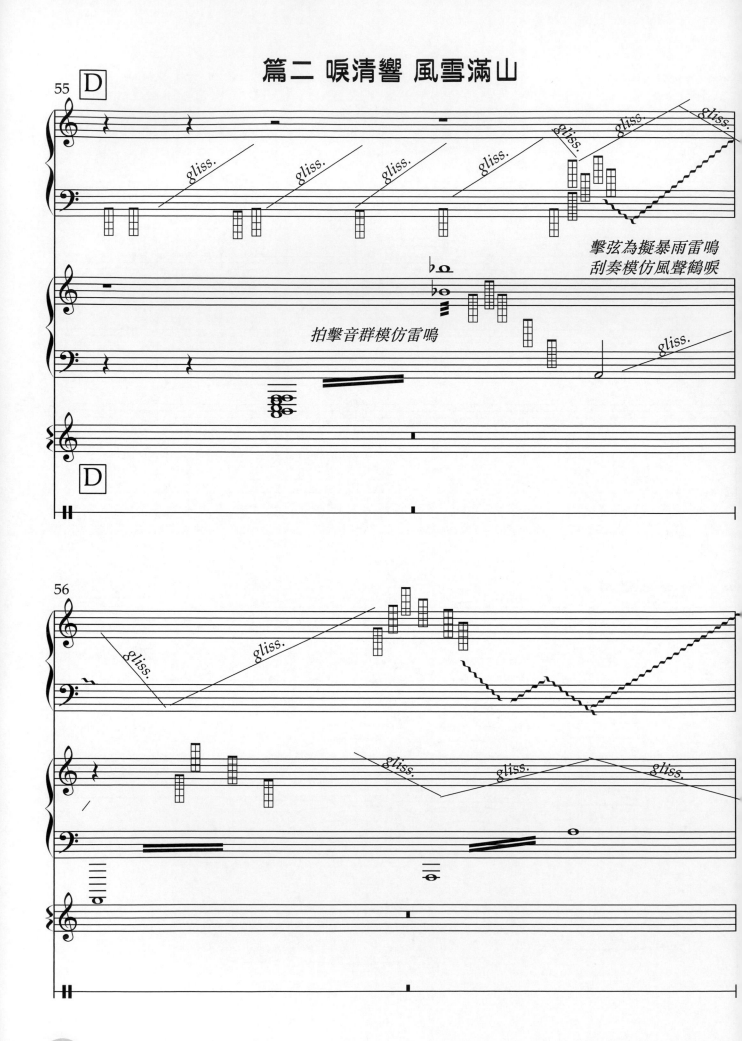

擊弦為擬暴雨雷鳴
刮奏模仿風聲鶴唳

拍擊音群模仿雷鳴

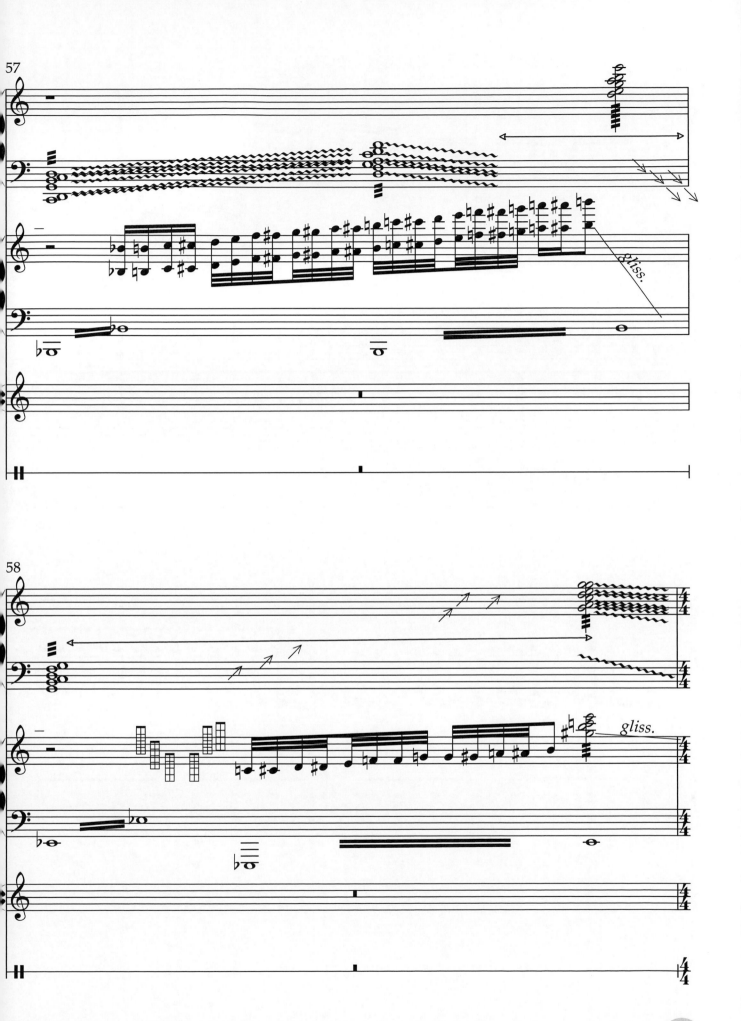

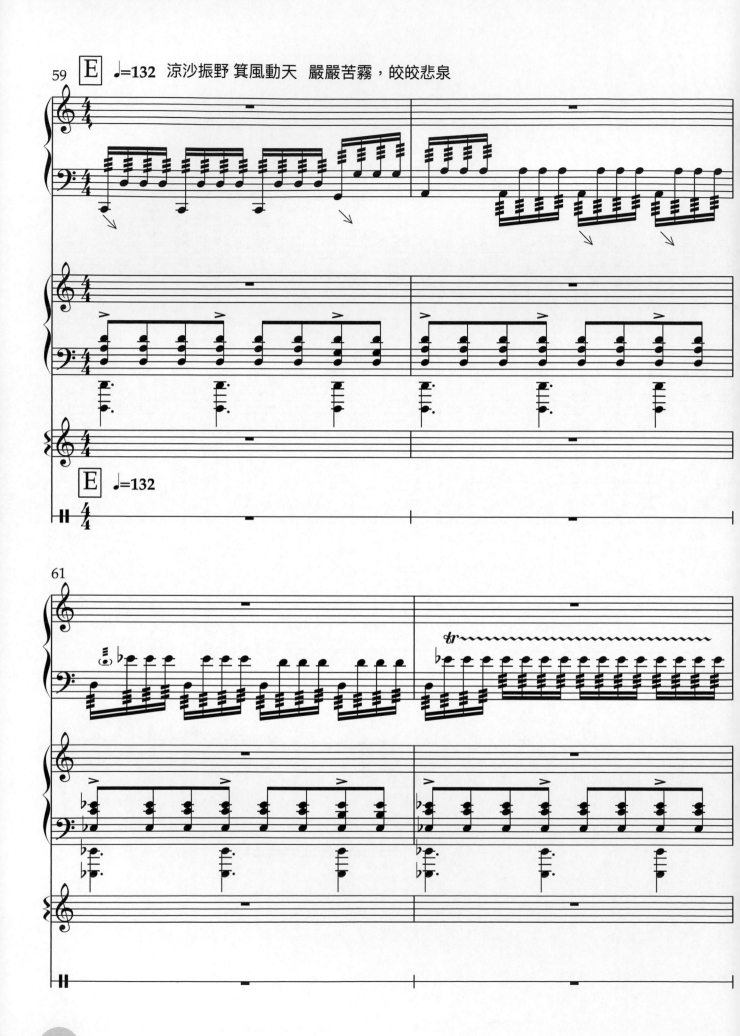

涼沙振野 箕風動天　嚴嚴苦霧，皎皎悲泉

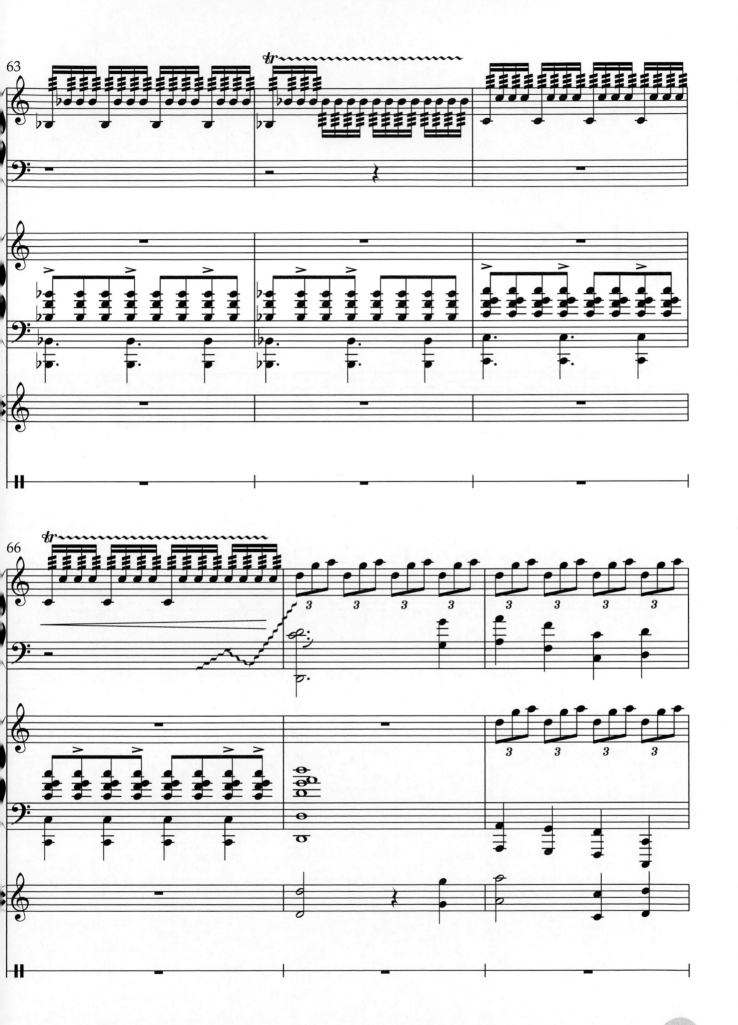

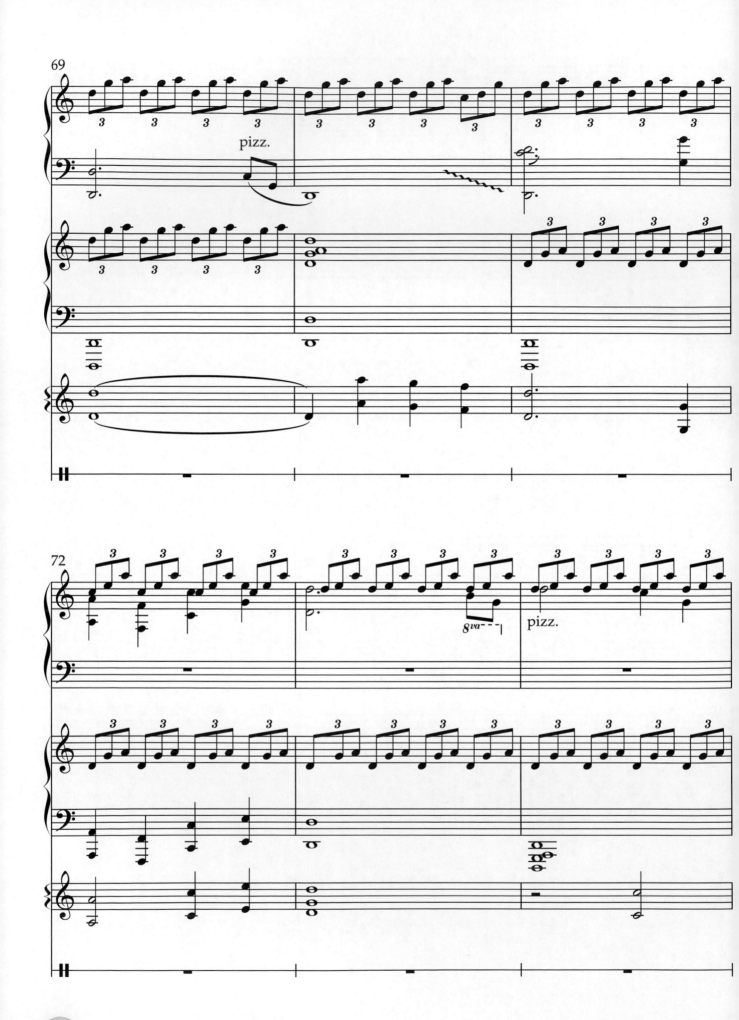

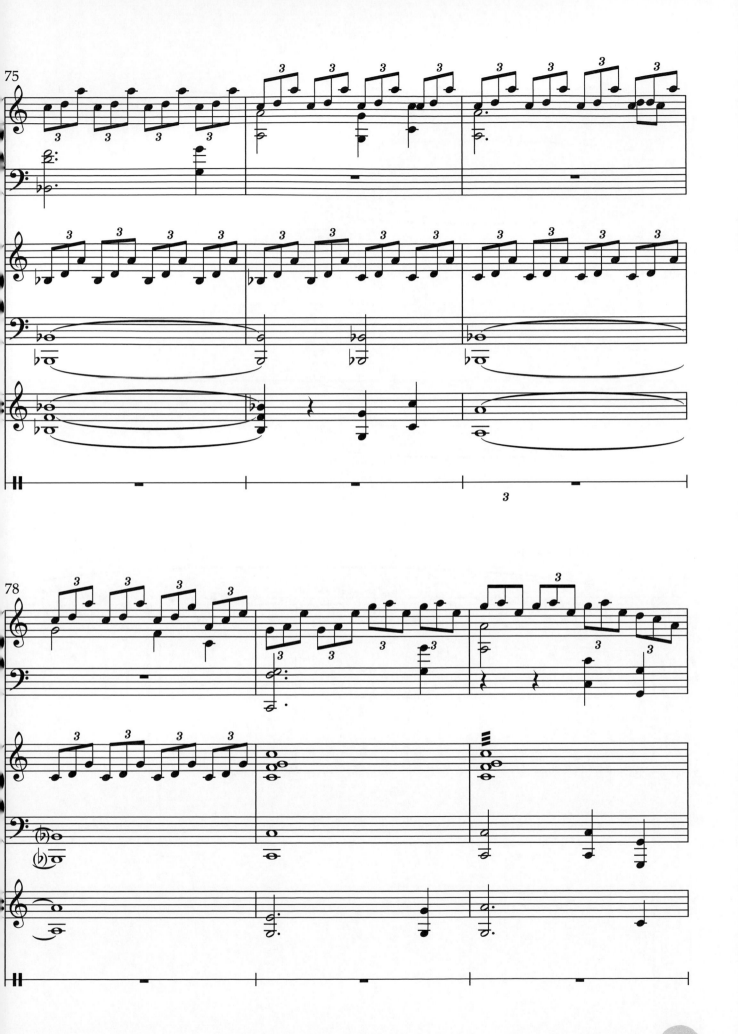

舞鶴賦 67

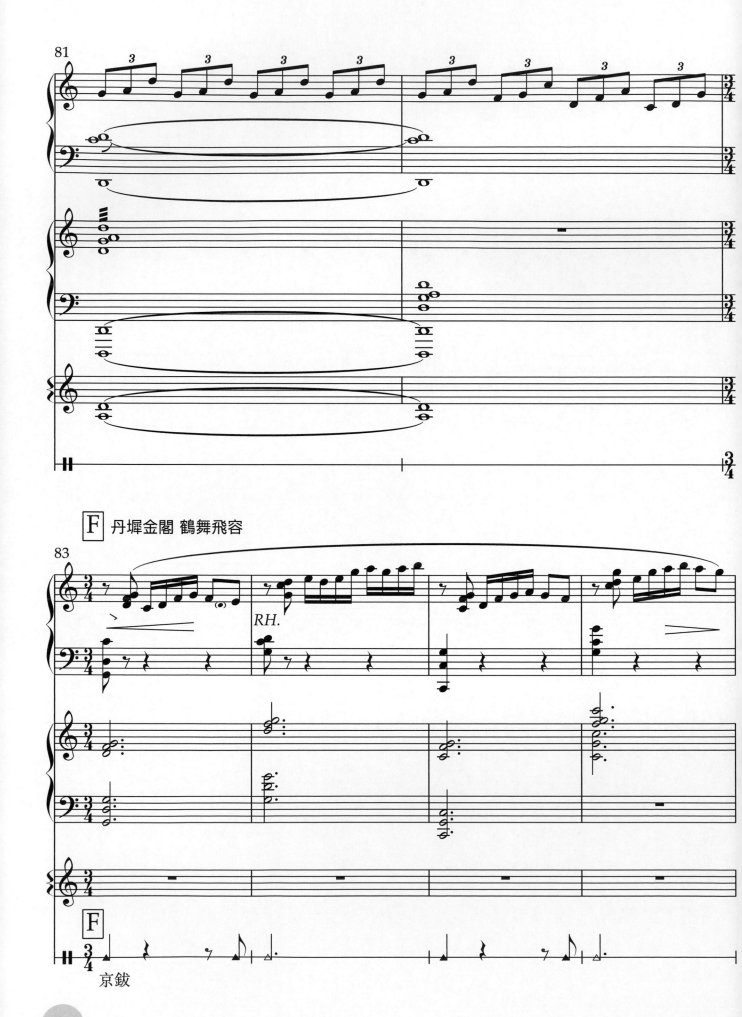

丹墀金閣 鶴舞飛容

京鈸

滑顫後大顫游移

鼓邊

掃煞

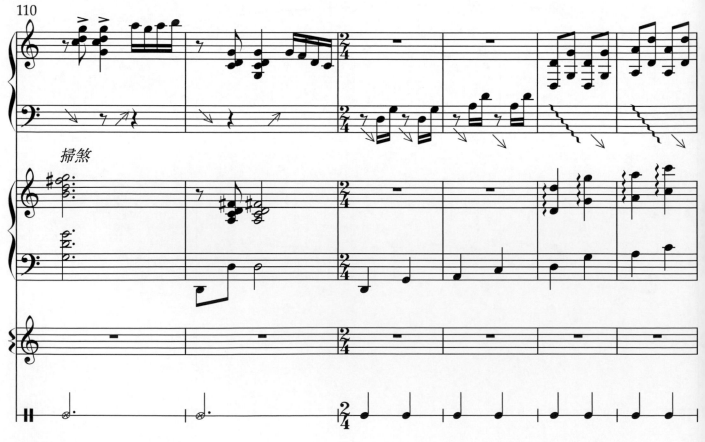

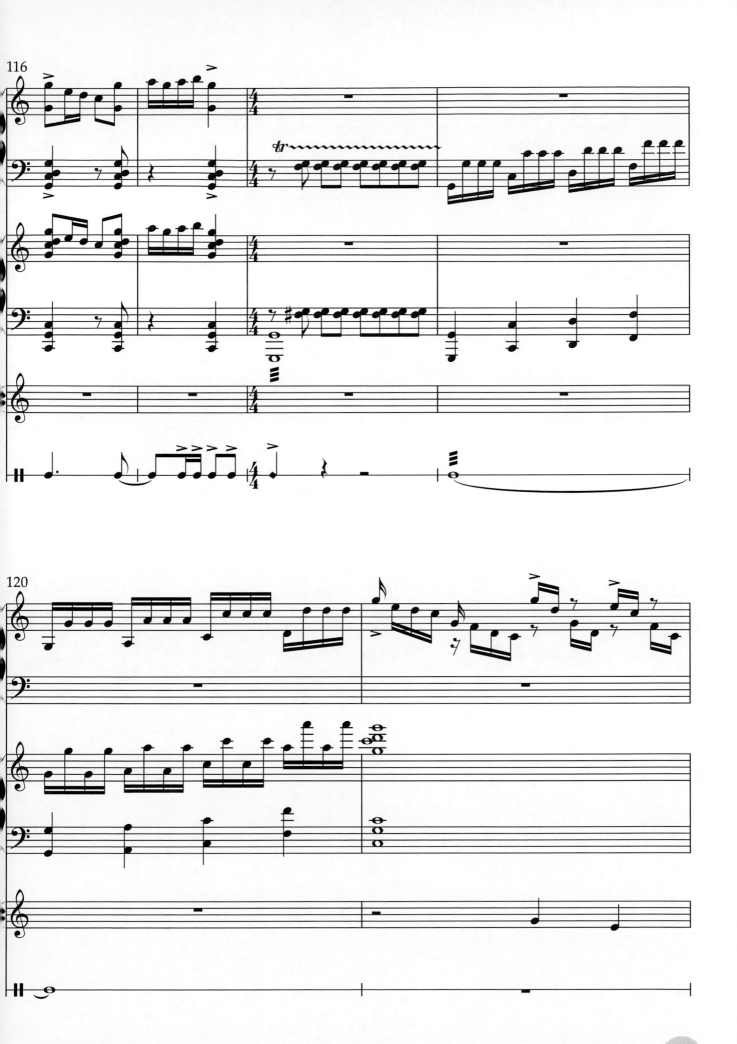

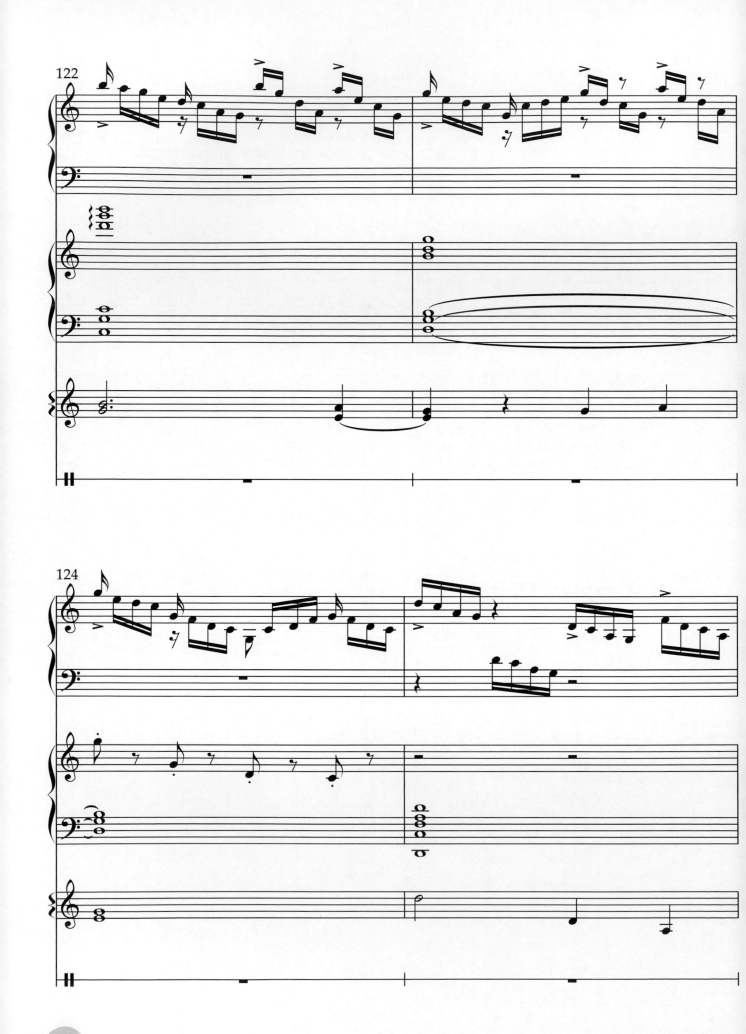

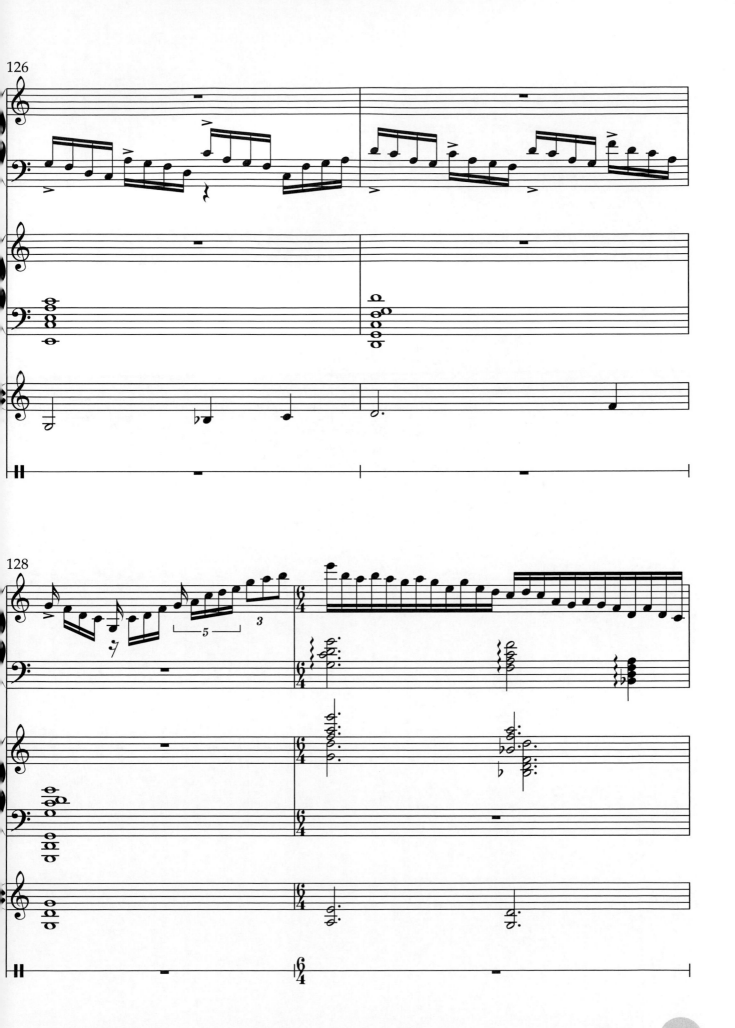

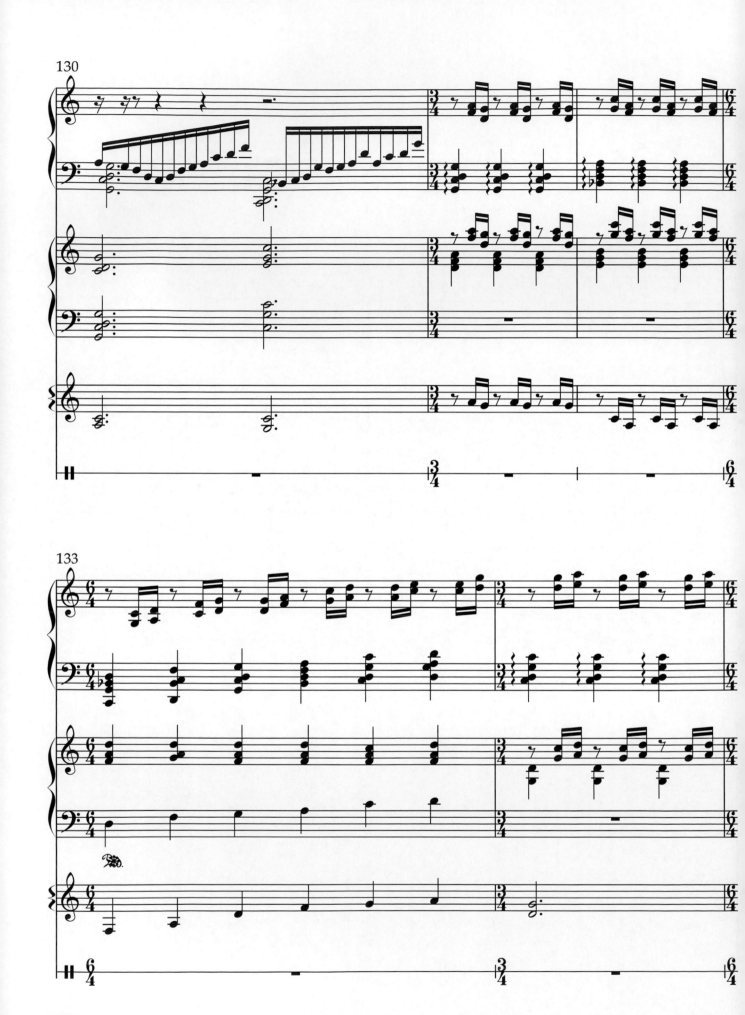

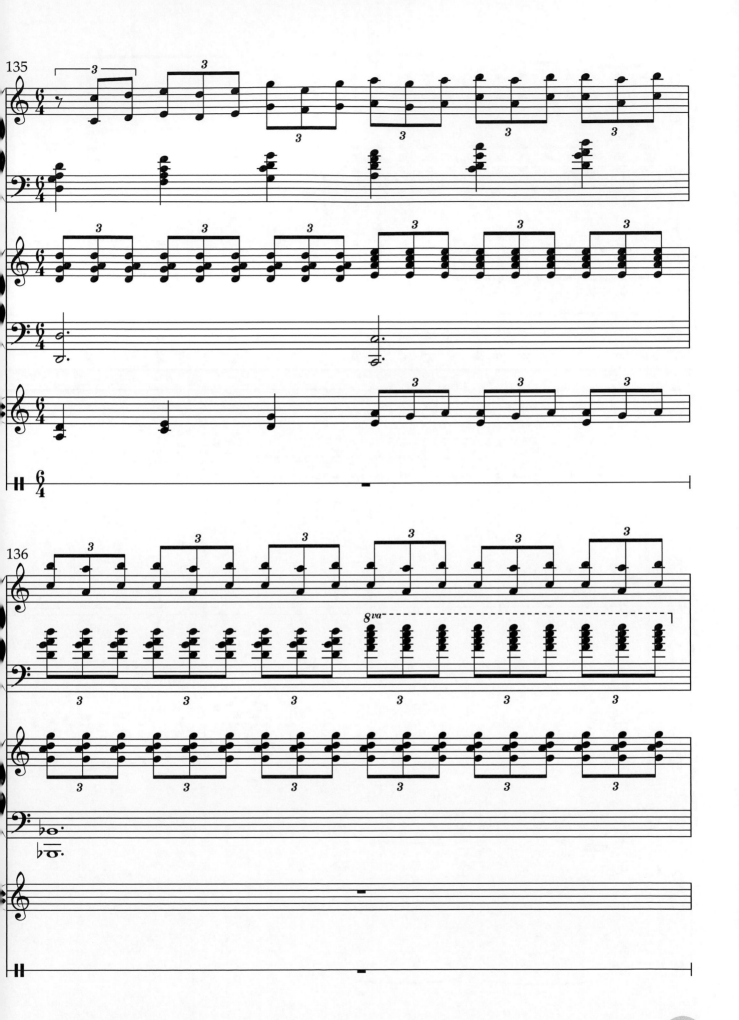

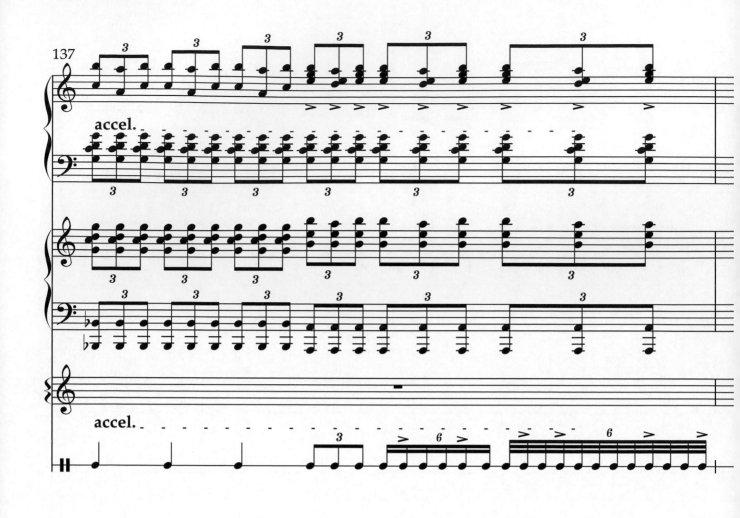

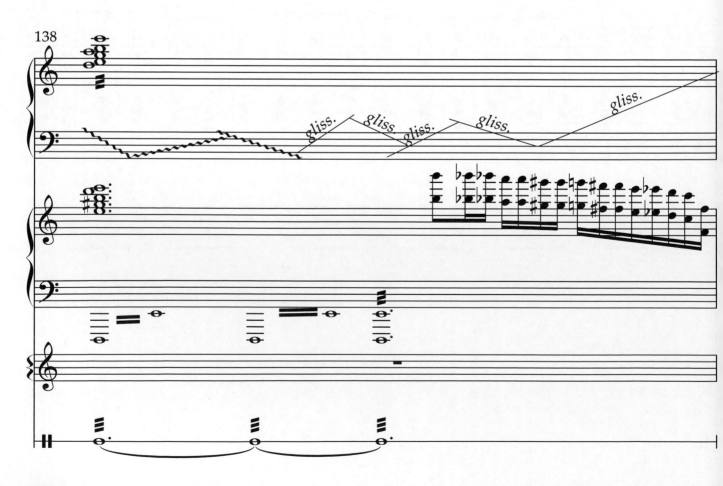

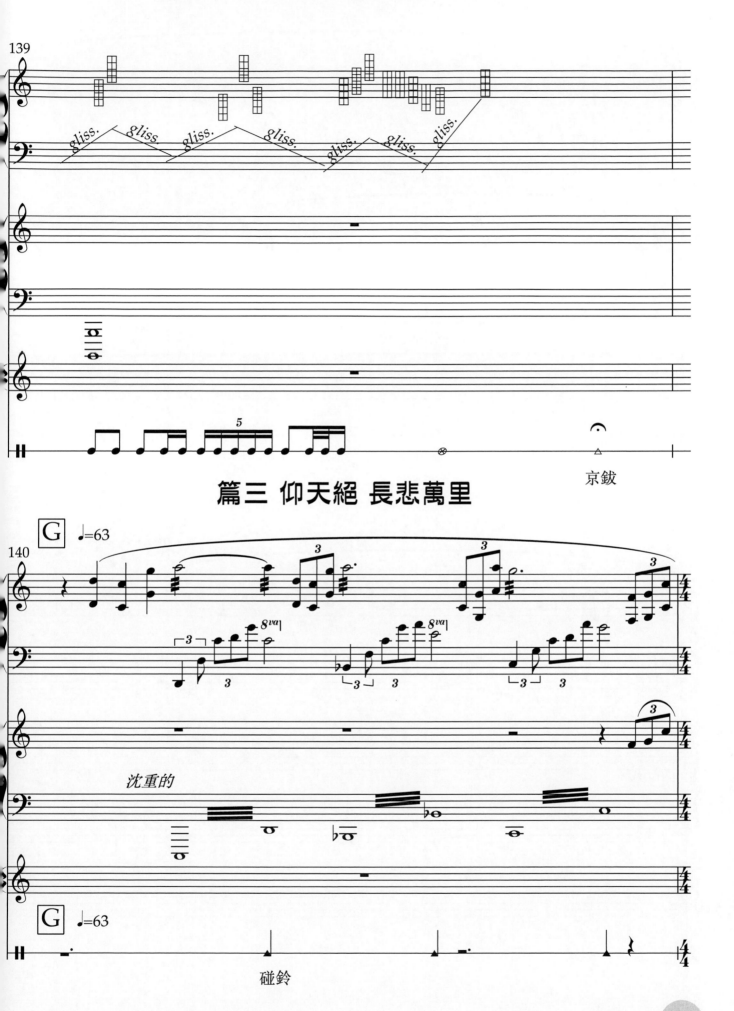

篇三 仰天絕 長悲萬里

京鈸

沈重的

碰鈴

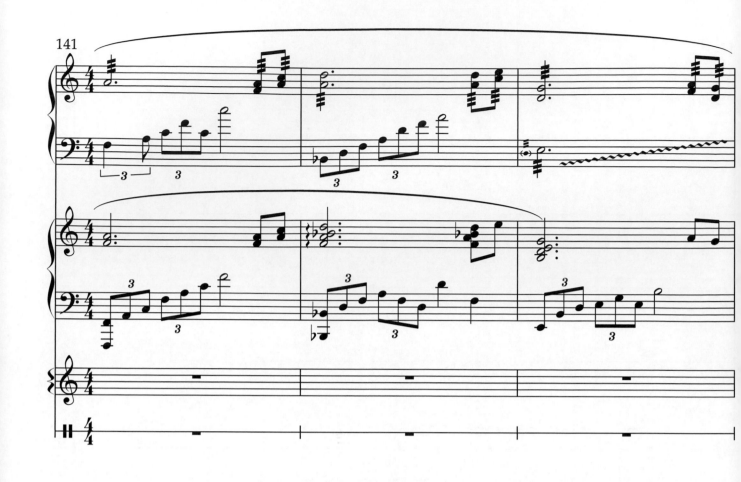

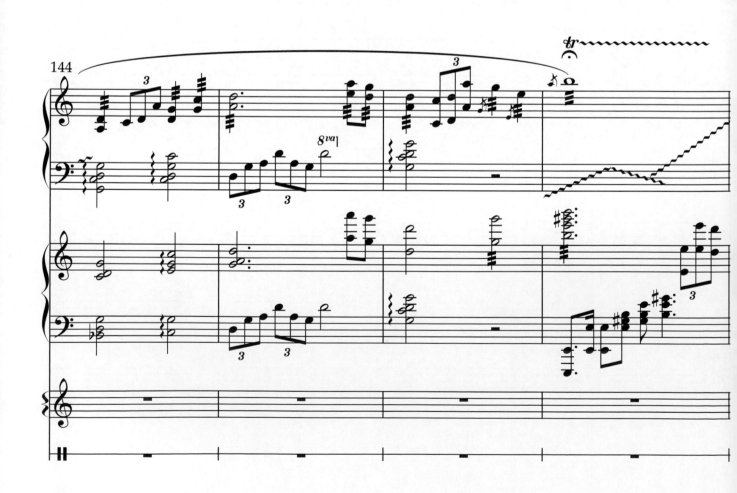

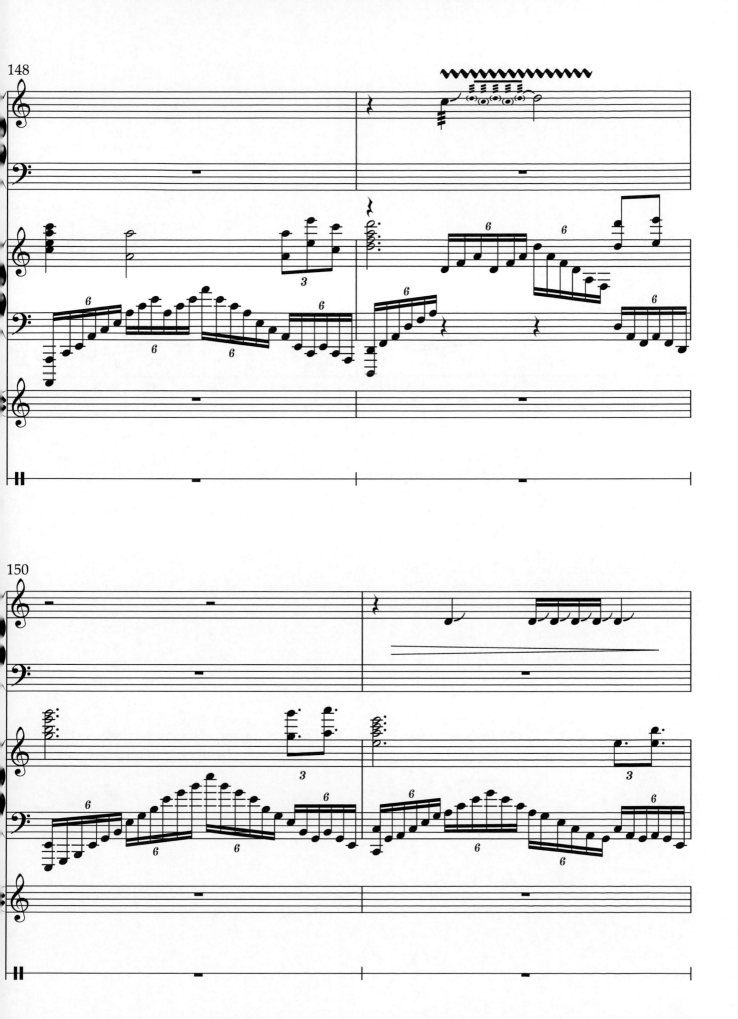

篇四 鶴翔 九霄青雲

刮鼓邊

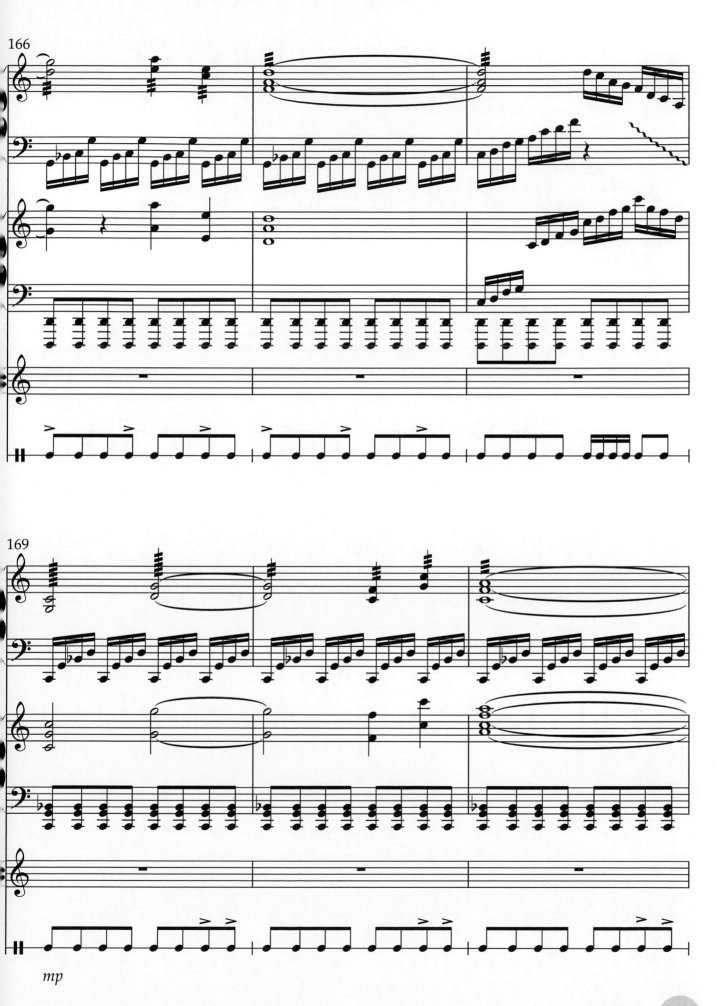

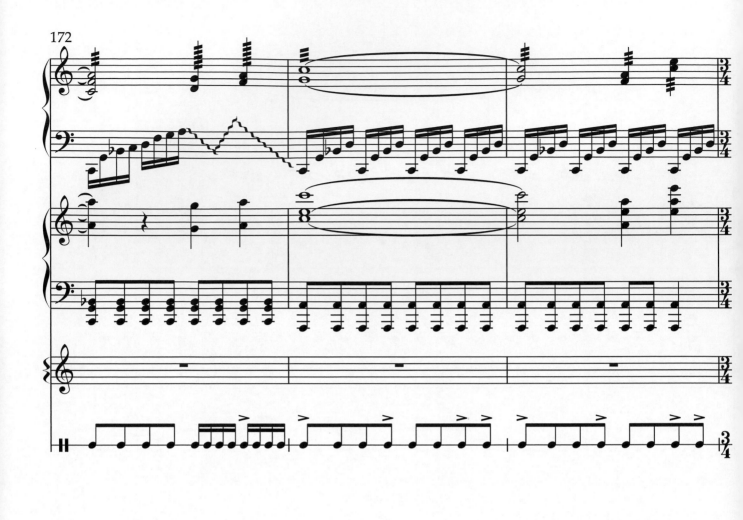

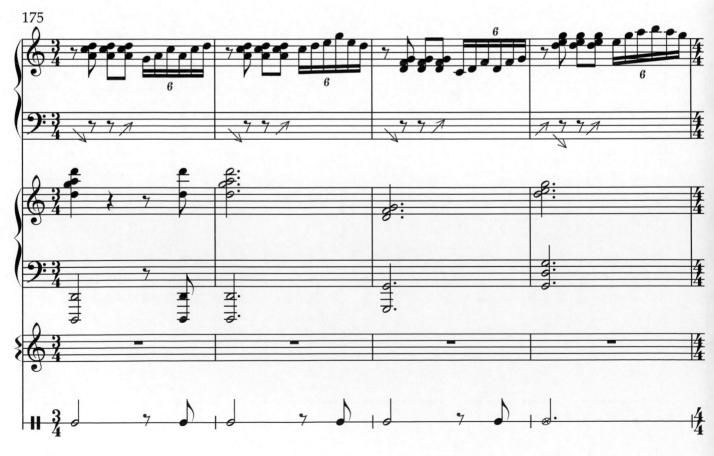

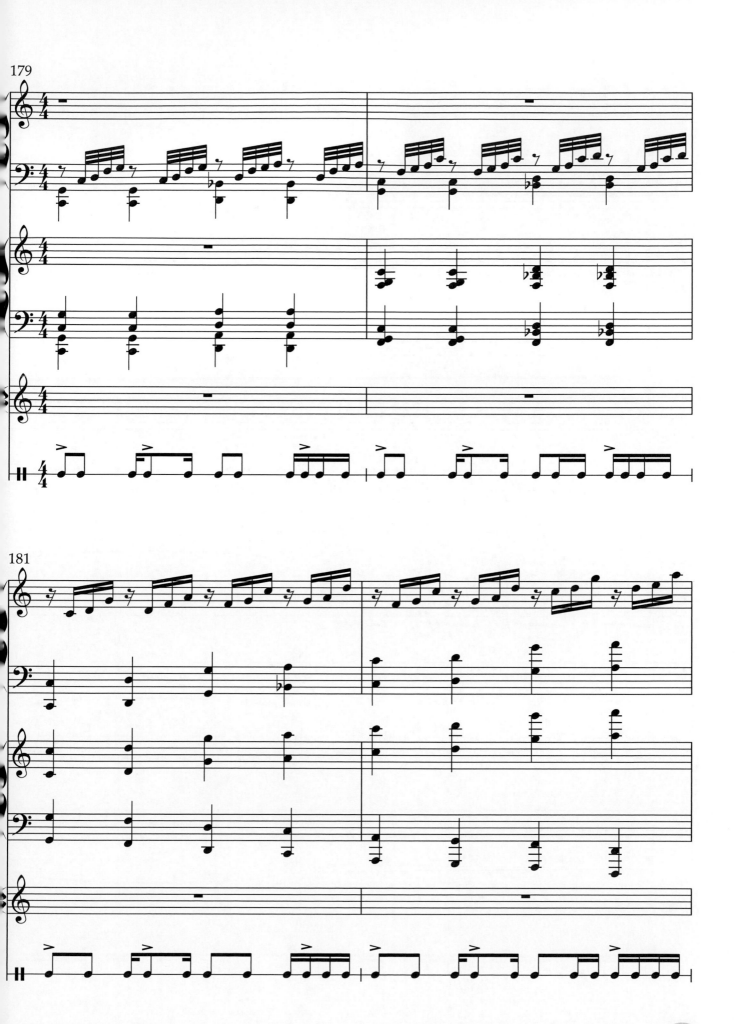

（上滑b-#c）

fff

泰姬瑪哈的星光

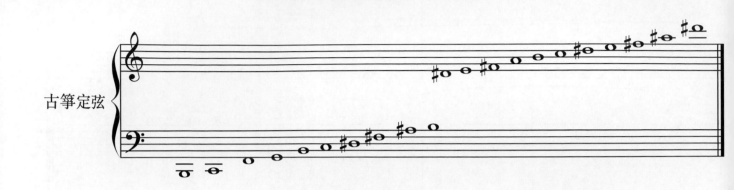

古箏定弦

曲解

當夜色無垠在地平線上開展，遙遠的印度北方邦阿格拉矗立著一座迷漾而神秘的白色大理石建築…漫天星空下時空閃爍著無盡的驚嘆，那一段帝國的璀璨記憶…是為世界七大奇景之一的泰姬瑪哈陵，是西元1632年蒙兀兒王朝第五代皇帝沙迦罕為紀念逝世皇后姬蔓·芭奴而建，而後歷經二十餘載傾其心力與歷經王權的篡奪，國王的餘生竟在幽禁中在窗邊遙望追念相守，直至離世。 詩人泰戈爾如是說：『生命與青春、財富與榮耀、他們都將消逝在時間的洪流裡，你的奮力一搏不過是延續心靈的哀傷。輝煌的鑽石、鑽石、寶石將會消失就像彩虹的閃耀乍現，只有這一滴淚，泰姬瑪哈，將無聲的閃爍在時光的面頰，直到永遠。歷史已湮消雲散，她輕裝啟程，將記憶印刻在美的形象,在生與死的洪流中奔赴永恆的徵召、在帝國的衰落與興起間屹立，傳遞著永恆的愛的見證，超越時代的更迭……』結合著印度與中亞波斯的古文明，這是一座蒙古與伊斯蘭文化的時代建築，因此本曲將古箏定調為印度音階的排序，而節奏則以4和8為軸心展開時值的多次複合節奏變化，象徵數字「4」平衡、對稱的神聖之意，而阿拉伯數字「8」就像∞ (Infinity)記號，代表著無垠與永恆。印度音樂中已豐富的節奏變化和自由的旋律冥想特質出發，在音樂的各個橋段運用時值增減變化如同數字密碼般安插在前後鋪陳暗喻建築骨幹之外的橋樑縱橫，古箏右手旋律音階如同印度raga（拉格）音階的反覆循環不止，旋律和聲的出現則暗指西塔琴的長餘韻，產生印度音樂週轉循環的宇宙觀效果。左手伴奏型態以不同節奏組合成長拍子的「塔拉」 (tala) 節奏韻律。古箏著重低音節奏伴奏的型態如同印度塔布拉的鼓聲，即便純獨奏亦可產生週而復始的脈動。樂曲段落 A紫紅色的夕陽 B:噴水池的星夜盛典 C蒙兀兒的英雄之戰與王位爭權 D沙迦罕的英雄凱歌與回望 E永恆之星-星空下的靜謐與神秘… 泰姬瑪哈本身是為一座由孔雀石、翡翠、水晶、寶石鑲嵌的精工藝術，因此運許多繁複快速彈撥的高音音串緊扣著節奏如同心跳脈動，描述樂音如珠玉之燦，在流動的樂音之中如流星化劃越銀河，驚鴻一撇卻聲流不息。永恆之美，是建築與藝術的遇見，是歷史與文明的回望，也是真摯的情感的傳遞。在星空之下，讓我們跟隨想像的魔毯，展開一場音樂探索之旅….

泰姬瑪哈的星光

A 煙紫夕陽下的大殿

作曲：林辰樺

古箏

鋼琴

Tabla

▦ 左手拍擊低音琴弦

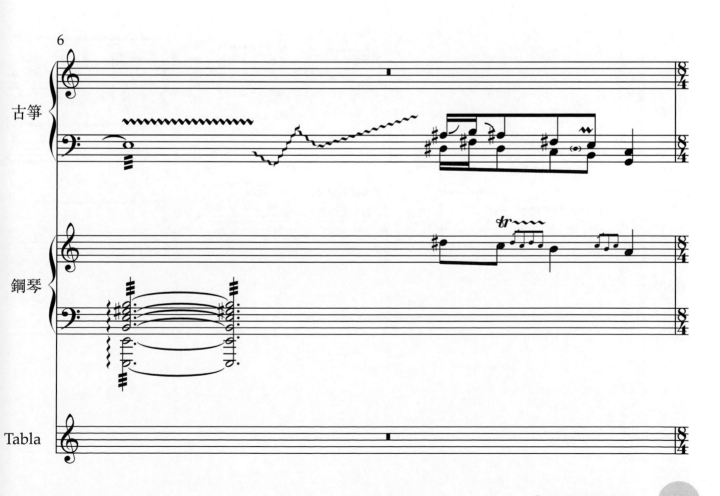

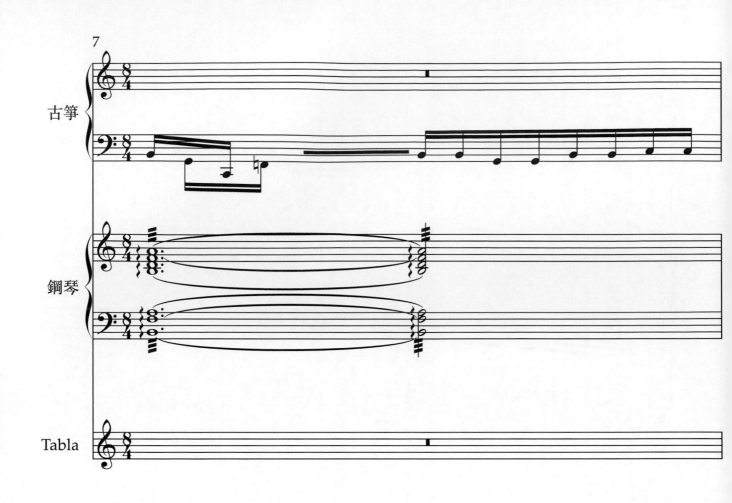

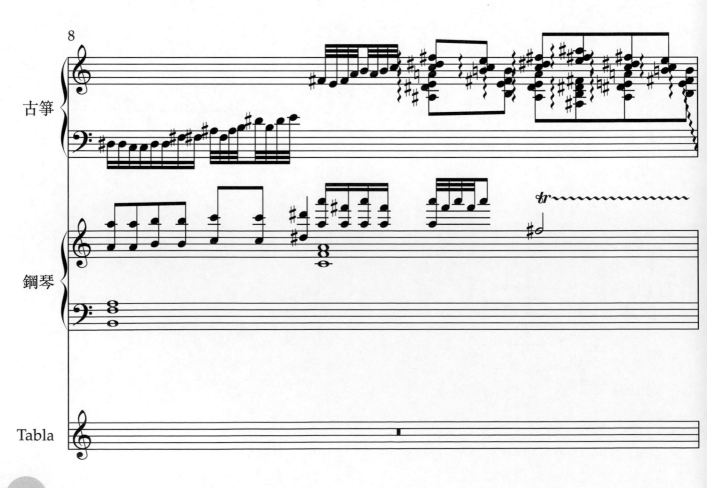

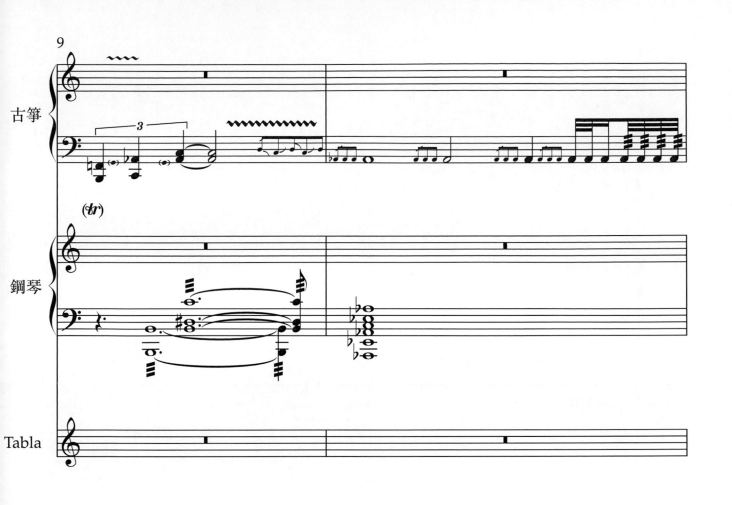

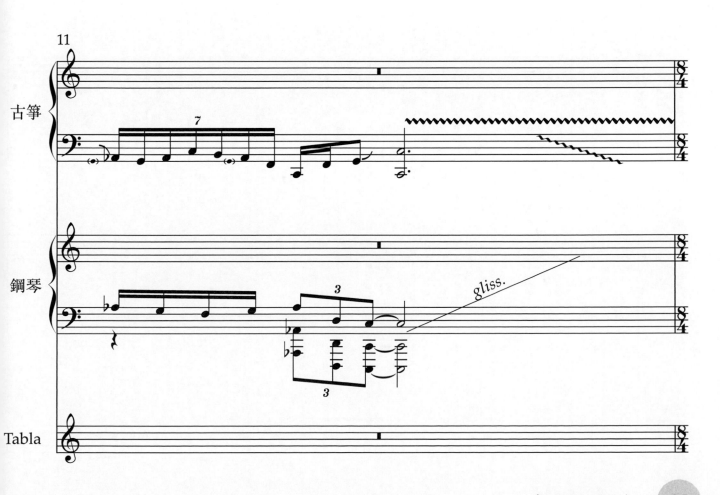

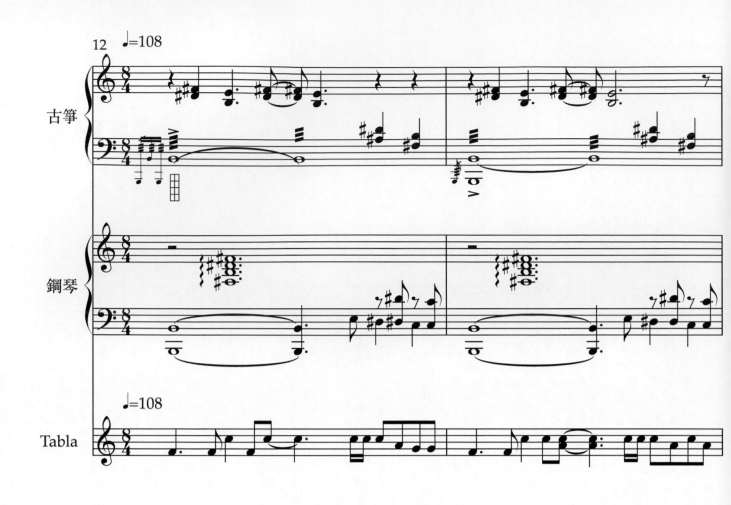

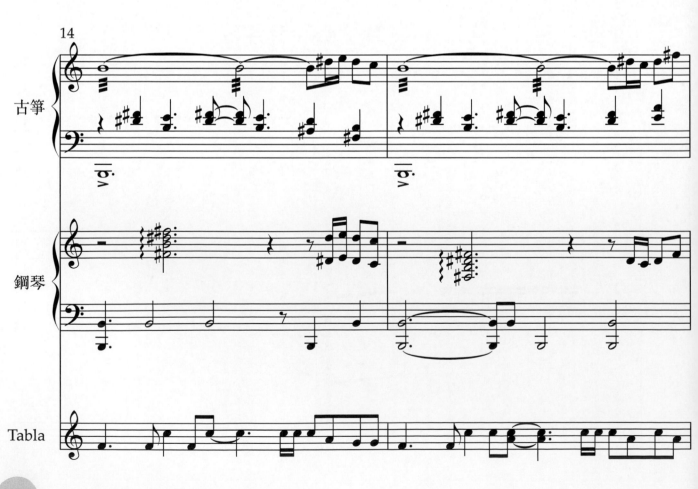

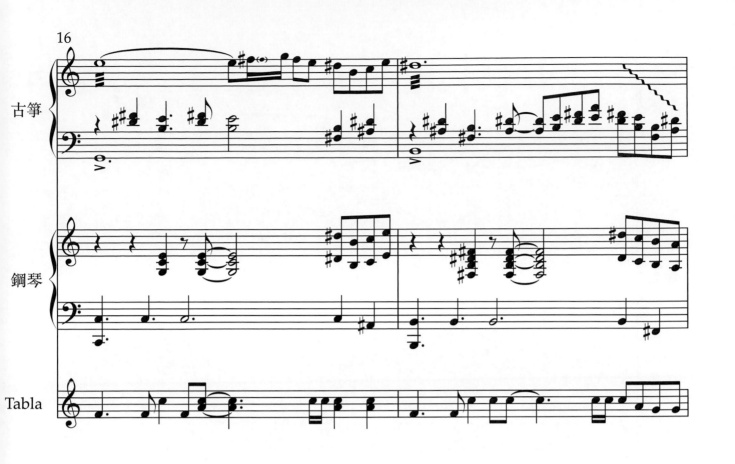

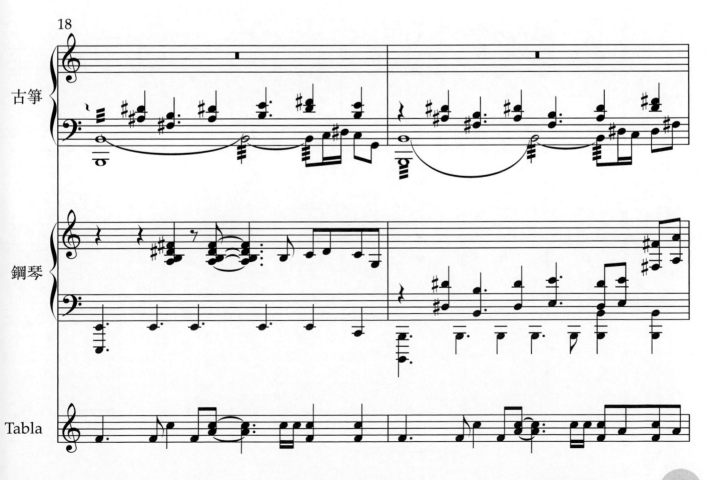

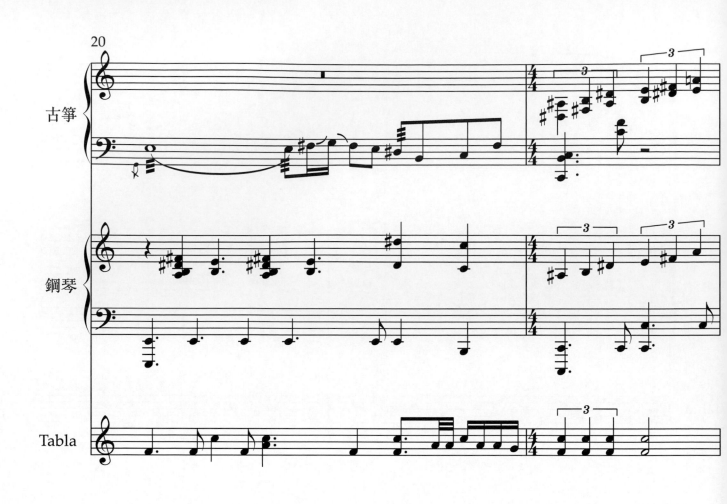

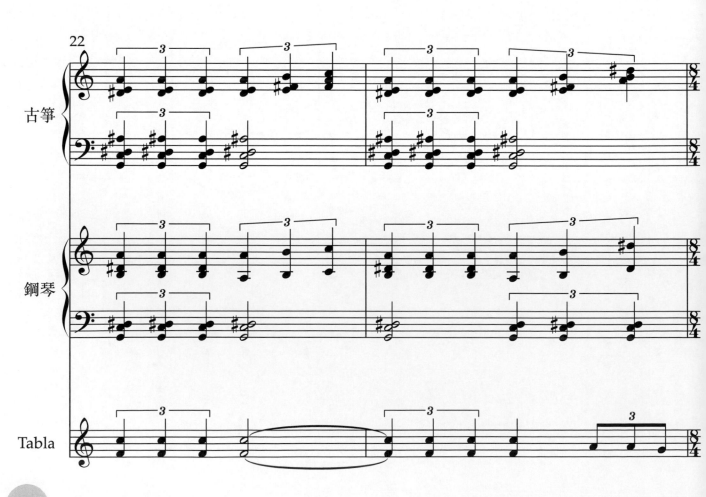

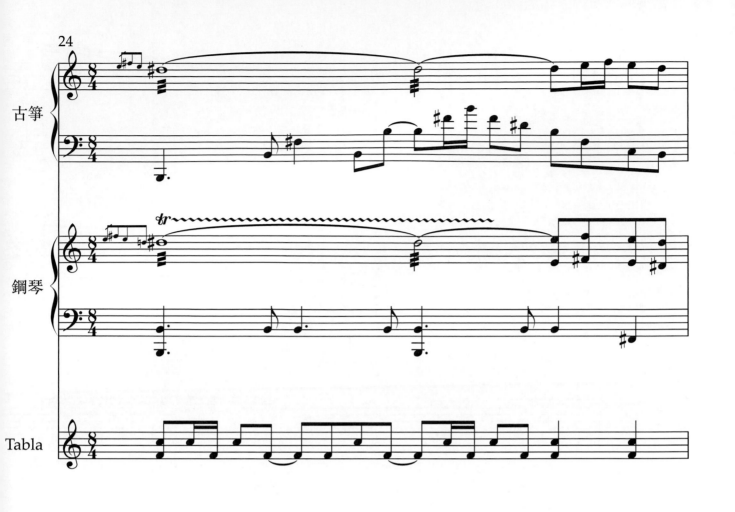

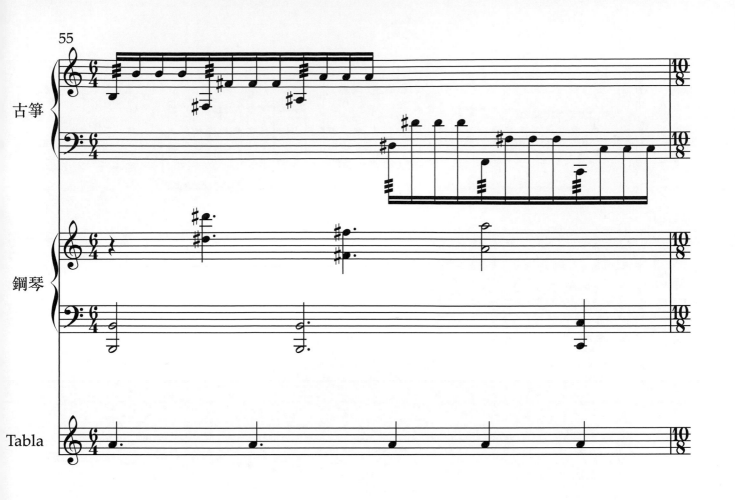

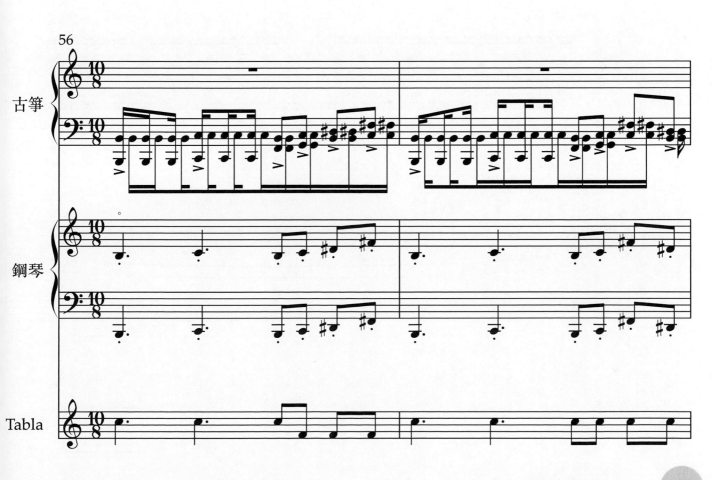

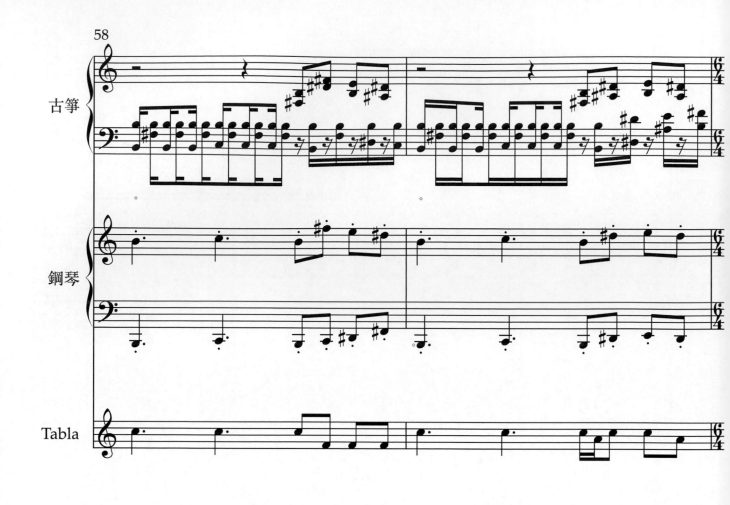

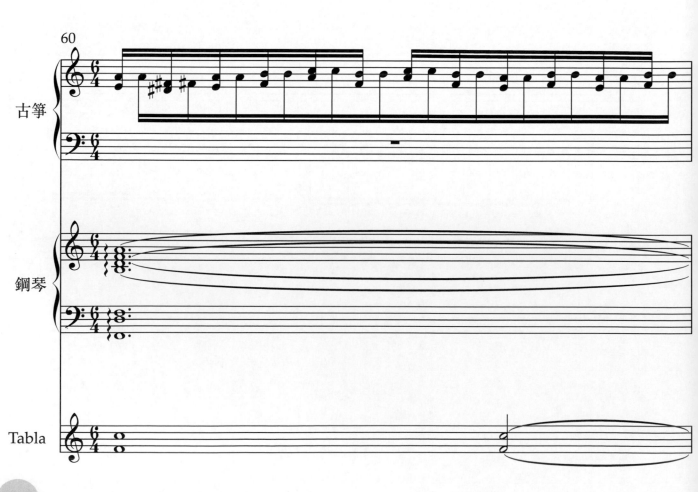

（反覆四次 依序鼓-古箏-鋼琴即興華彩時其餘樂器固定音型伴奏）

118

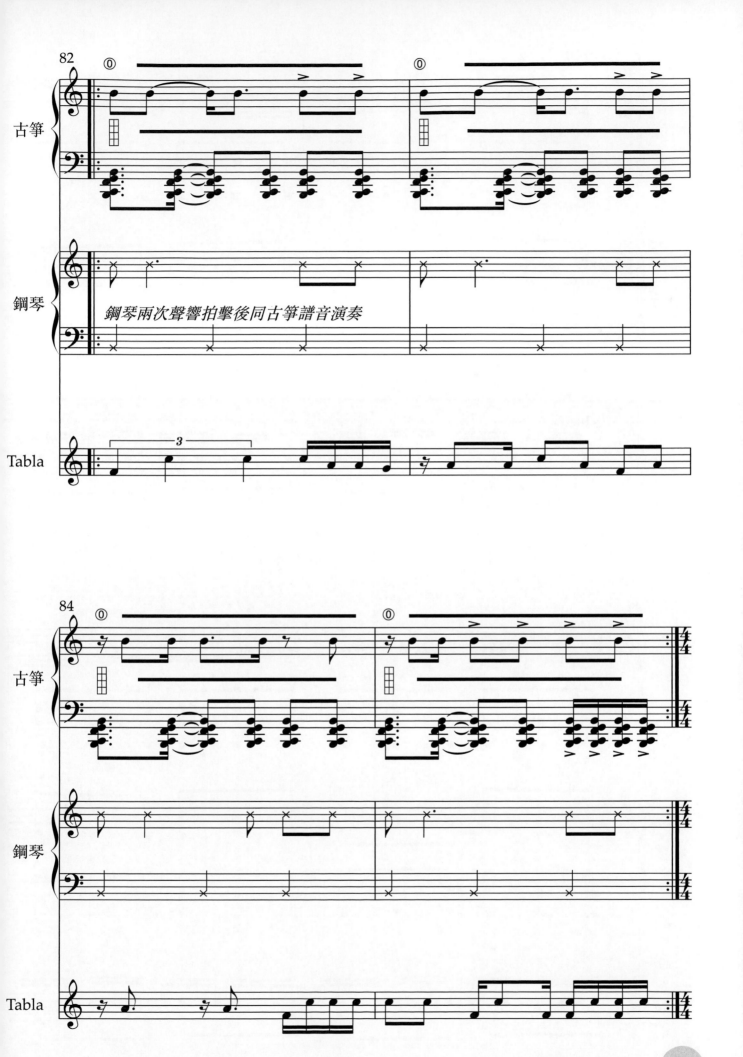

鋼琴兩次聲響拍擊後同古箏譜音演奏

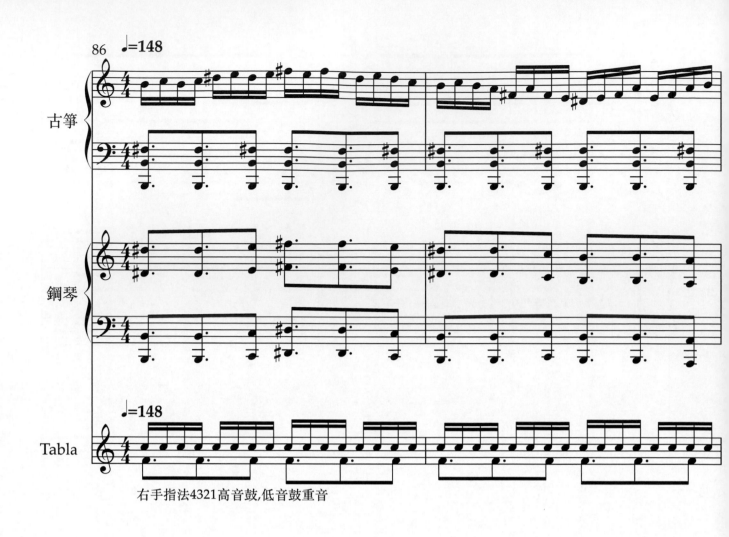

右手指法4321高音鼓,低音鼓重音

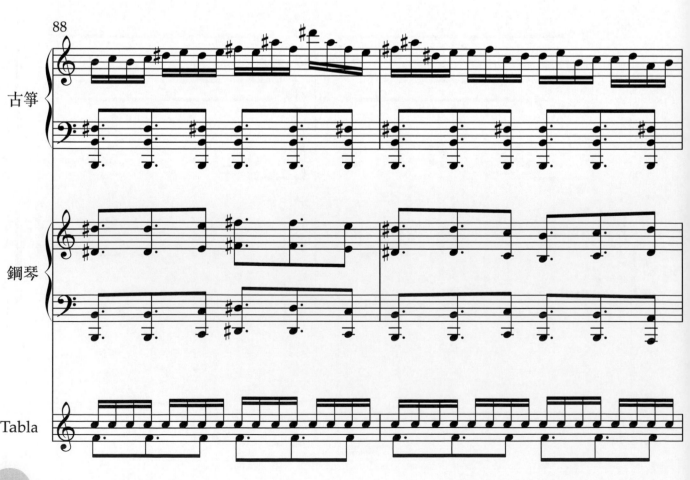

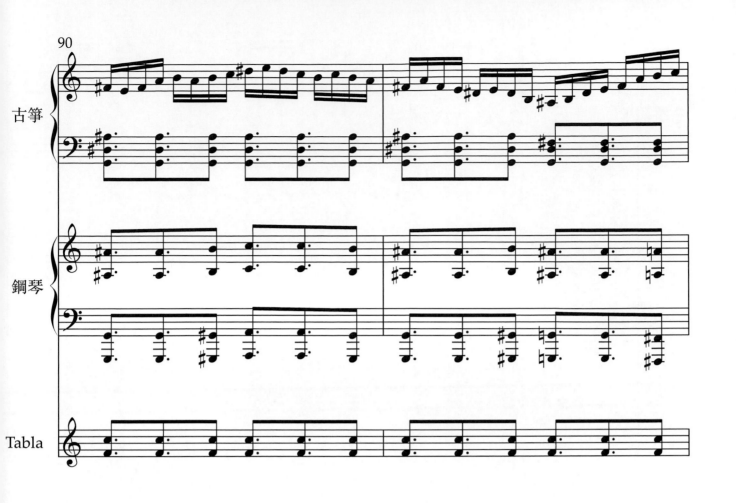

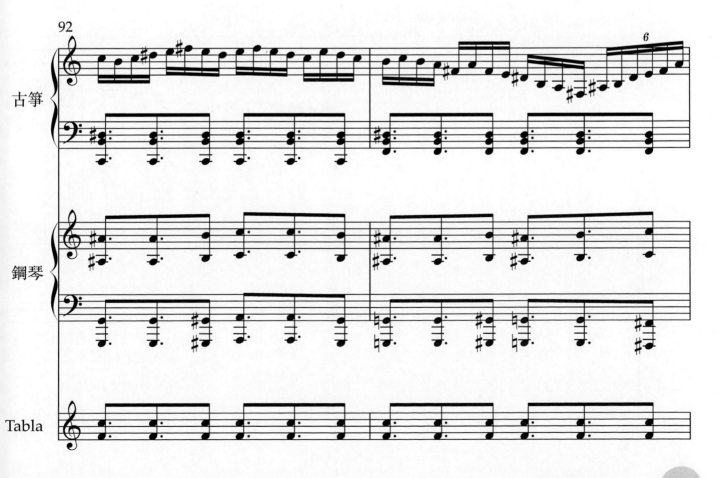

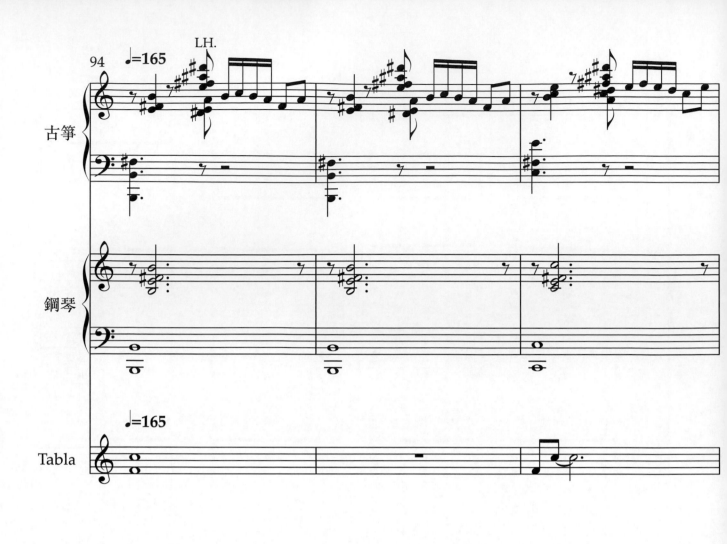

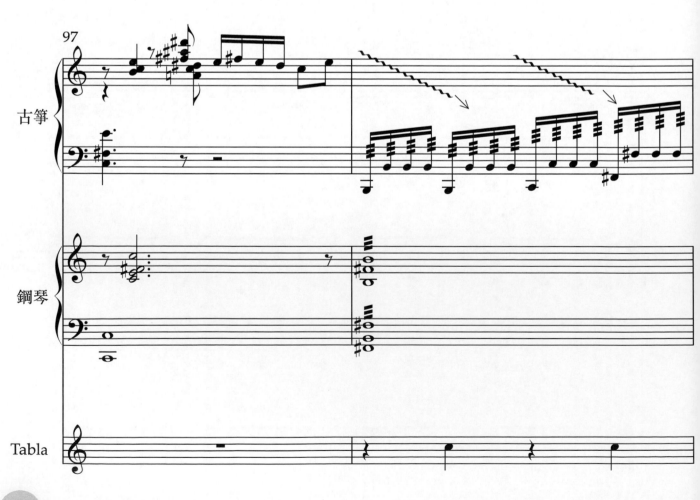

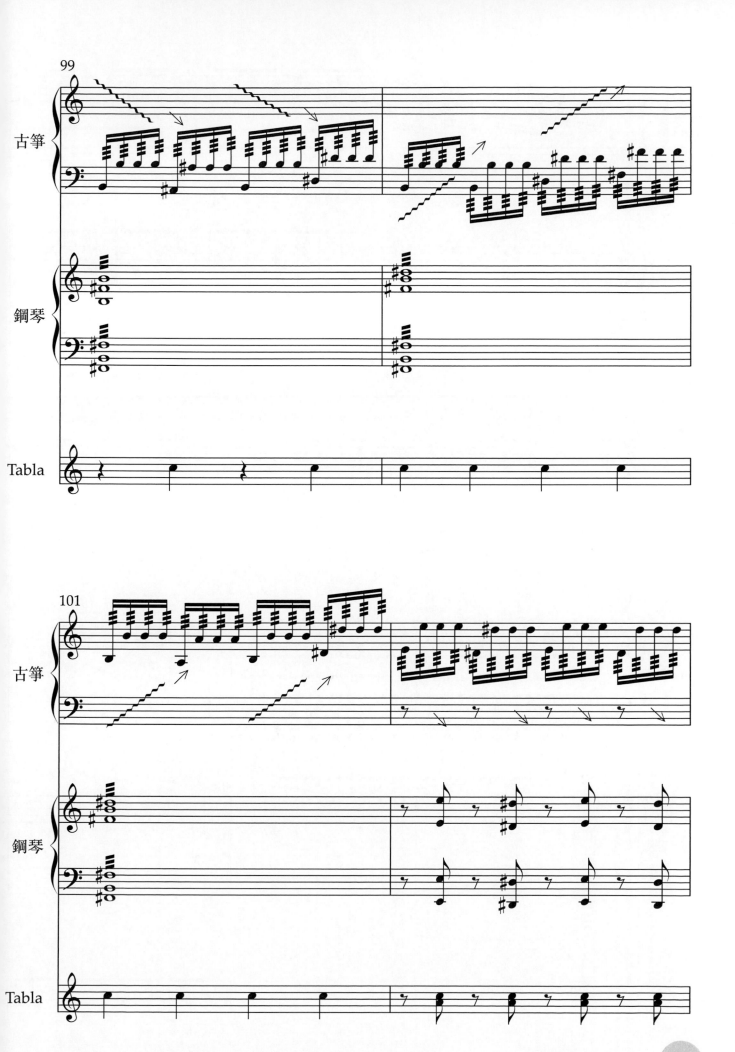

憶 - 上海時光

古箏定弦

第I部、第II部箏 同定弦

曲解：

留聲機的樂音緩緩響起，自那流金的時光歲月…朦朧的光影裡她喜歡倚窗眺望，旗袍的精緻與老古董的味道在洋式建築裡一切顯得如夢似幻，也許是自蘇州河畔弄堂的少女情懷、抑或是追憶似水年華的往事、又或著這是前世難以抹卻的記憶，那樣的畫面在我的腦海一次又一次地浮現，於是將樂音譜下，簡記時光裡文藝的遇見。我想像那應該是四十年代「東方巴黎」之稱的法租界時代的上海，有張愛玲驚艷的文學小說、百樂門裡的經典老歌、還有那一張張歷史課本裡泛黃的時代照片，因此我用雙古箏二重奏去詮釋復古旋律與爵士舞蹈的火花，彷彿今生與前世的對話。在寫作上旋律寫作嘗試復古民謠感覺與左手不同的節奏伴奏型態包含拉丁恰恰、探戈、爵士元素。從A段這個既古樸又繁華的蘇州河畔起始，這個城市交會著弄堂的市井小民卻又有十里洋場外灘的風雲乍現，那卻又是一個動盪的內憂外患的時期，B段訴說著緊張氛圍下的衝突與和諧，迷幻與奔騰的流亡遷徙，此段用雙箏高難度的技術對歌，將樂曲的器樂特性發揮與表現時代下緊張卻燦爛的氣息。C段似過境千帆站在窗邊的寧靜遠眺，留聲機響起復古歌謠弦律感覺，在寫作上情調和氛圍和弦上出發，再承接最末段點題追憶這既苦澀又難忘的前塵若夢，穿越時光流年中的似曾相似。

憶 - 上海時光

作曲
林辰樺

A ♩=72 蘇州河畔的弄堂清晨

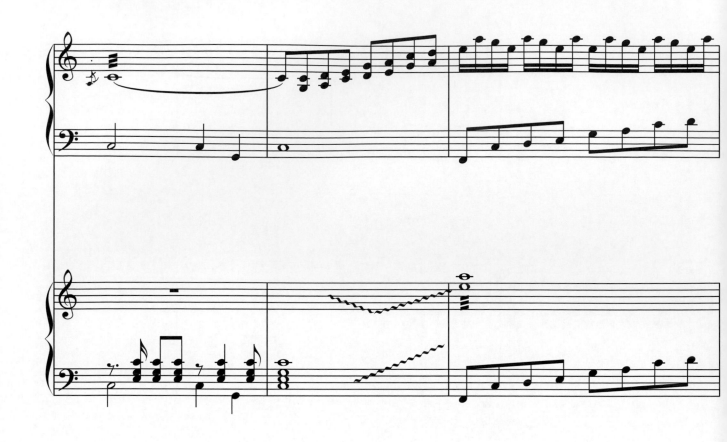
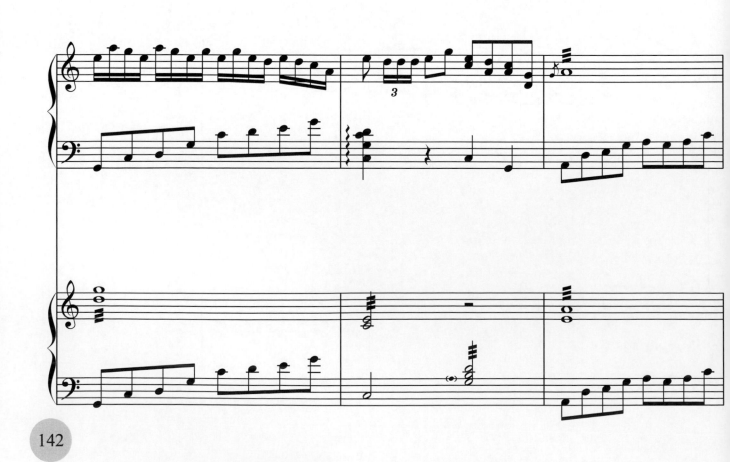

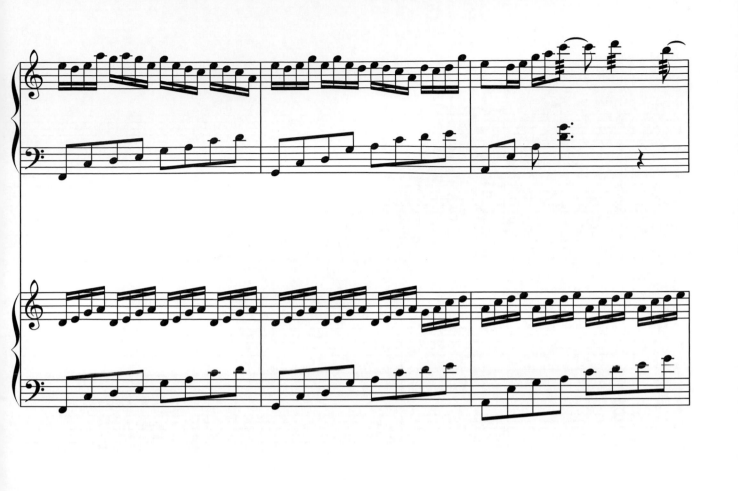

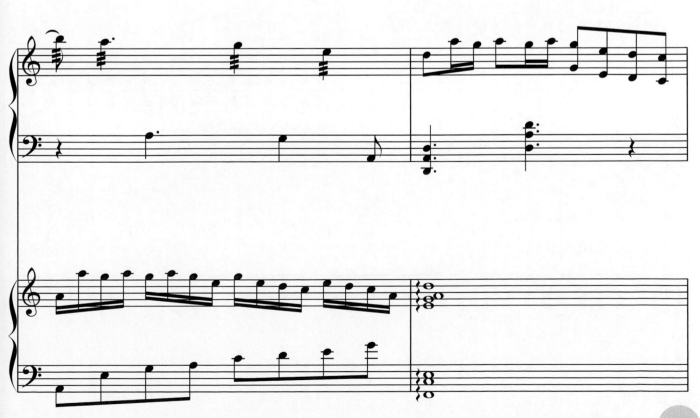

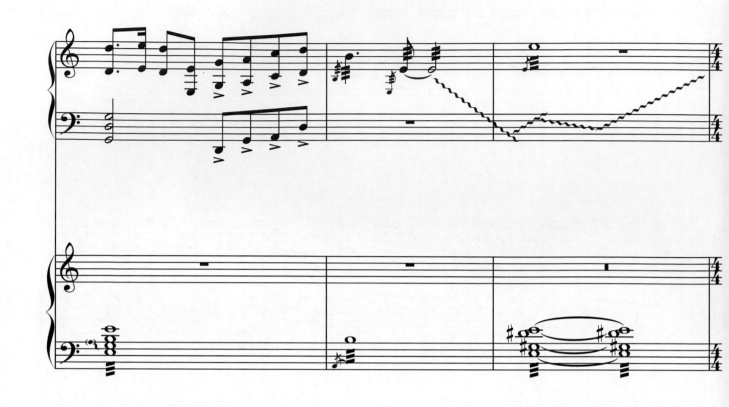

B ♩=110 十里洋場之風雲迷情

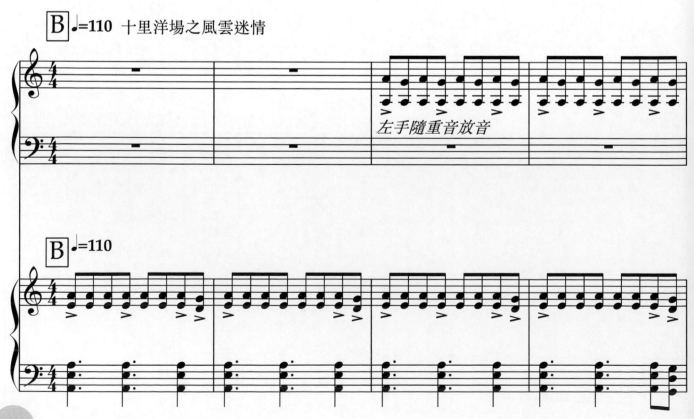

144

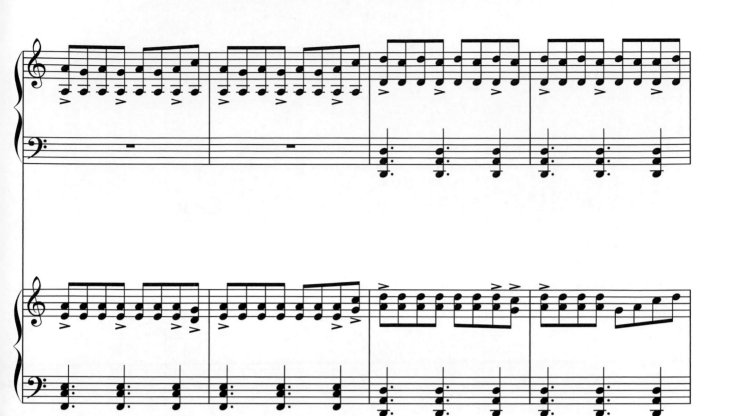

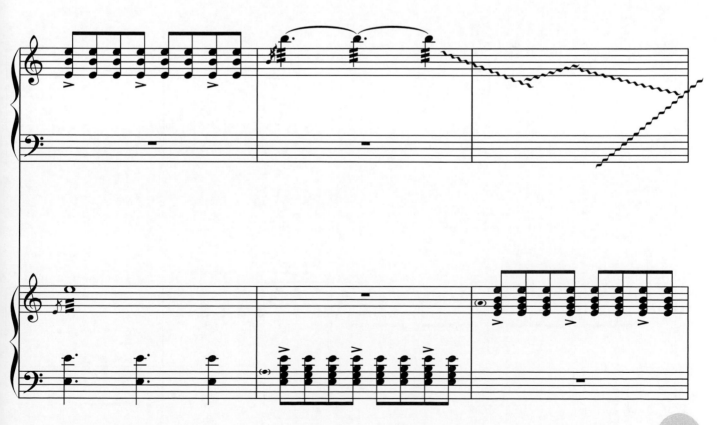

憶－上海時光　147

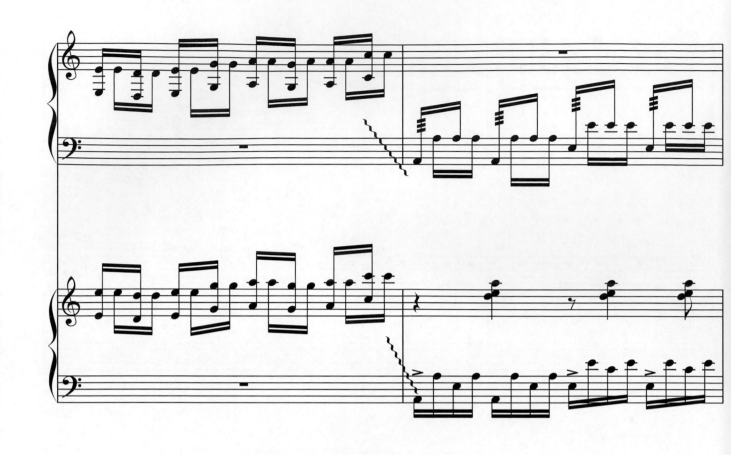

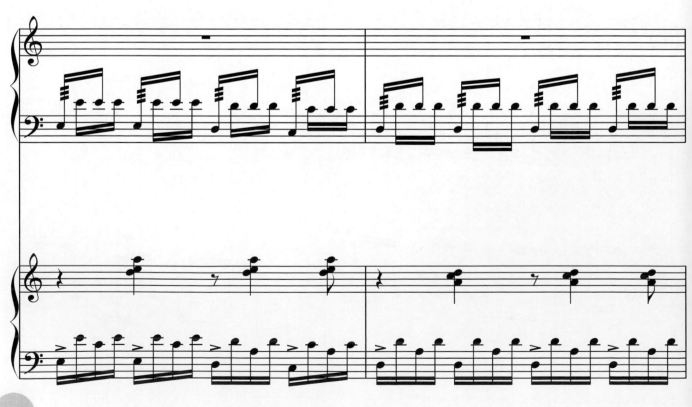

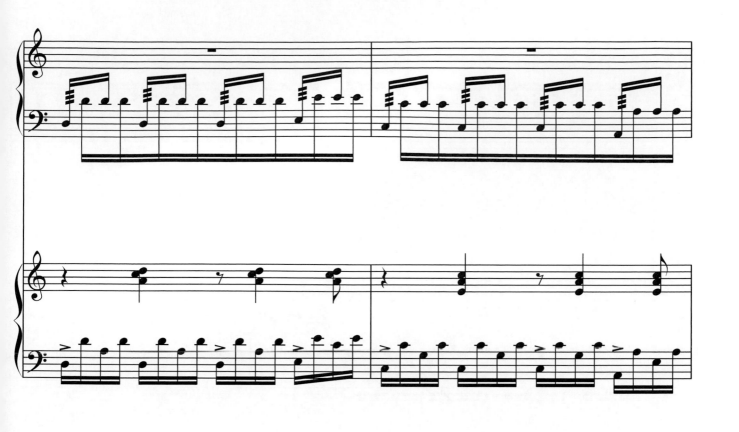

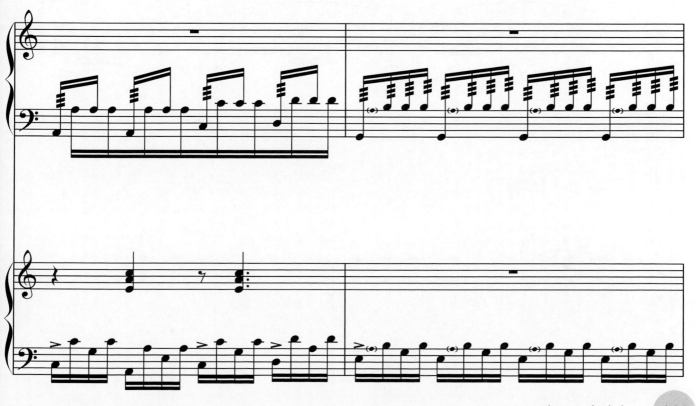

憶－上海時光

食指連續上行拂音

憶－上海時光 163

萬壑松風雲起時

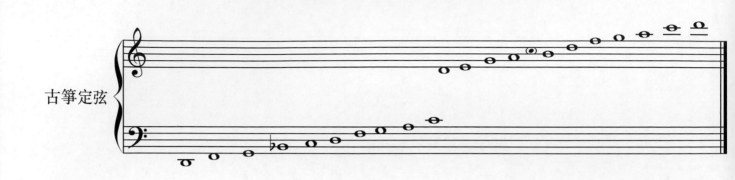

古箏定弦

第I,II部 第七弦前奏做C, 17小節移碼B（見譜示）
第III部 第七弦為B，其餘同定弦位置

曲解

<萬壑松風圖>是宋朝畫家李唐在高齡**76**歲時所畫，此圖被譽為南北兩宋繪畫大成之山水代表作，也是故宮三寶之一。巍然屹立的主峰，鬱鬱蒼蒼的青綠，松風呼嘯搖曳、左右的瀑布奔流直下、蜿蜒的溪流漱石，畫裡無聲勝有聲，藉由箏主奏傳達畫卷的構圖，箏伴奏象徵流水，二胡如松風與雲，隨著舞台中為軸向兩色開展的音響，猶如畫卷的高低起伏層次。此曲運用許多擬聲的音響，以二胡表達水滴、鳥鳴、擊弓表達碎石、上下大滑音表達徐風，箏輪指面板、敲擊琴蓋等表達石頭滾落，左側琴弦擬流水聲，快速音群表達疾風，三拍子疊加和弦由低至高，表達攀登萬重山之迂迴的心境，最後越過重山峻嶺之外，坐看風起雲湧，陶然忘機。有道是松柏長青後凋於歲寒霜雪，此曲風格剛健而清新，展現大自然的生生不息與作者的生命意志力。此曲附有兩個版本分別為箏三重奏與箏與二胡版本，亦可作箏樂隊與雙二胡合奏演出形式以箏樂象徵崇山與二胡松風左右相生，呈現演奏與詮釋經典畫作實體音樂呈現的畫面感。

作曲
林辰樺

萬壑松風雲起時

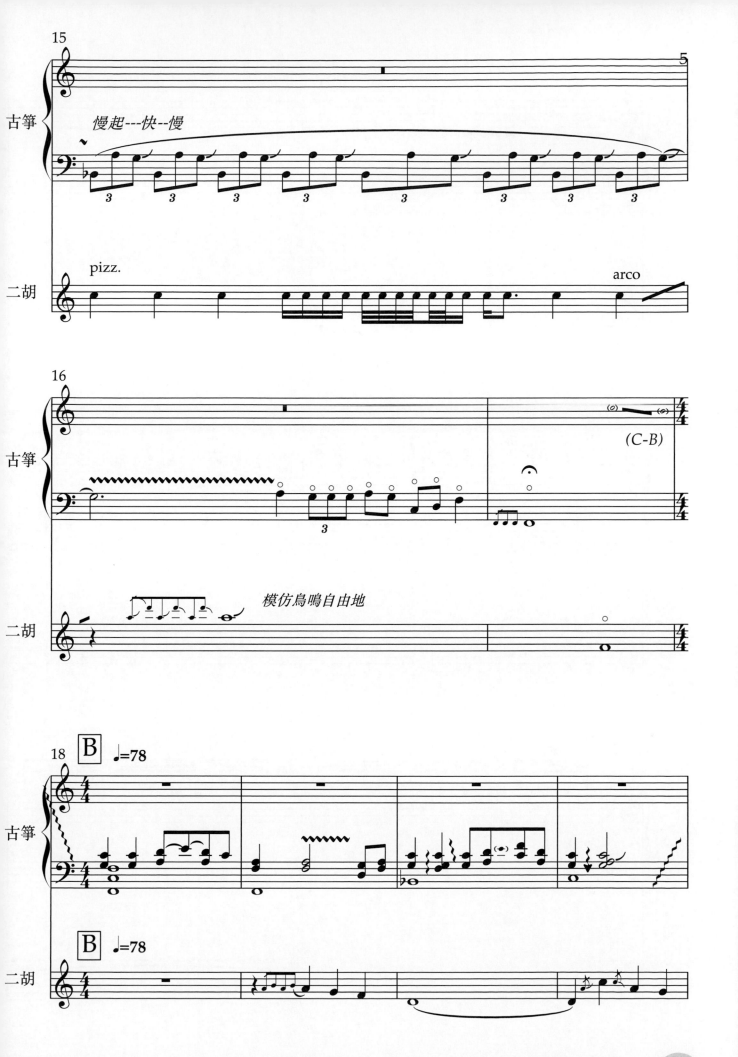

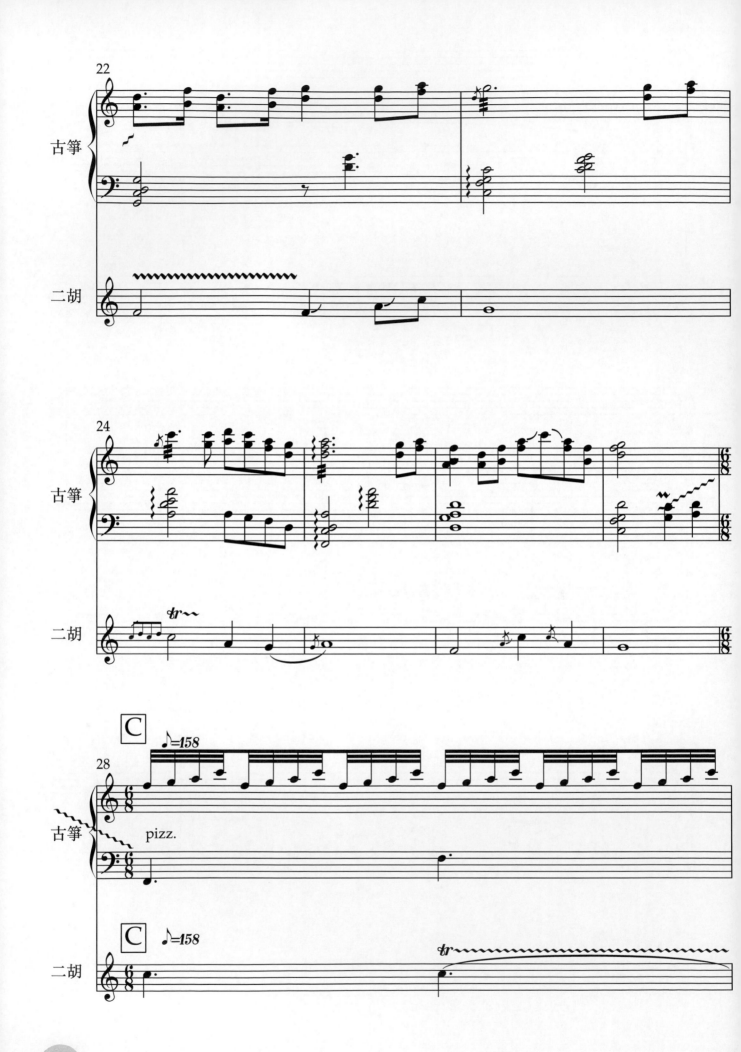

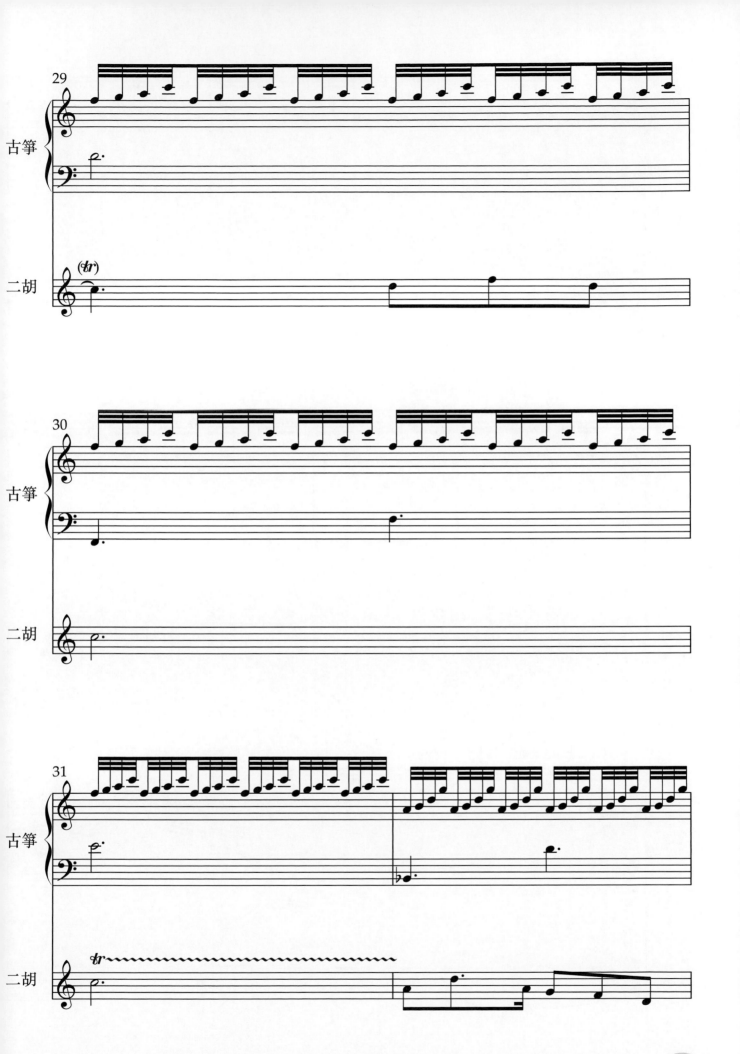

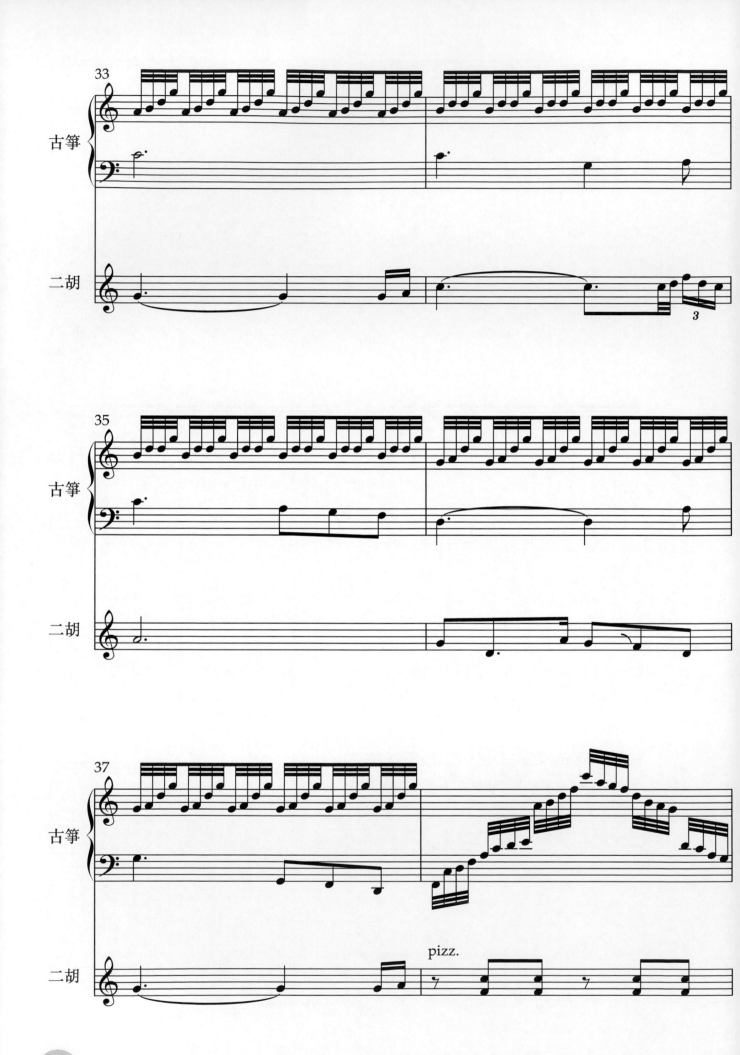

輪指

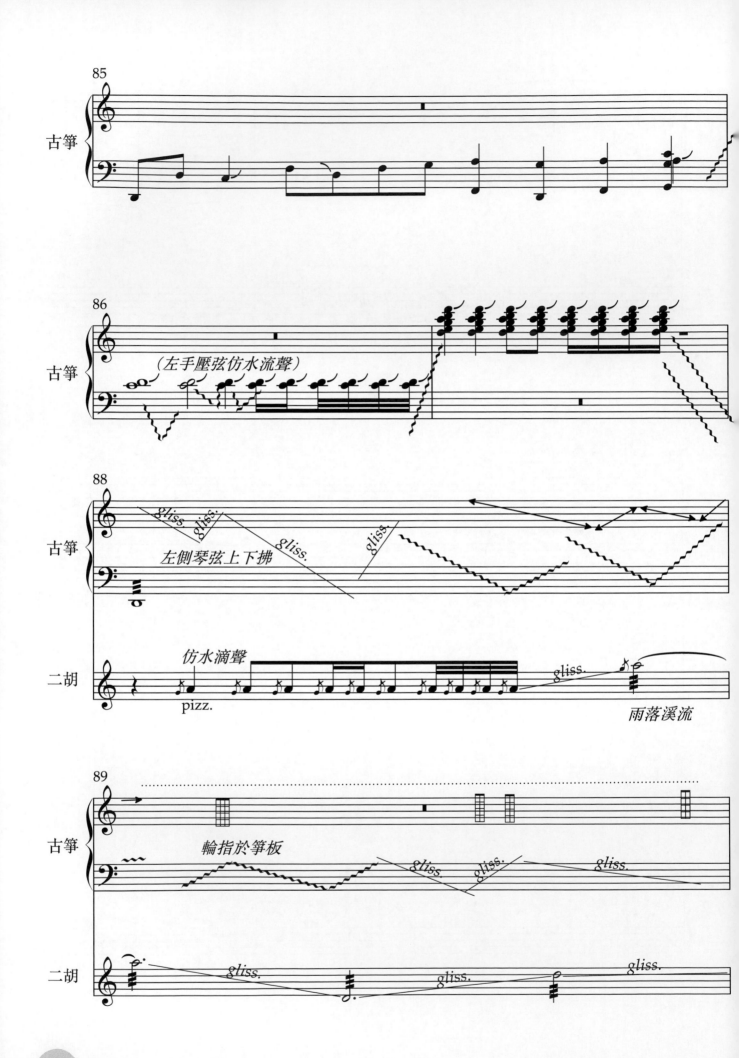

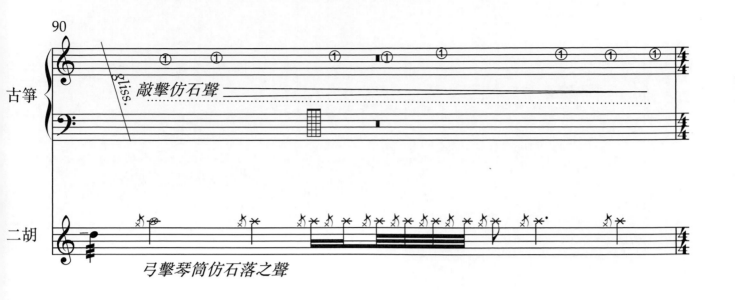

弓擊琴筒仿石落之聲

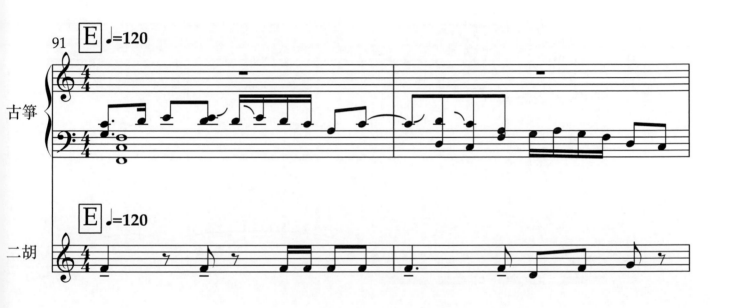

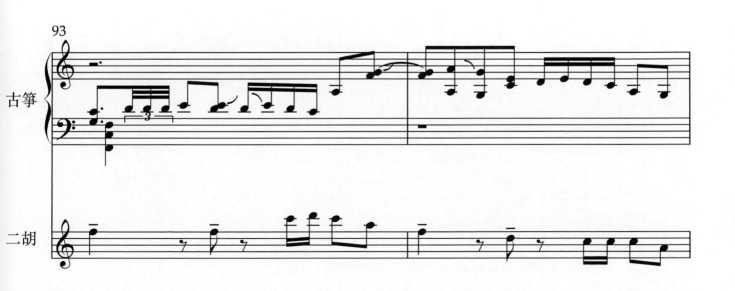

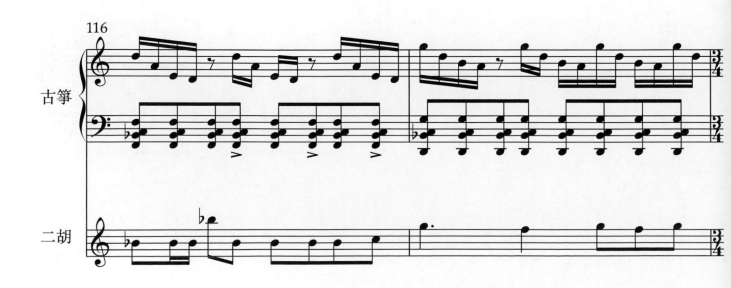

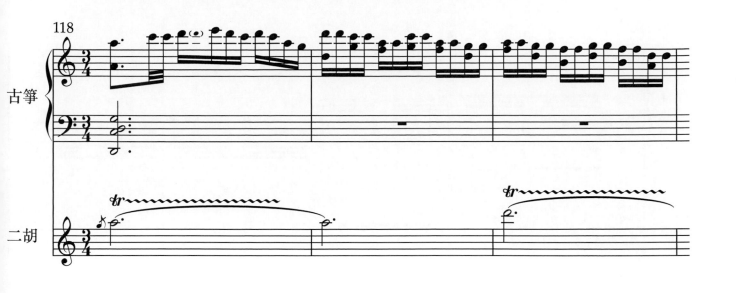

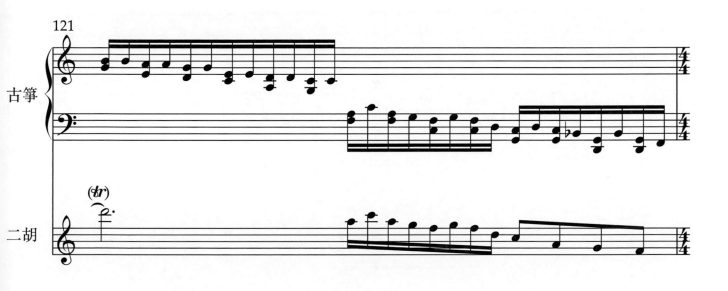

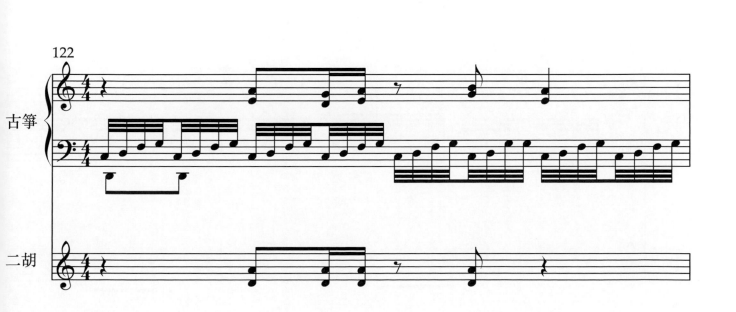

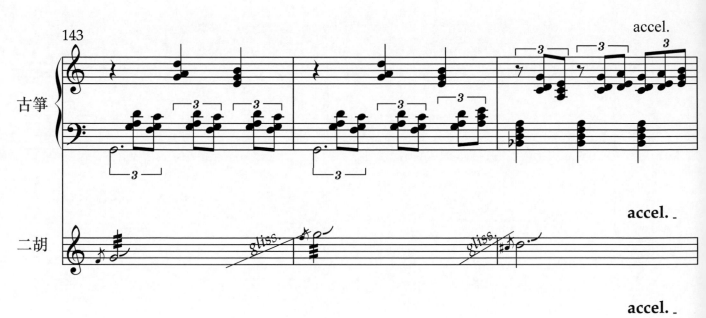

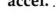

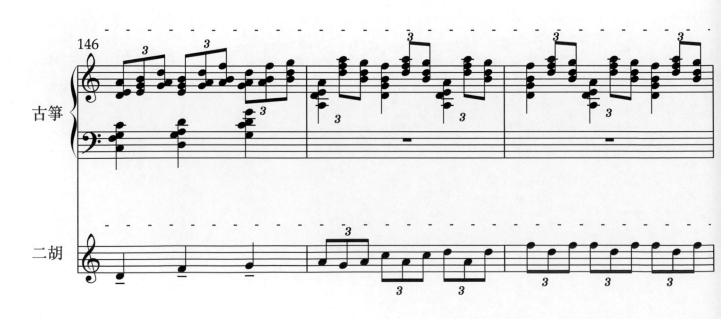

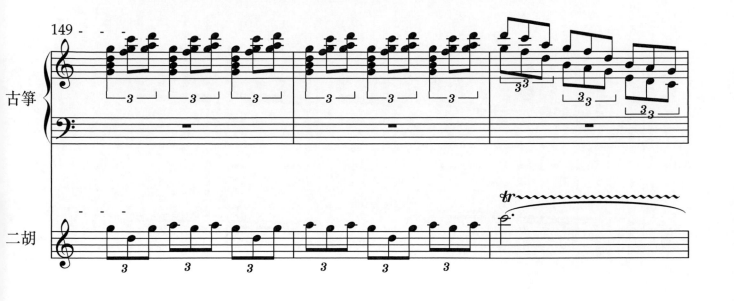

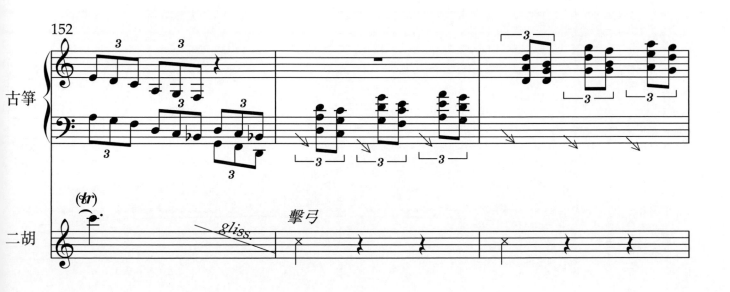

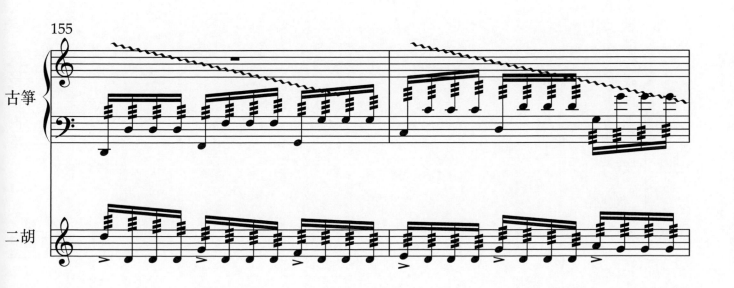

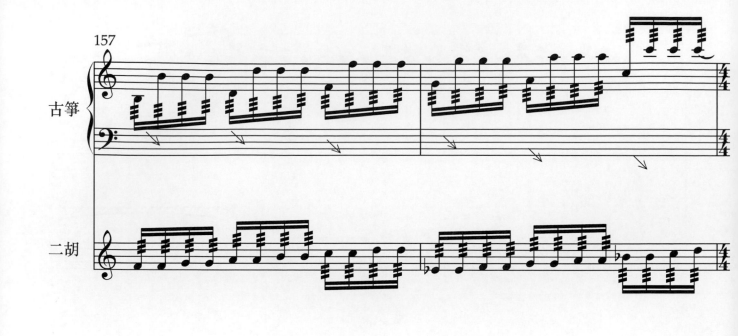

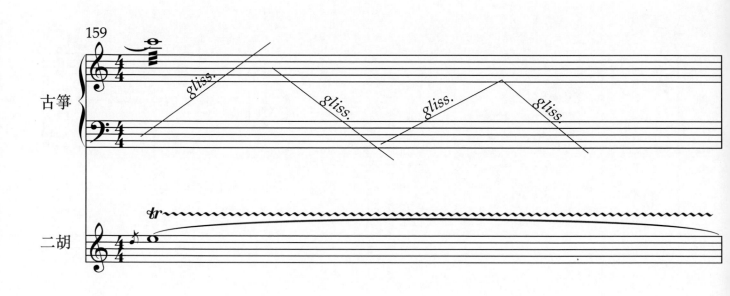

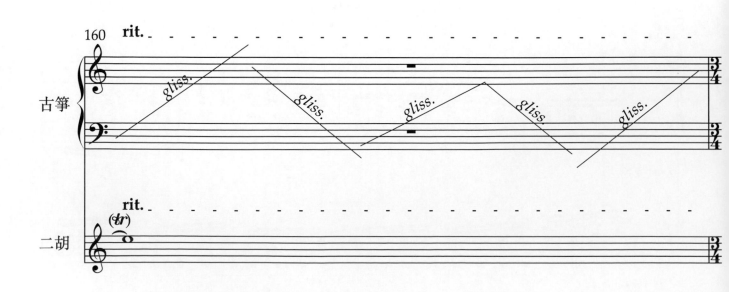

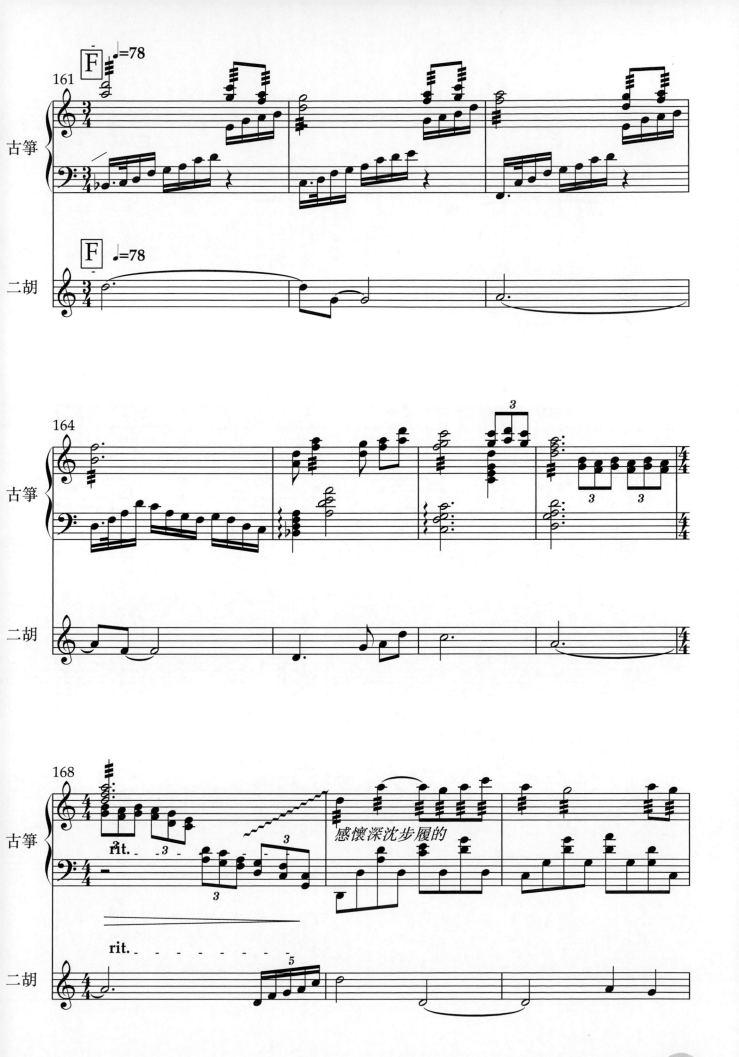

感懷深沈步履的

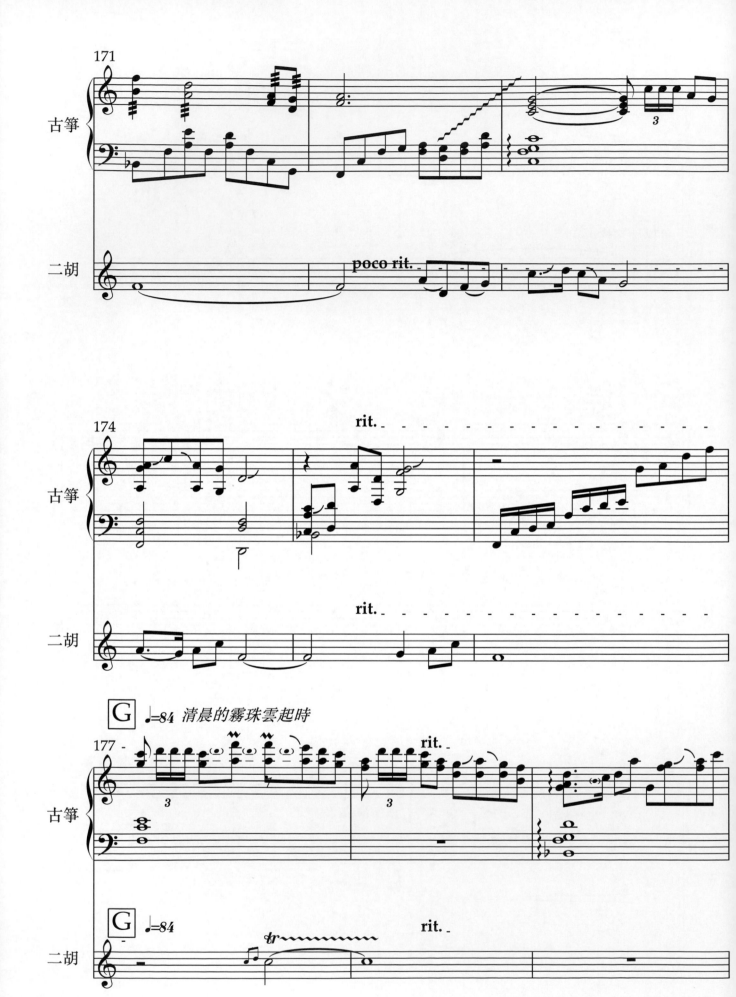

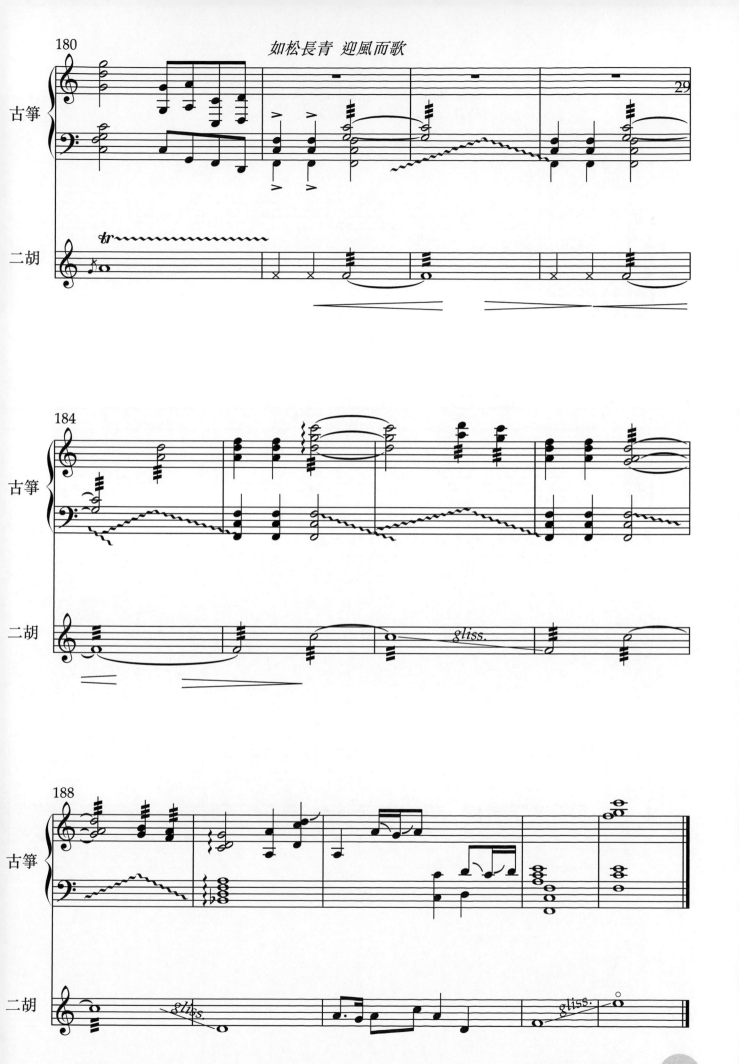

萬壑松風雲起時

作曲
林辰樺

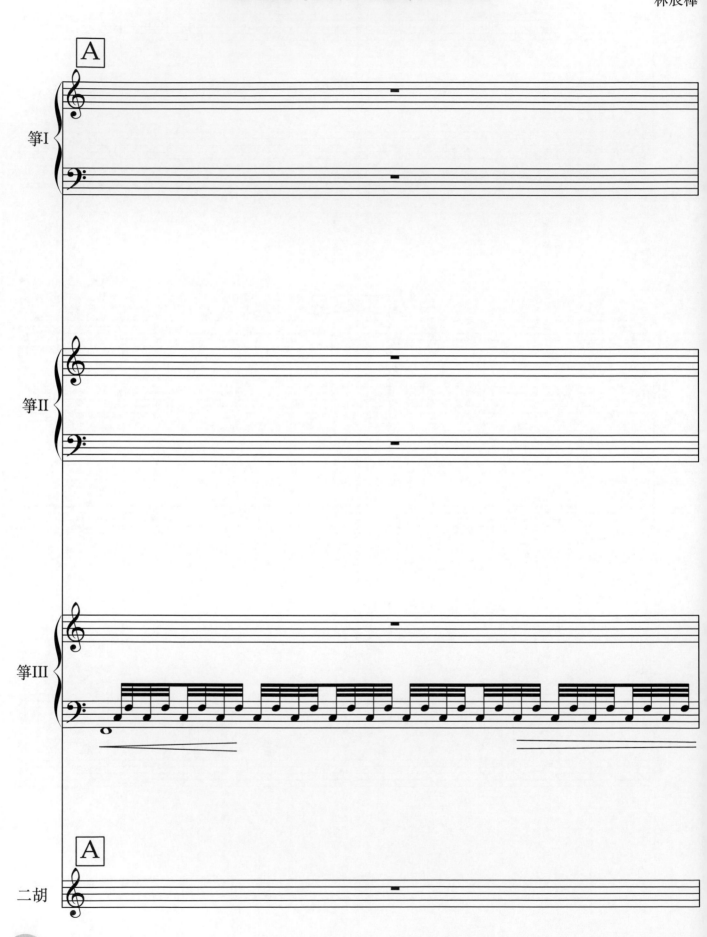

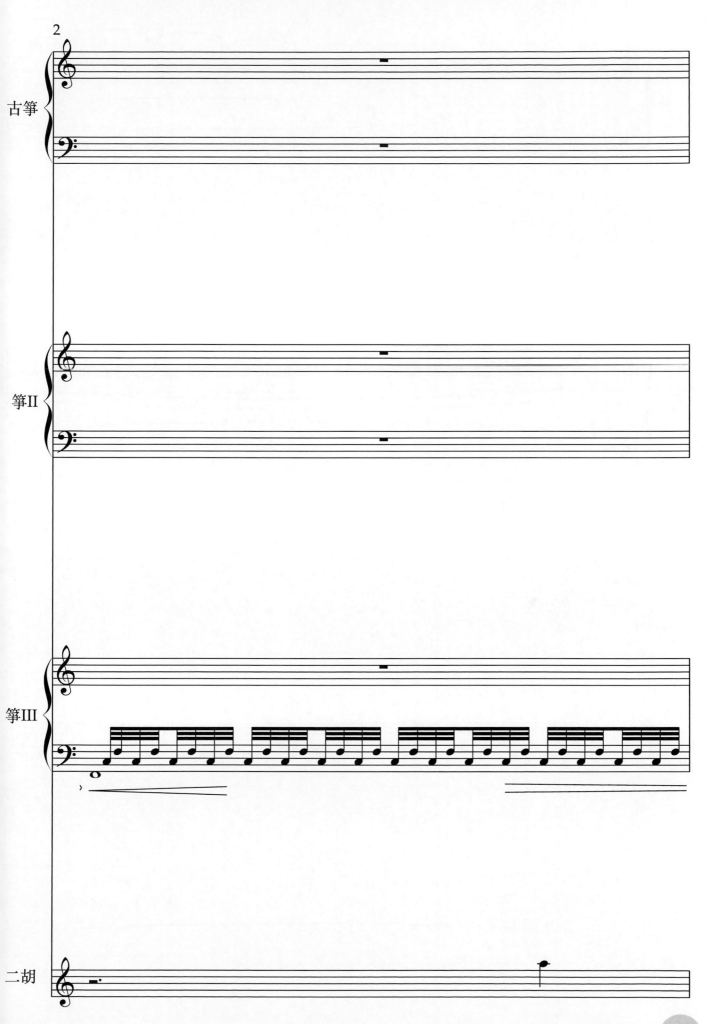

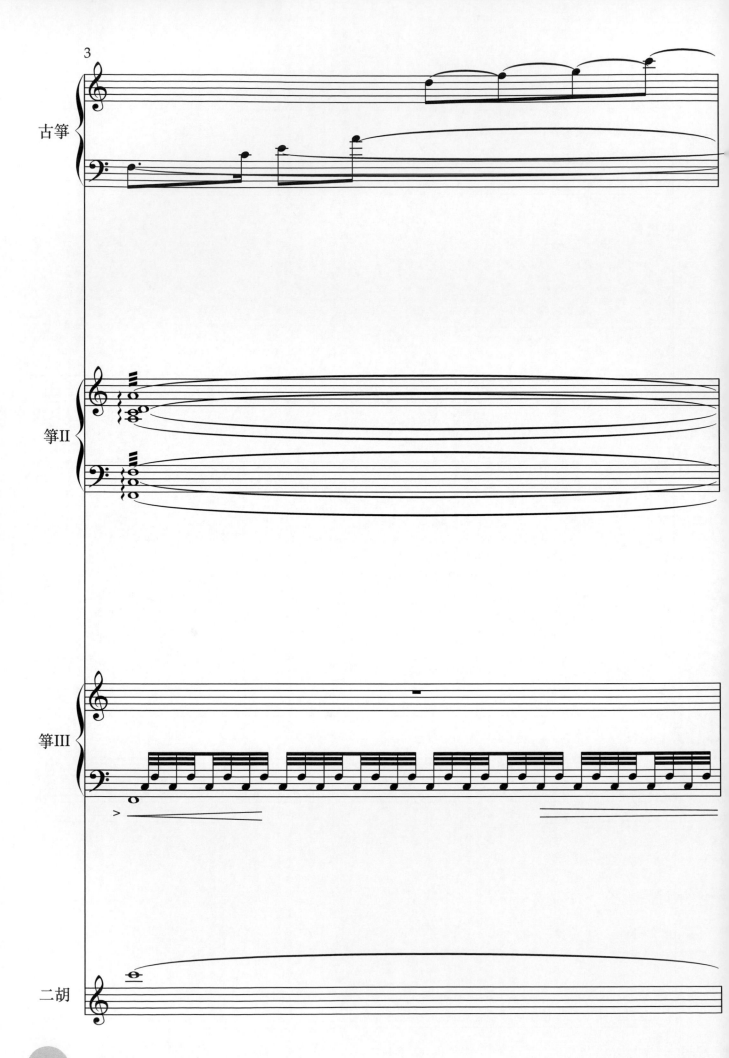

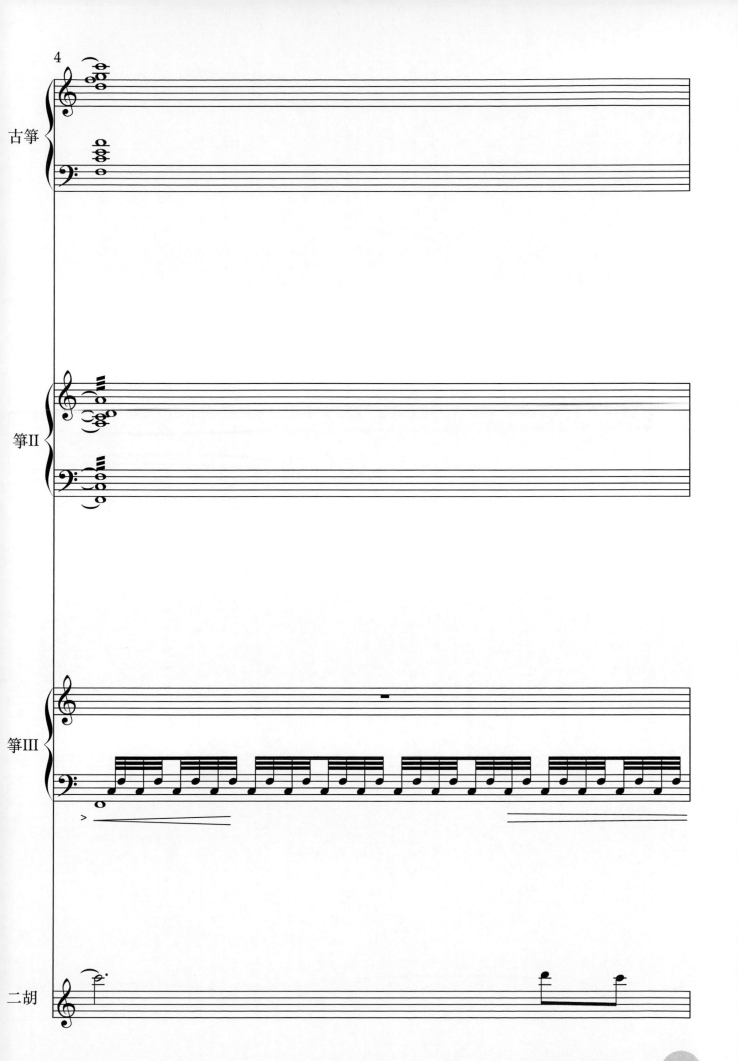

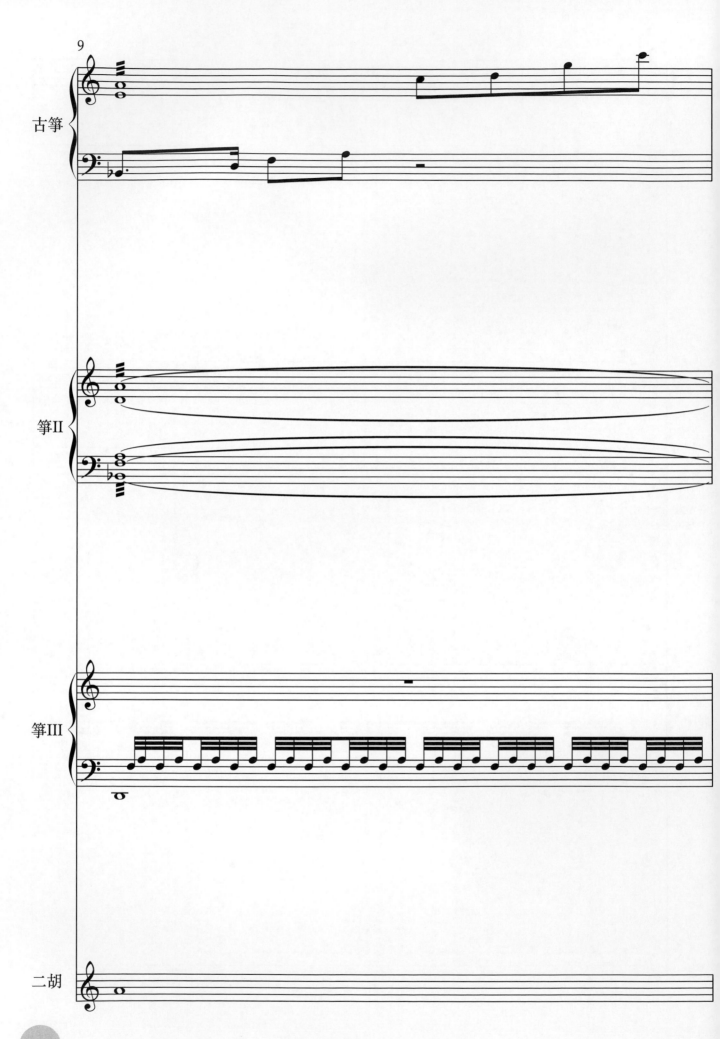

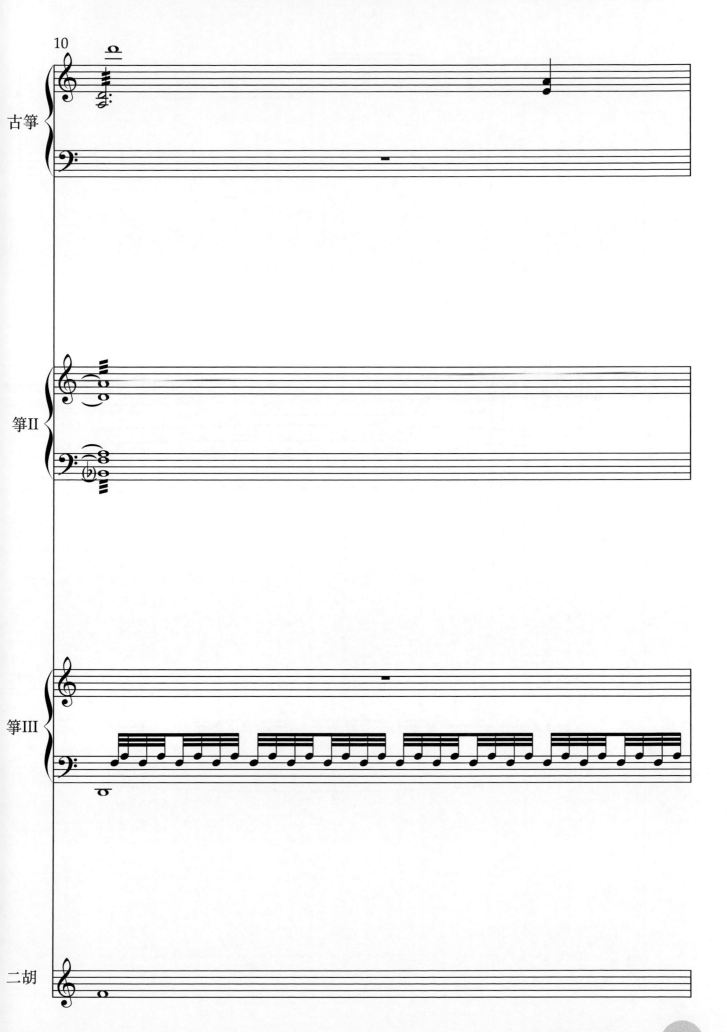

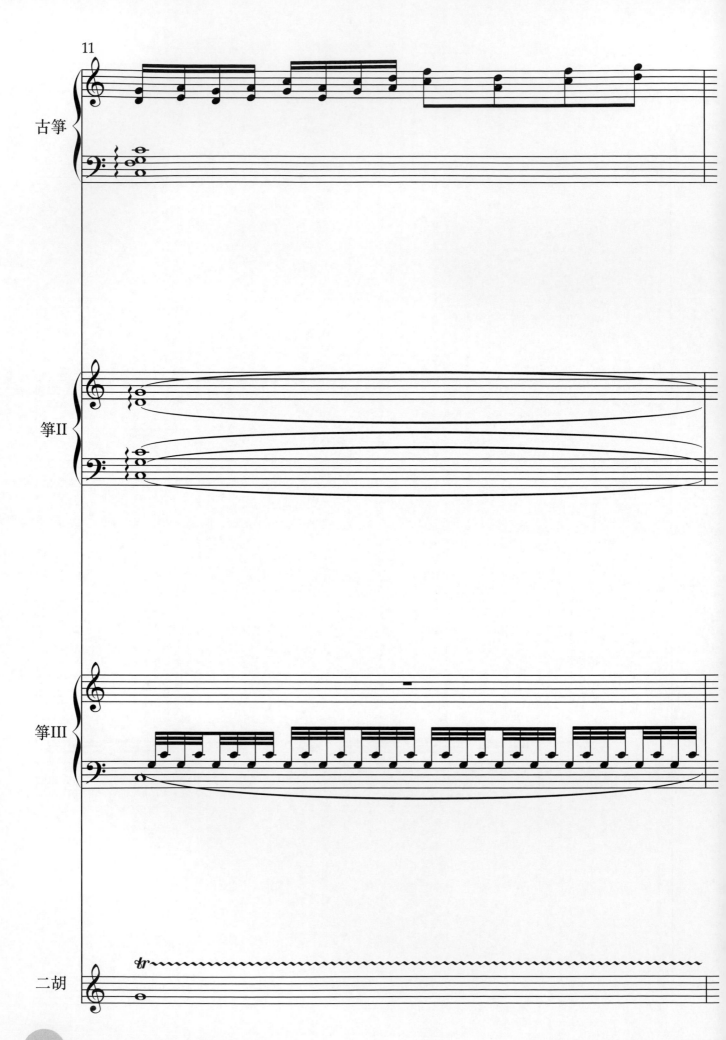

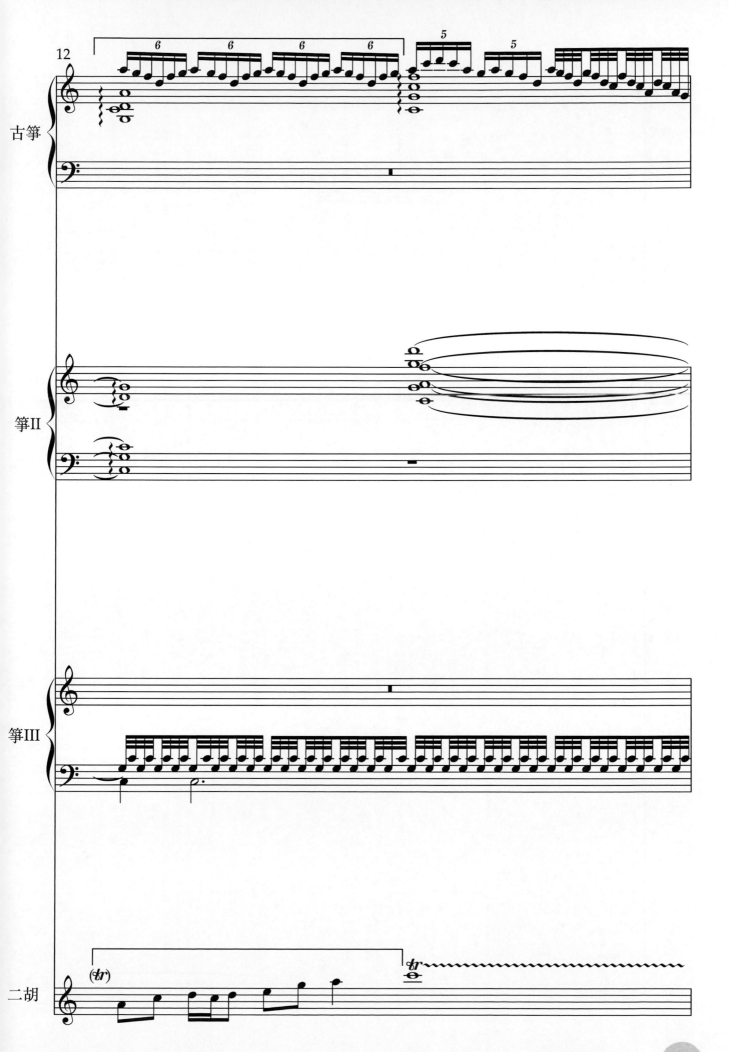

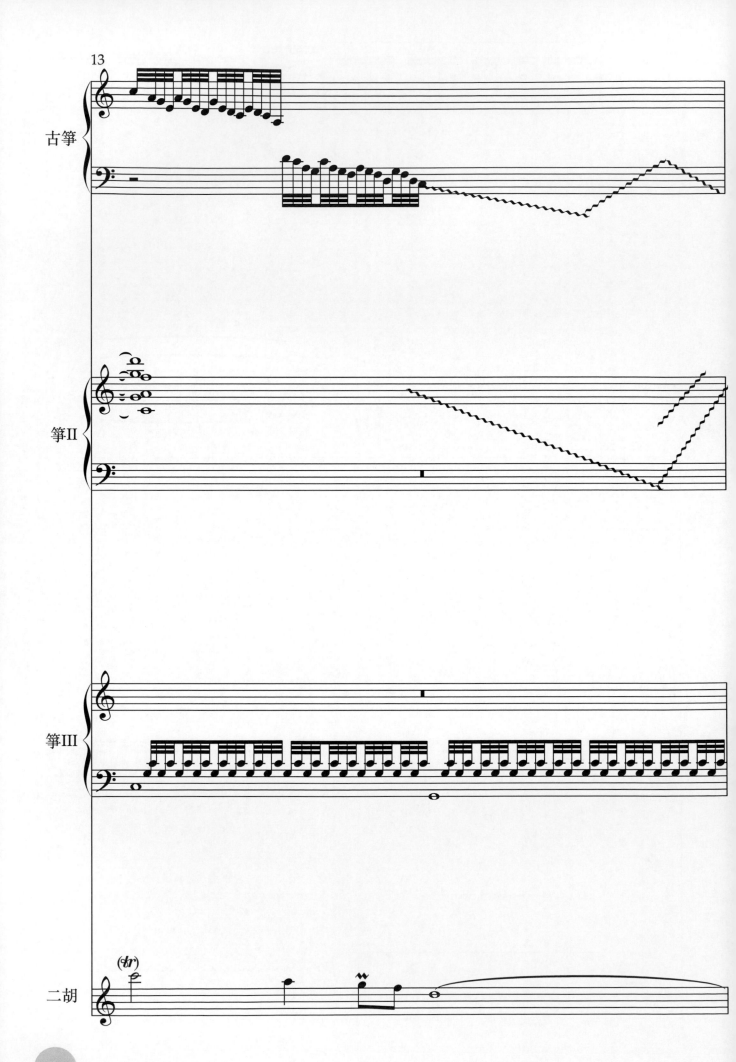

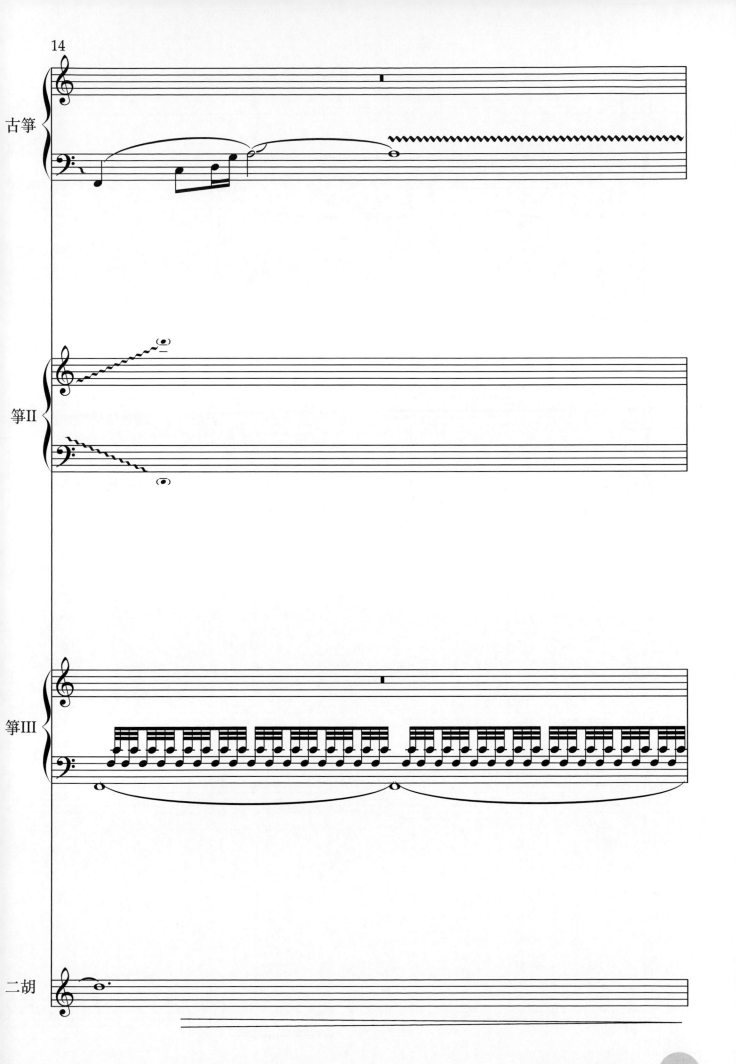

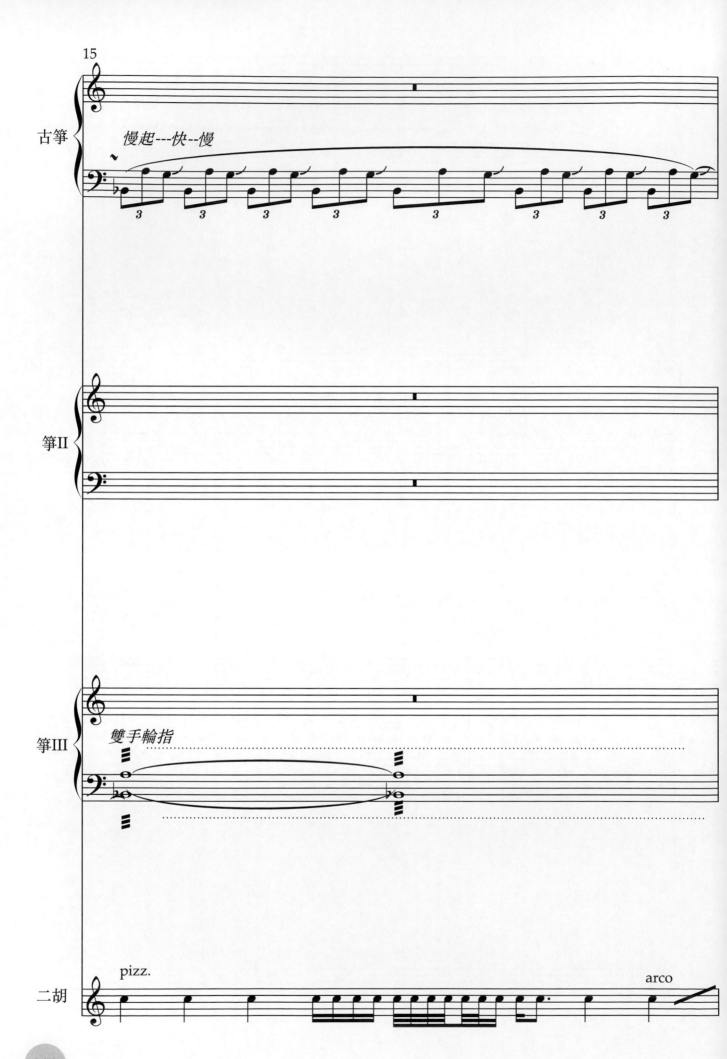

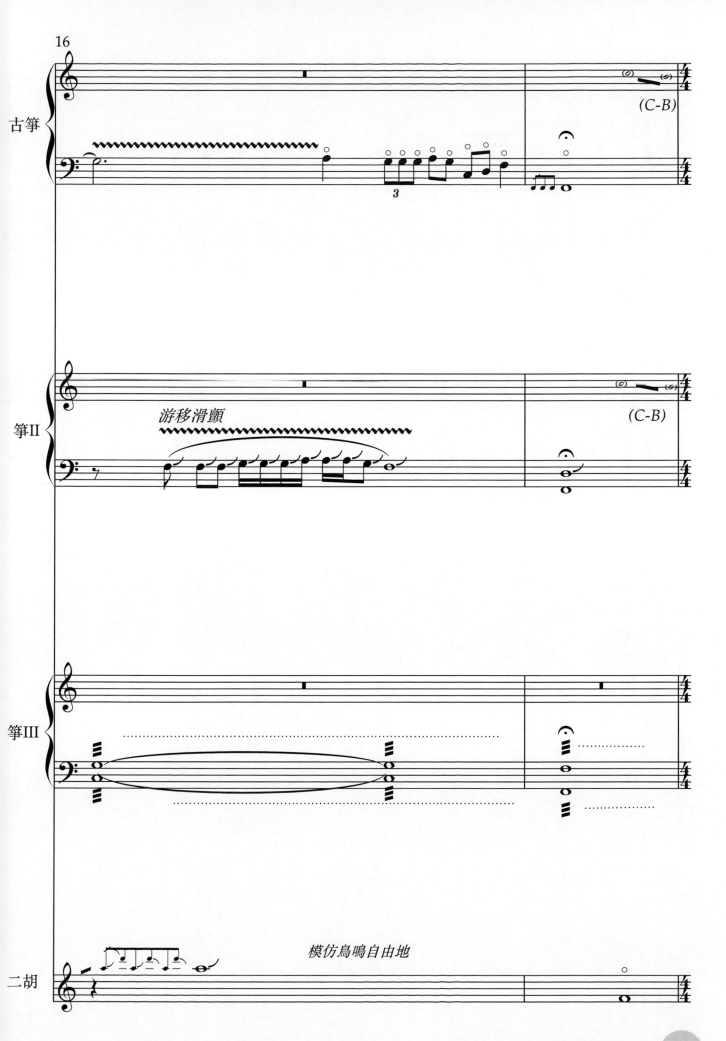

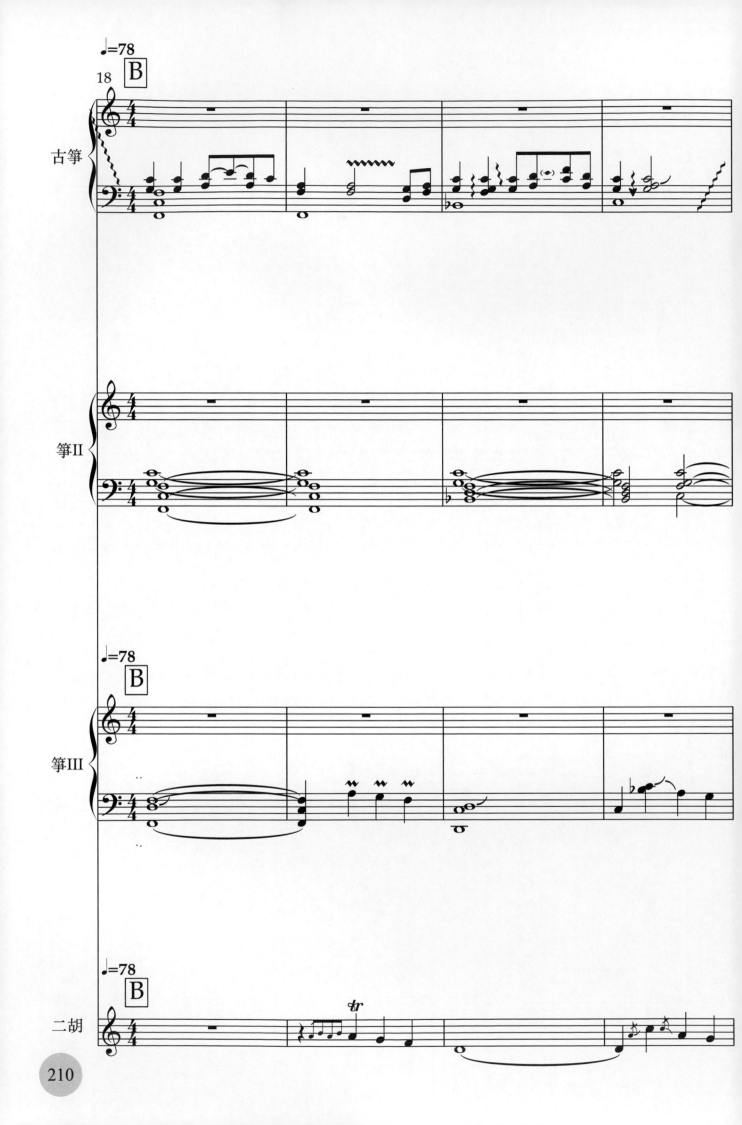

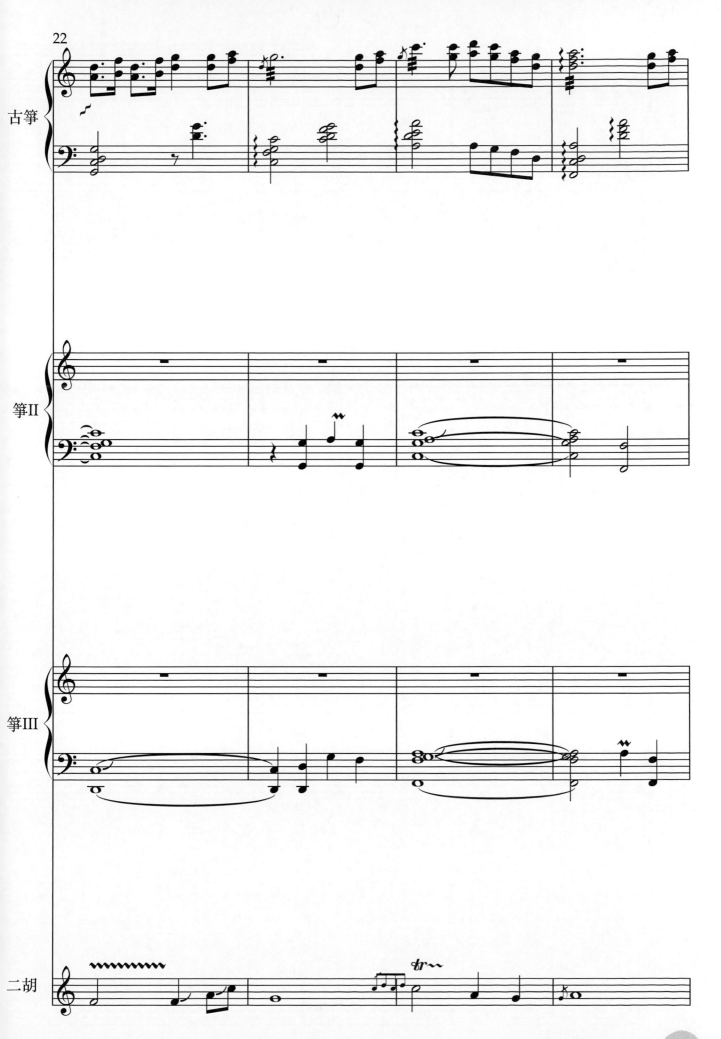

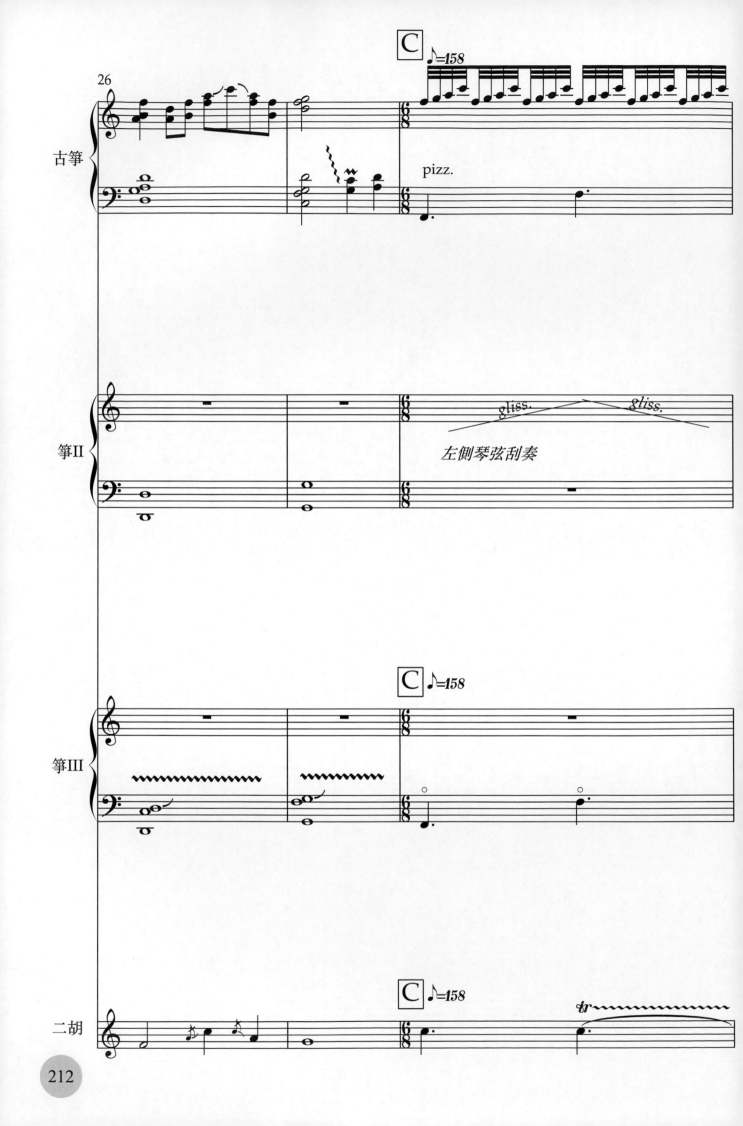

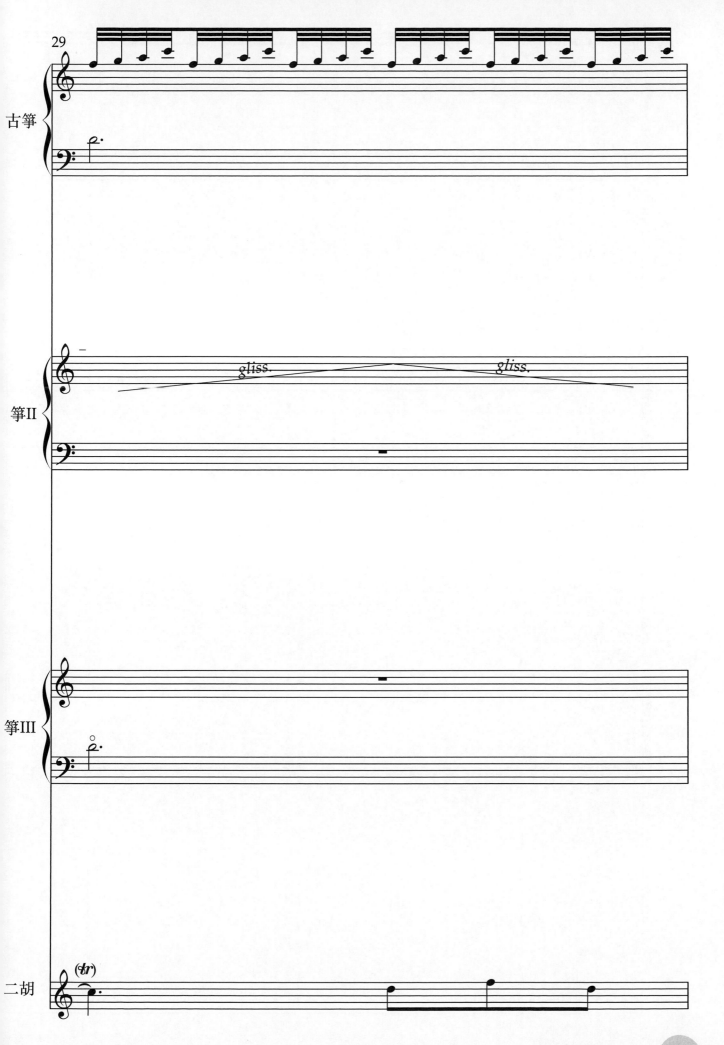

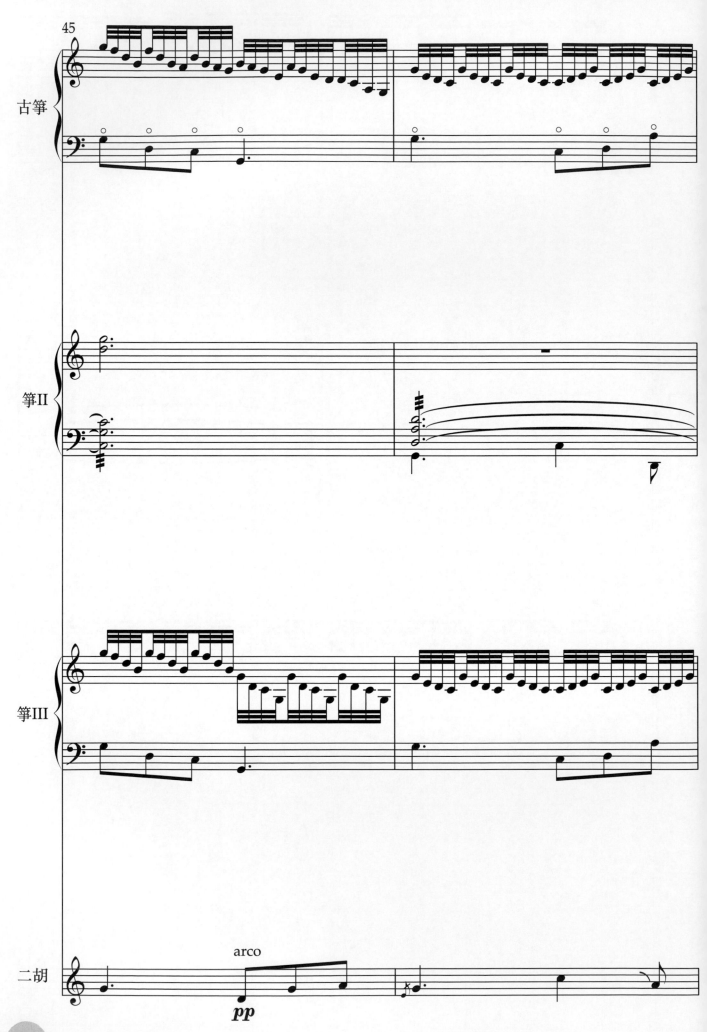

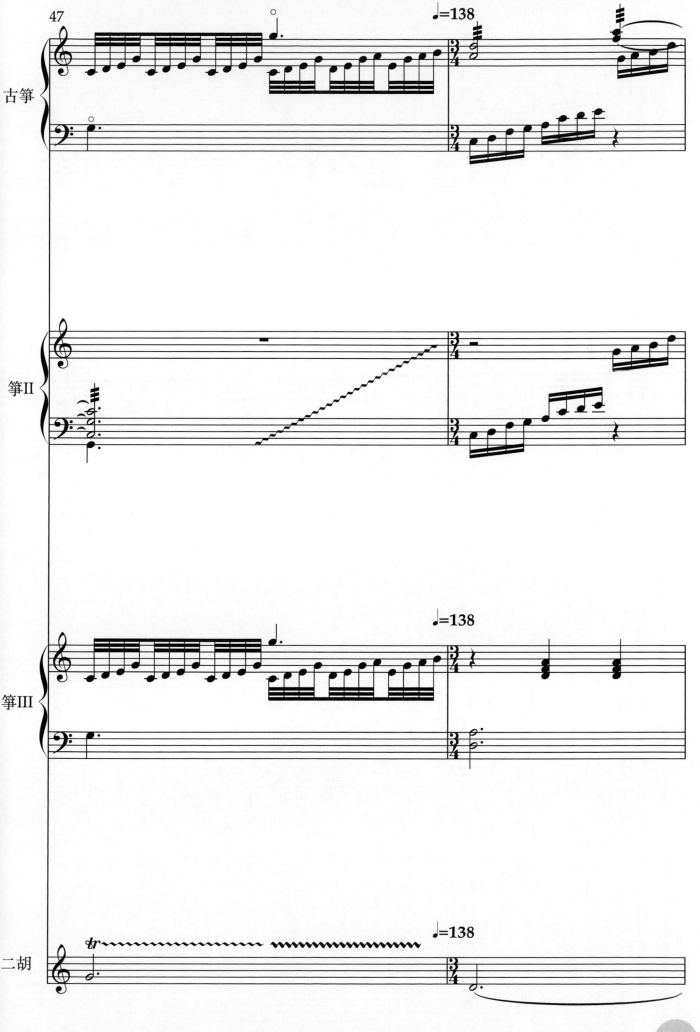

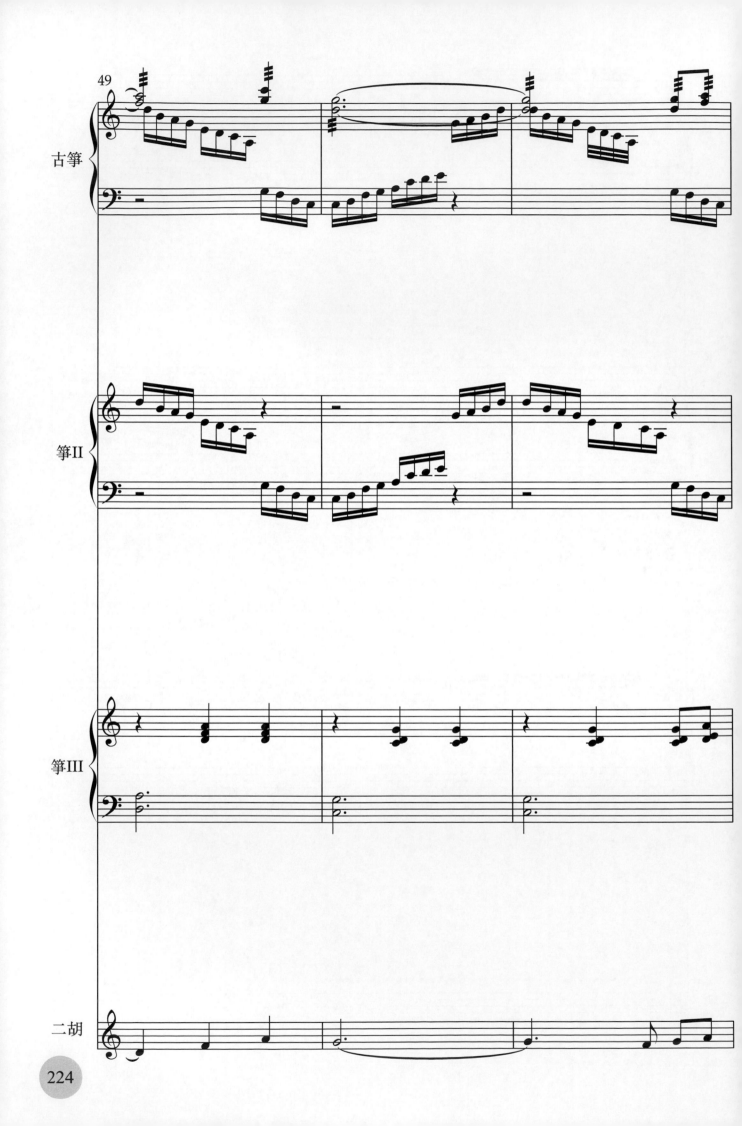

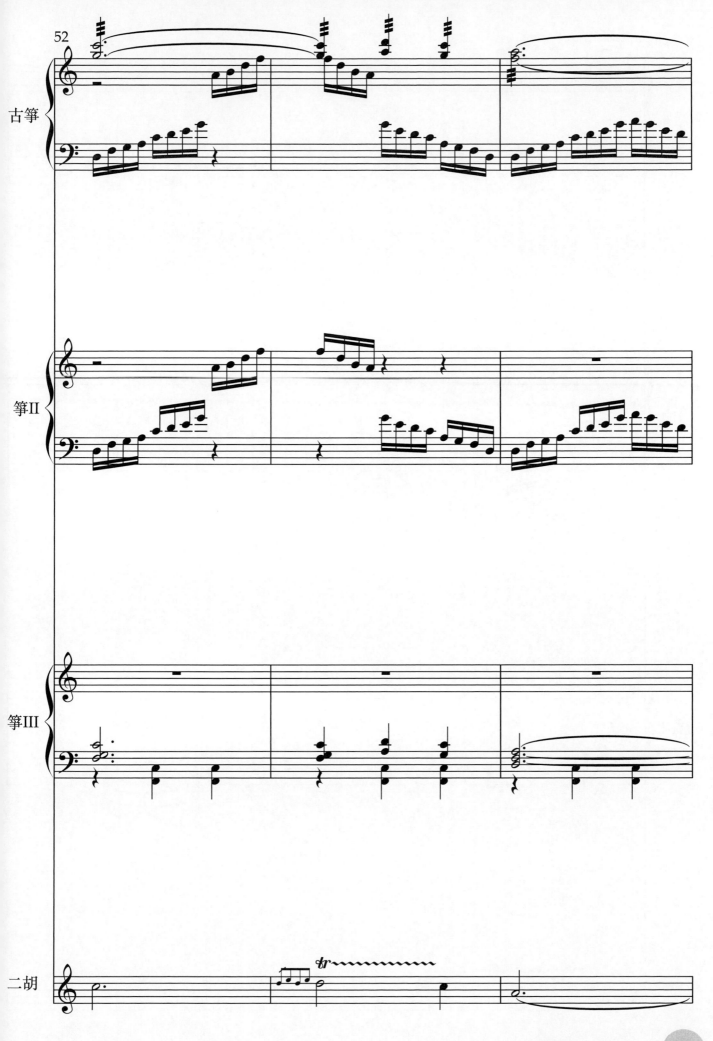

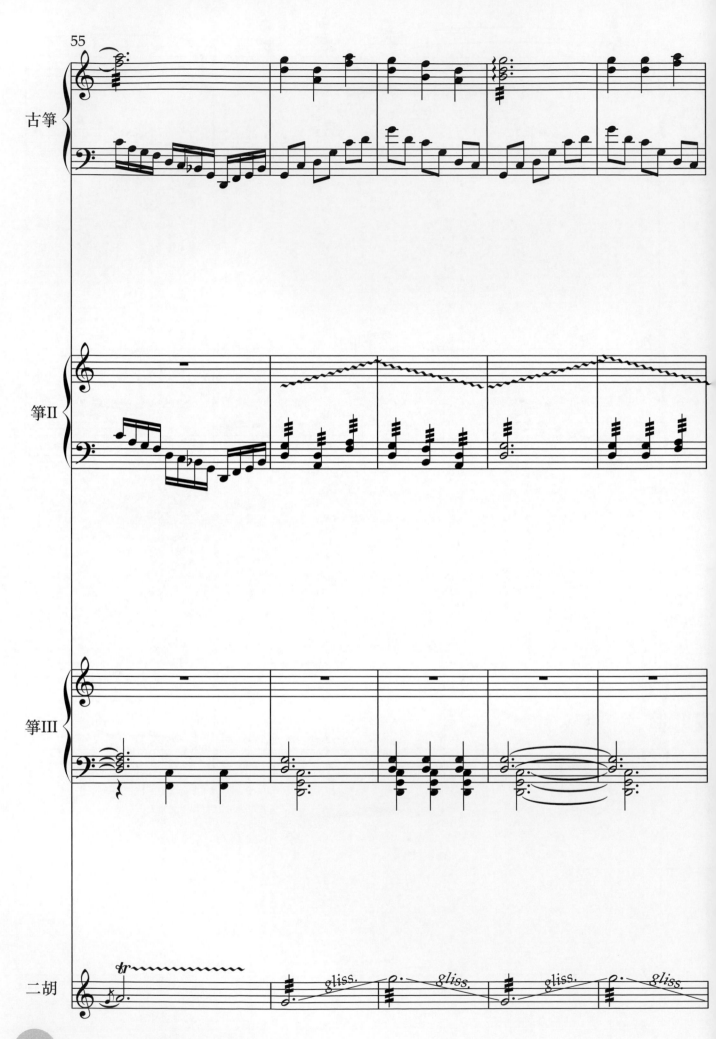

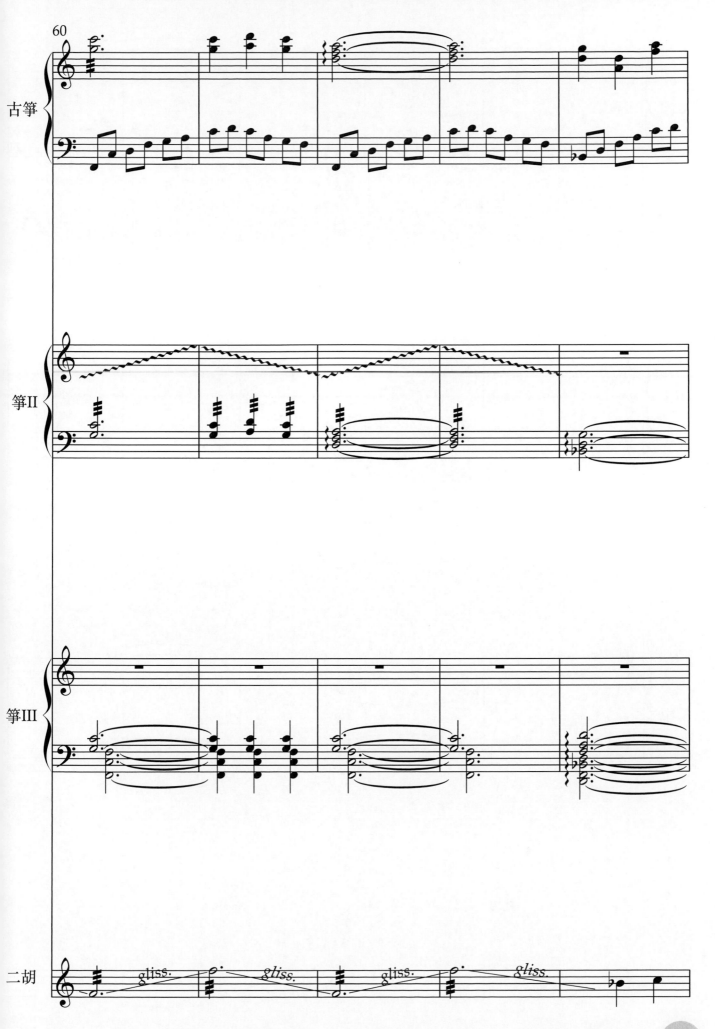

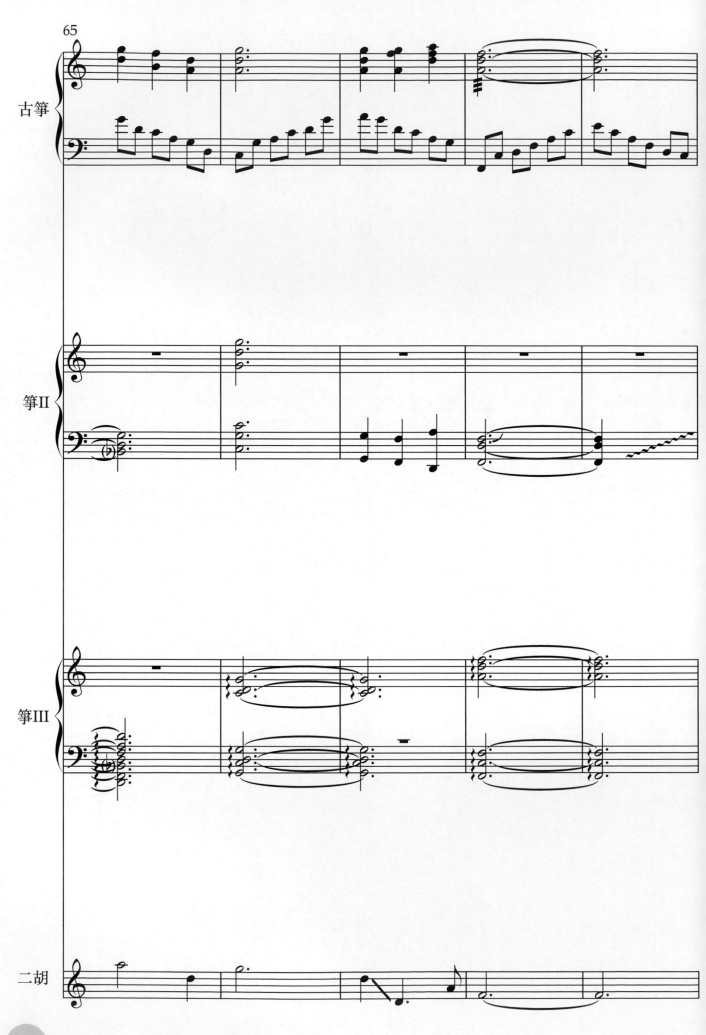

228

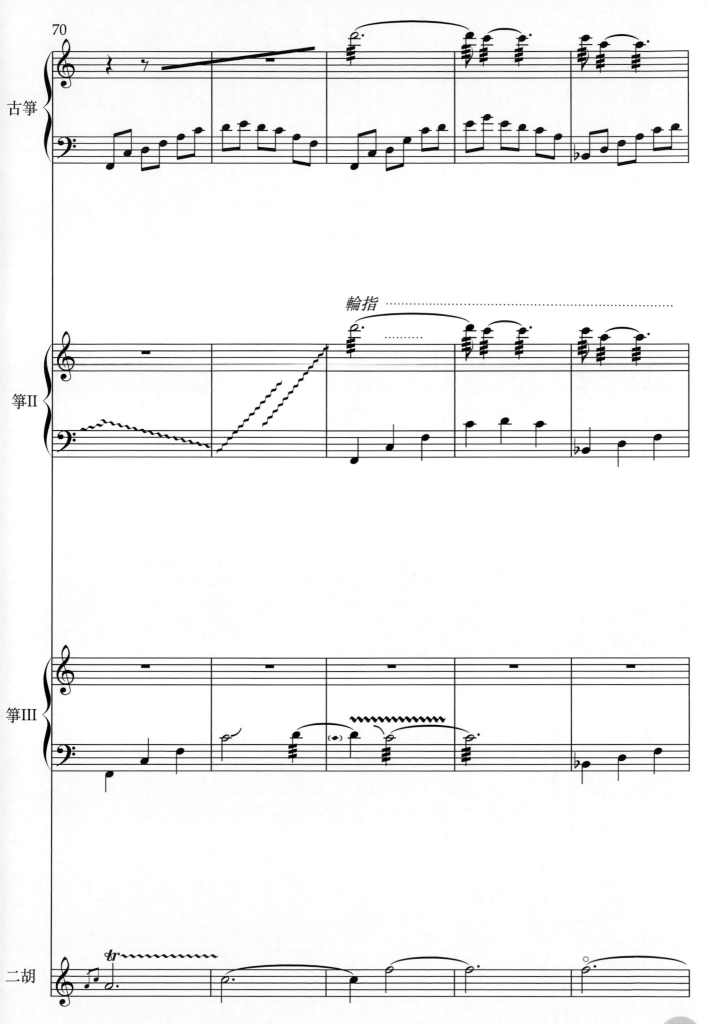

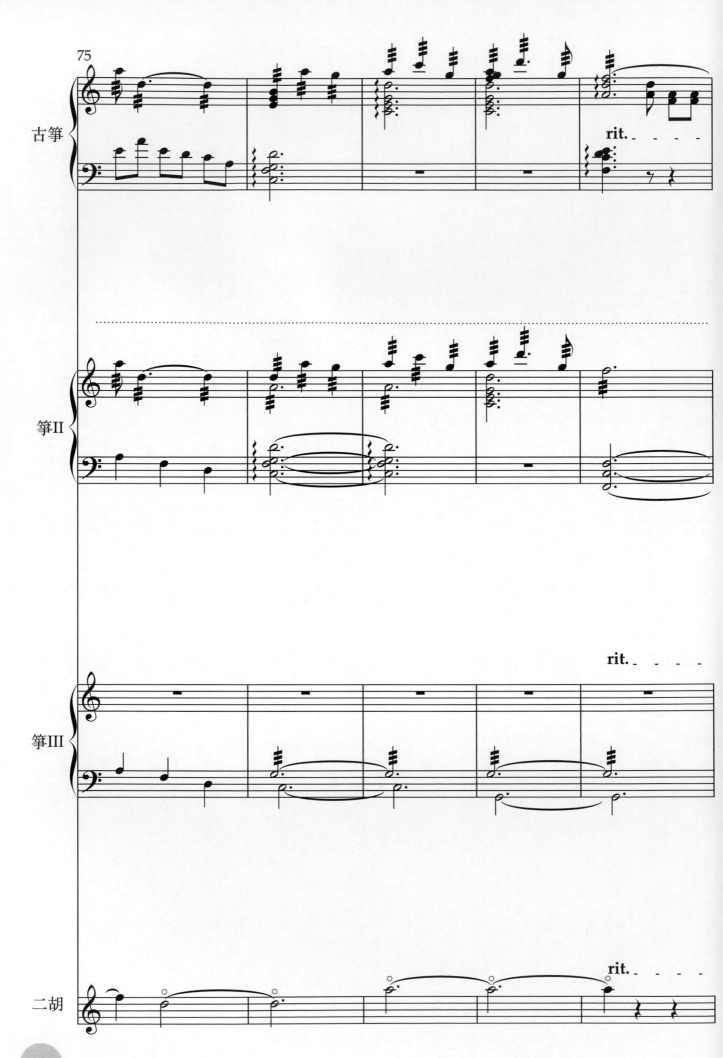

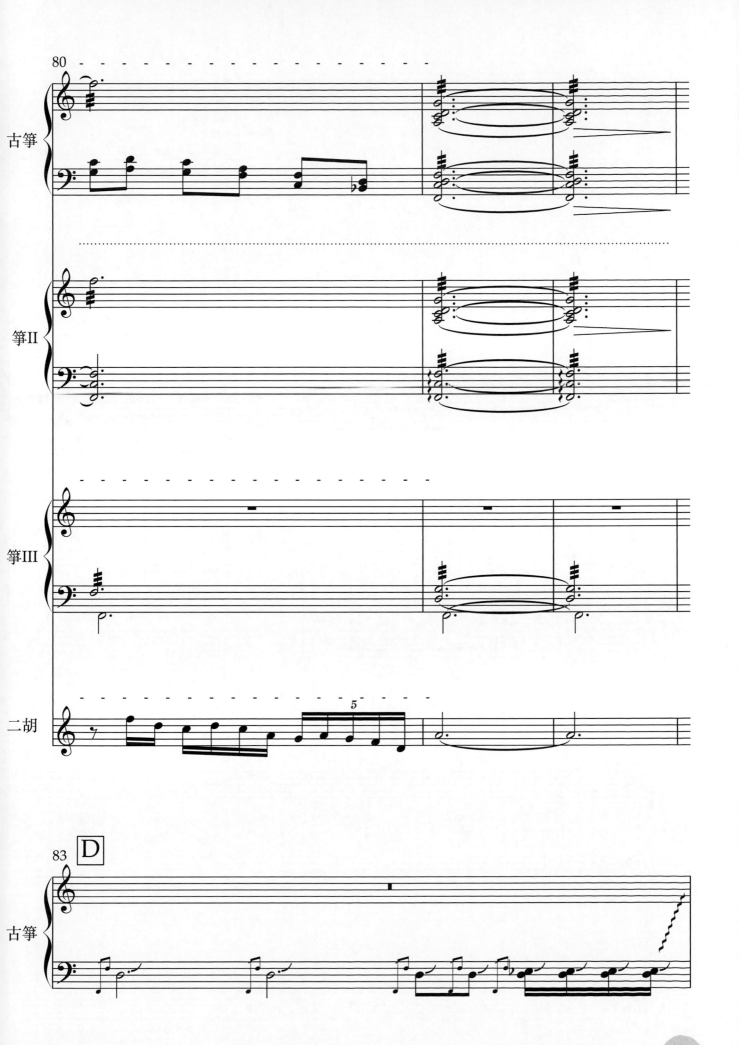

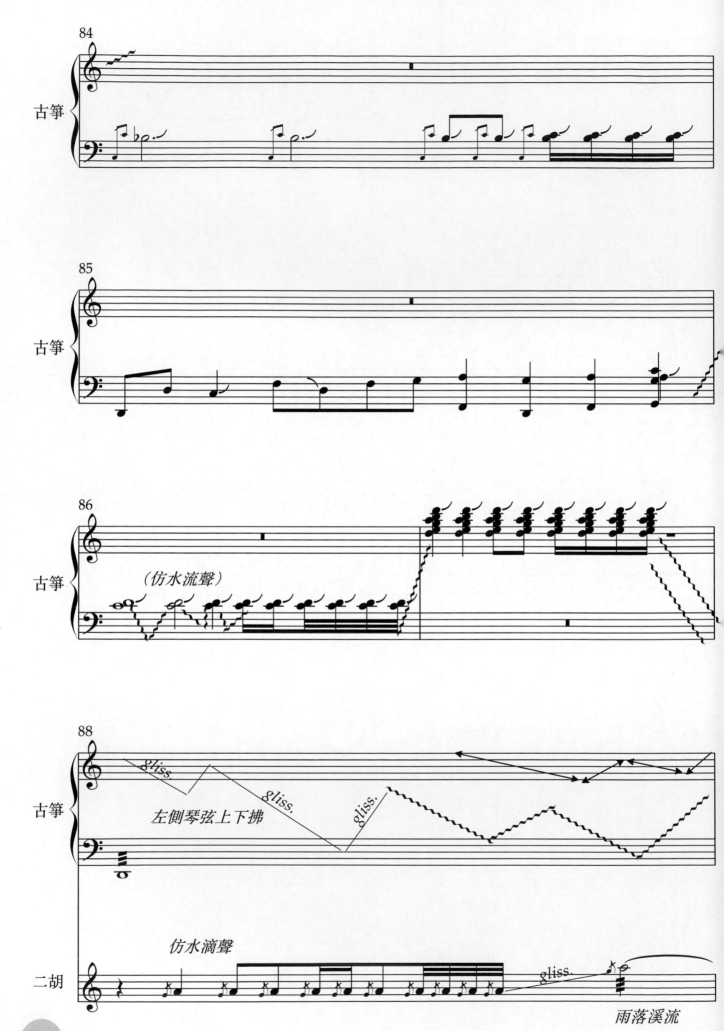

雨落溪流

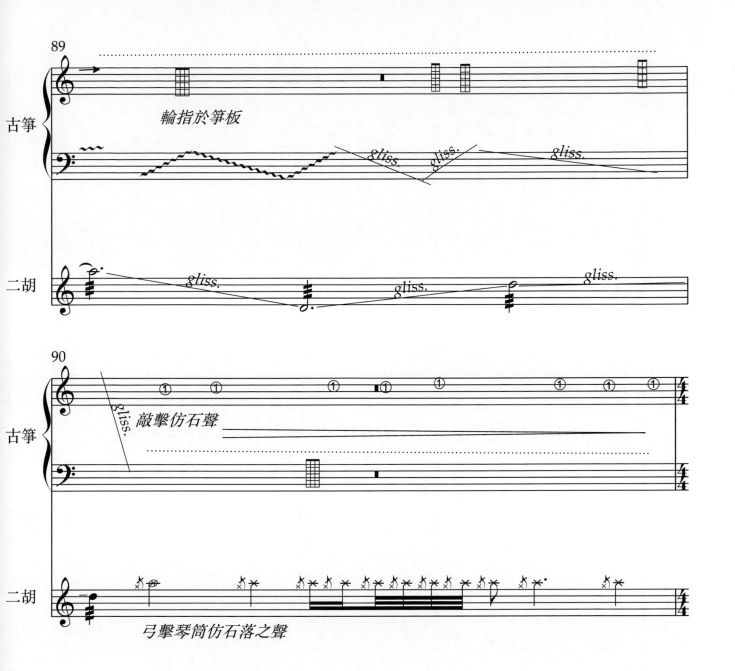

輪指於箏板

gliss.　gliss.　gliss.

gliss.　gliss.　gliss.

敲擊仿石聲

gliss.

弓擊琴筒仿石落之聲

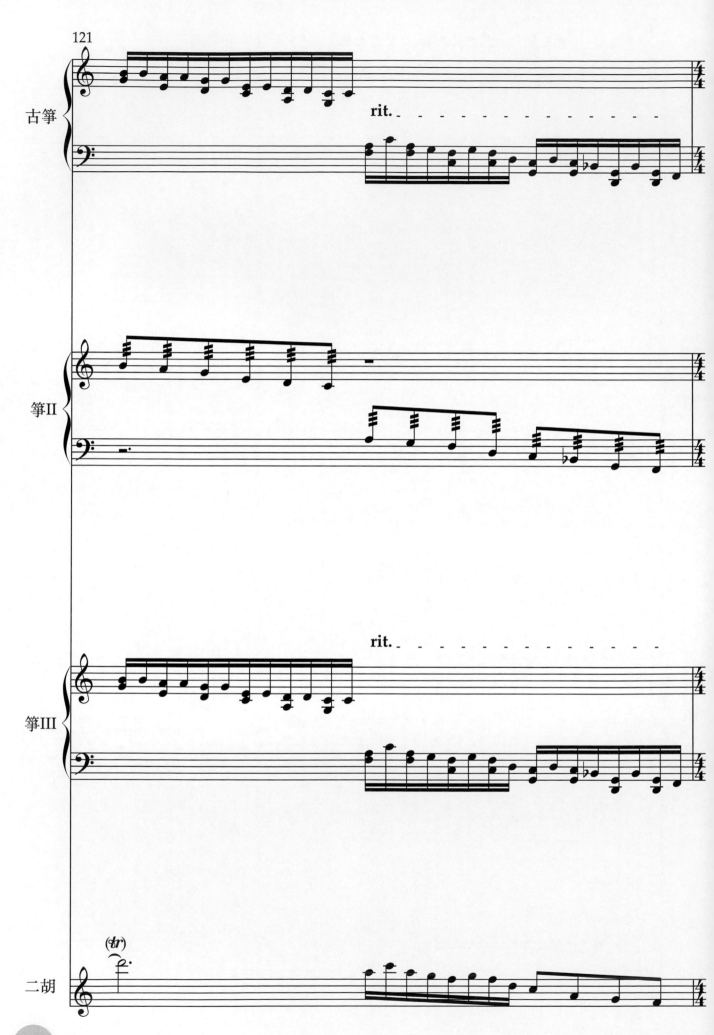

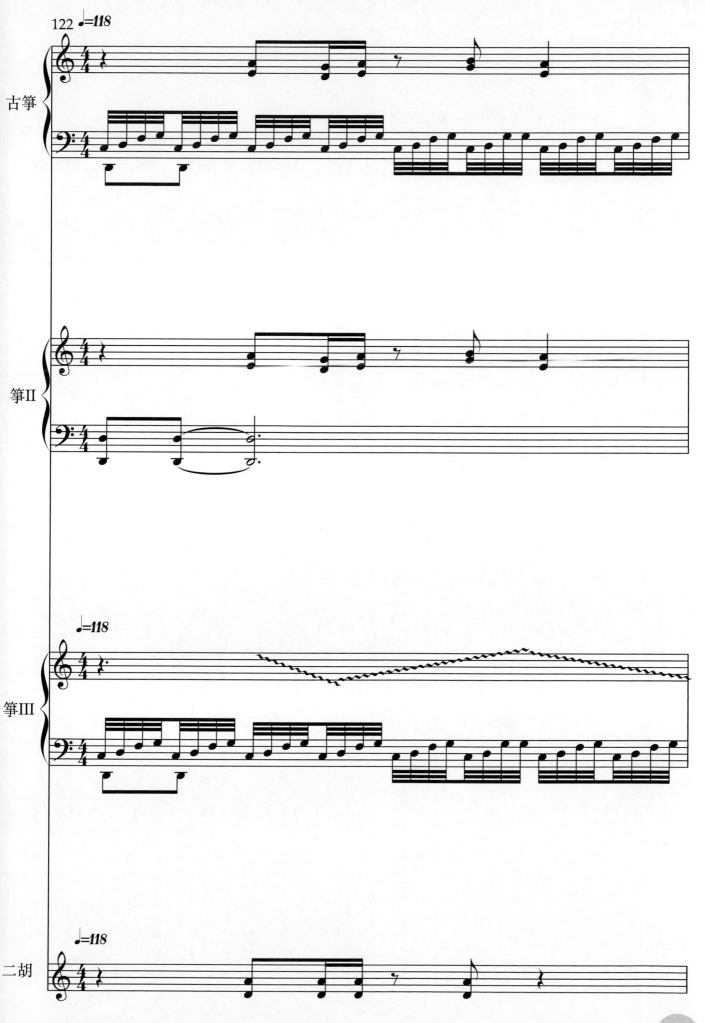

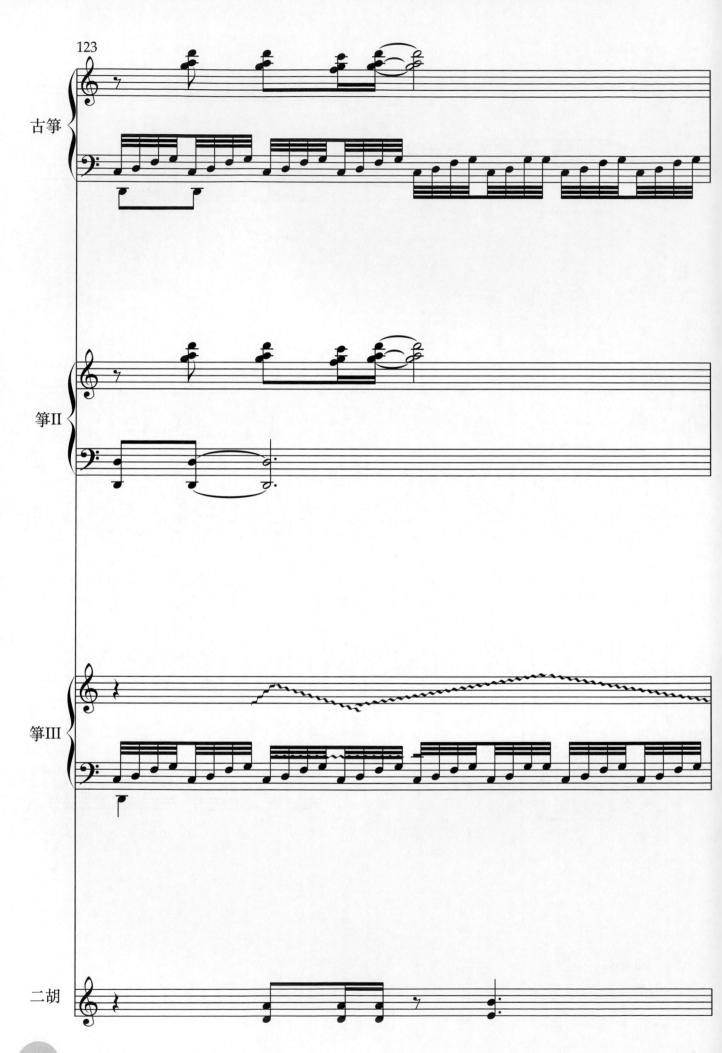

248

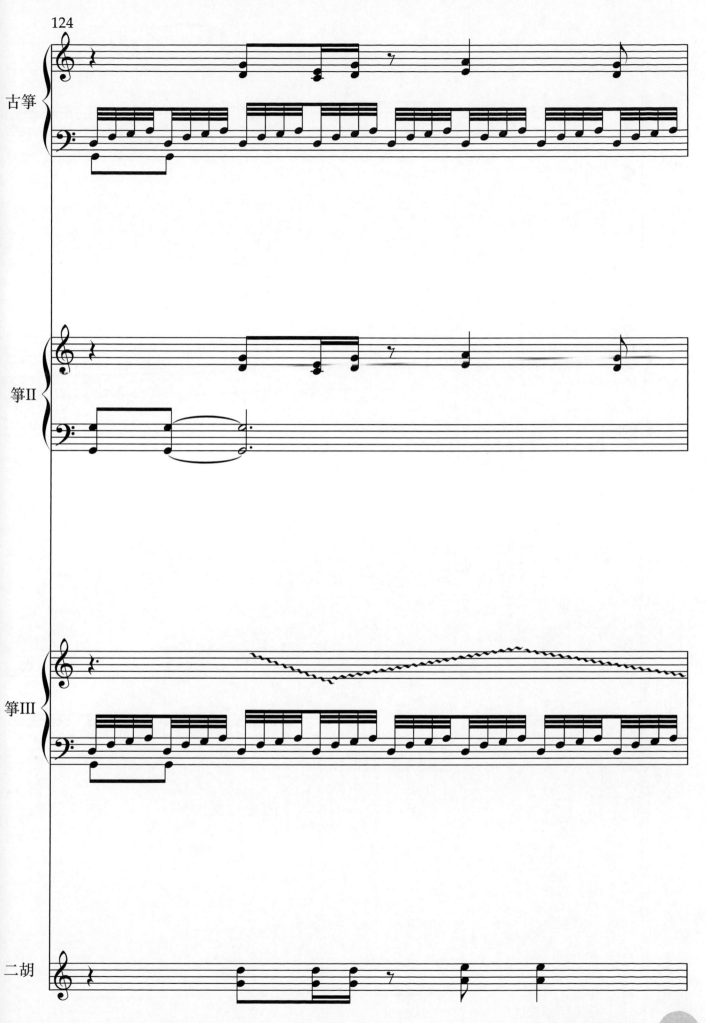

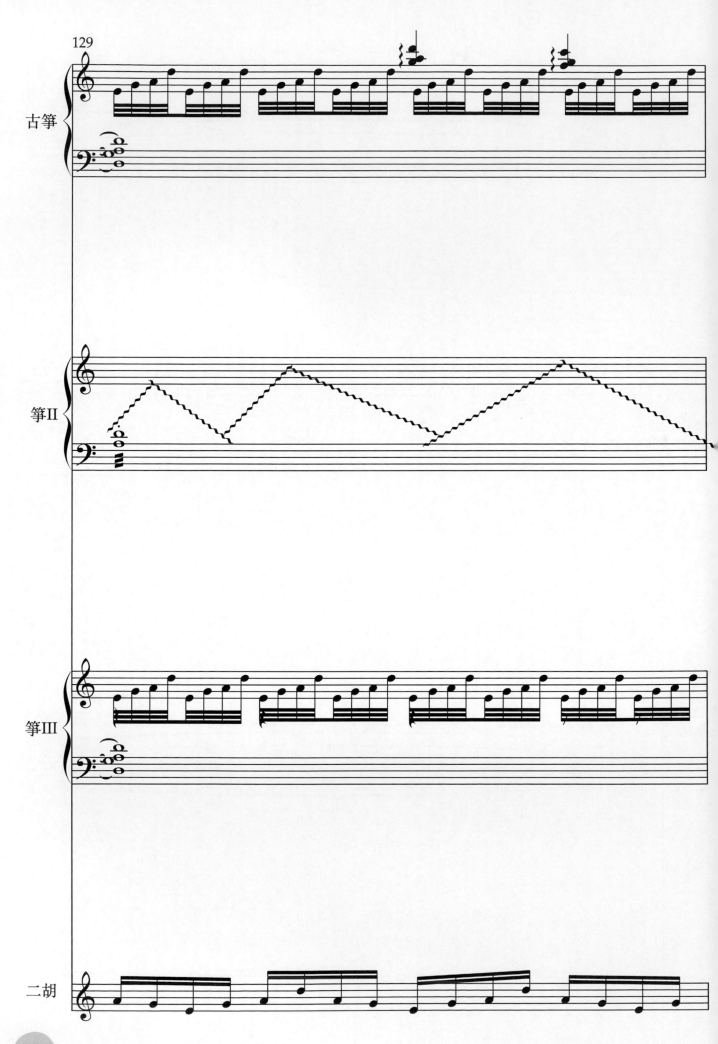

254

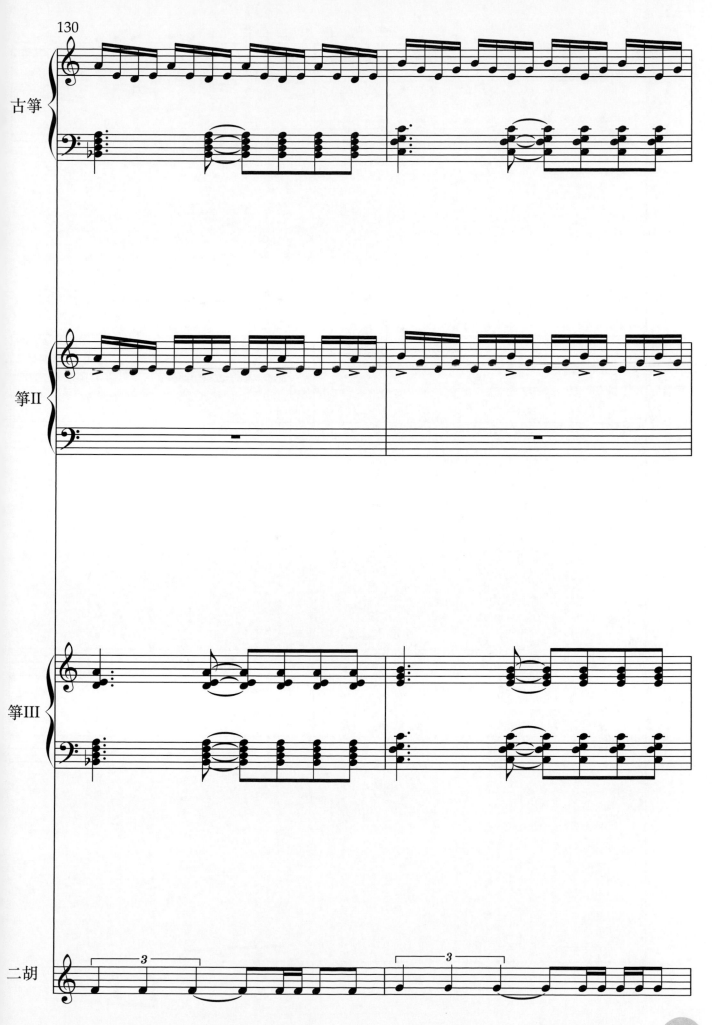

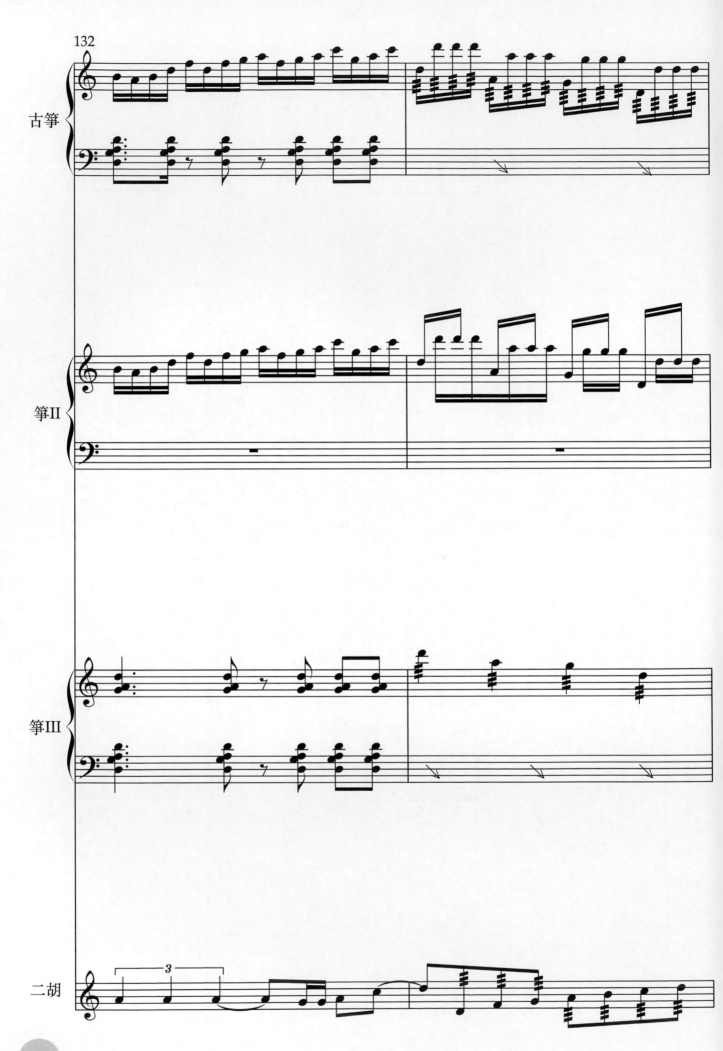

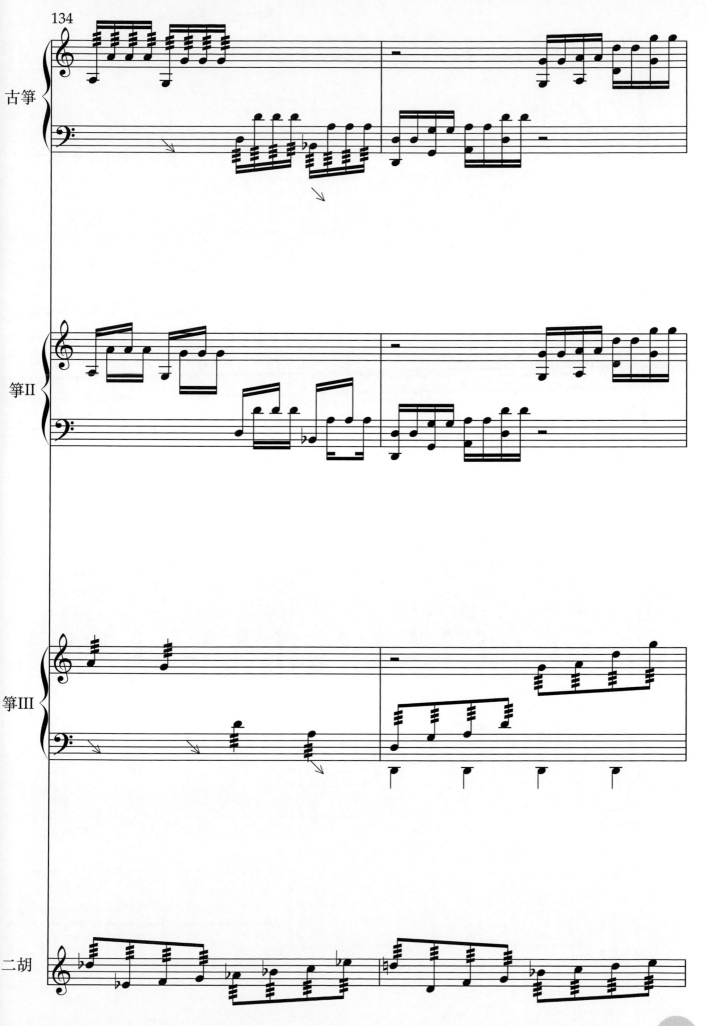

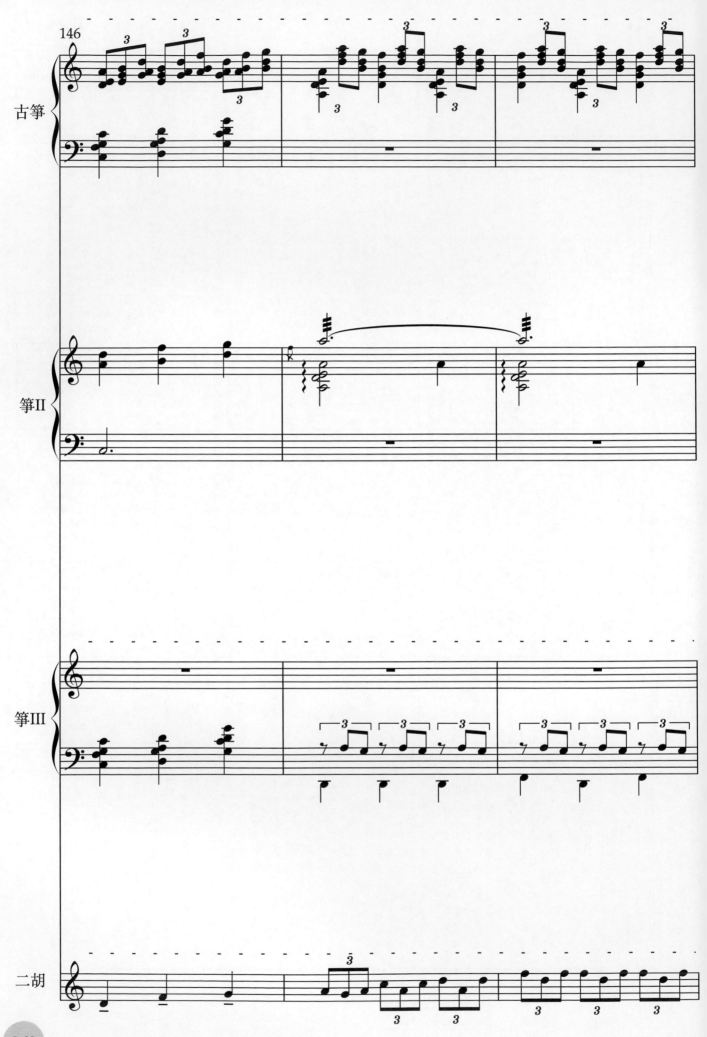

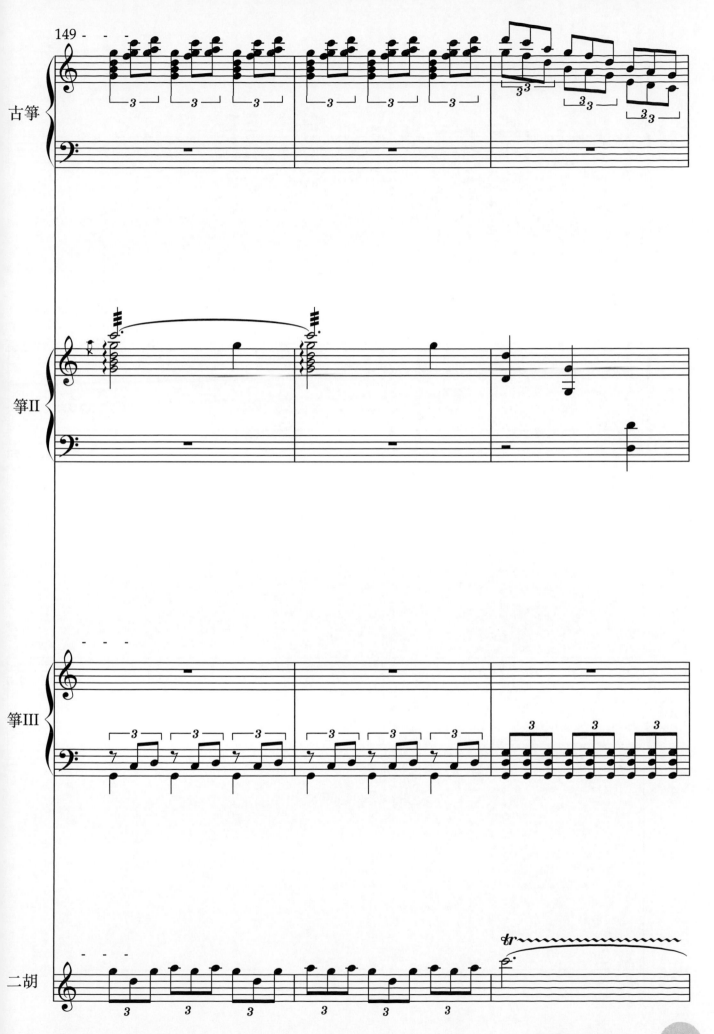

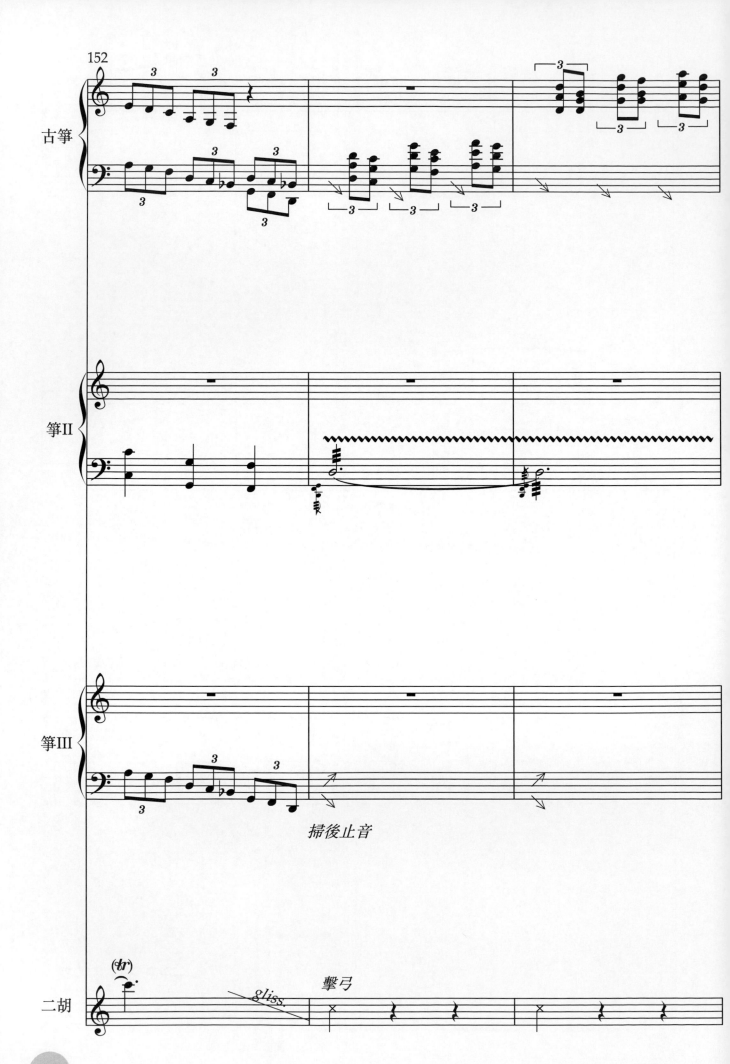

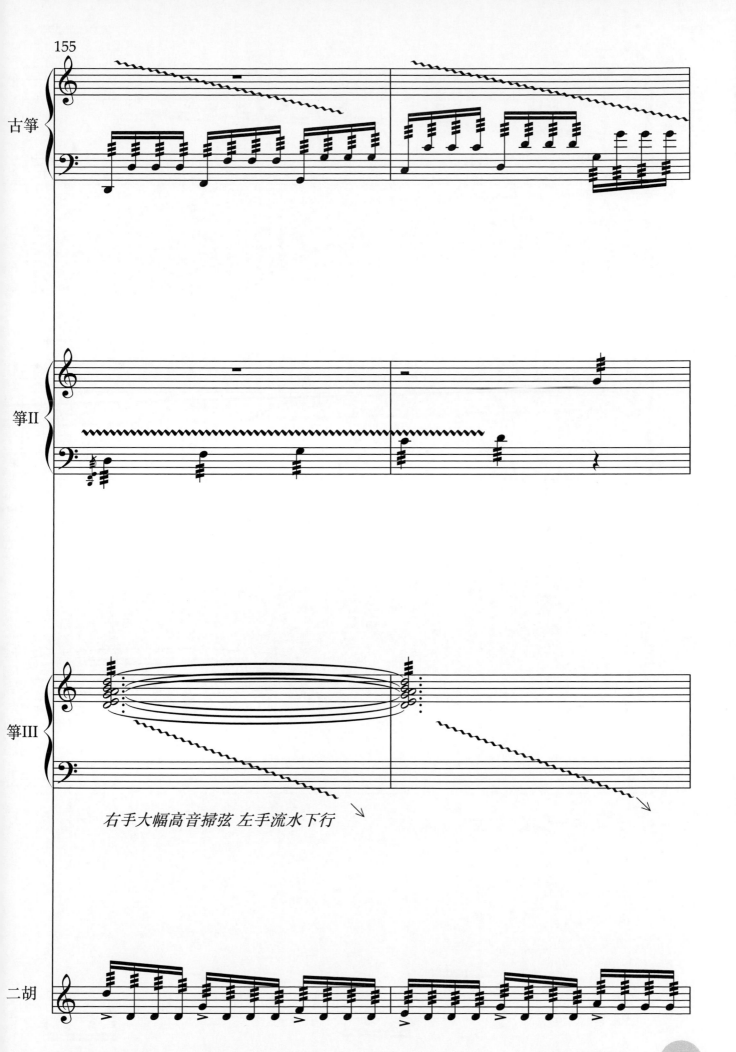

右手大幅高音掃弦 左手流水下行

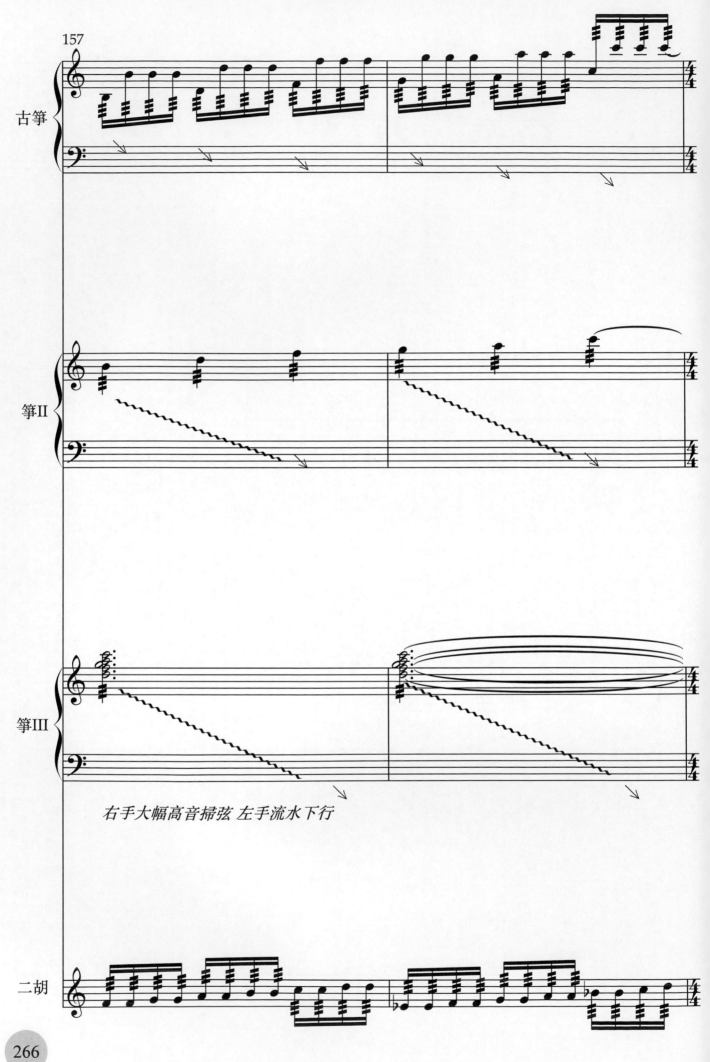

右手大幅高音掃弦 左手流水下行

266

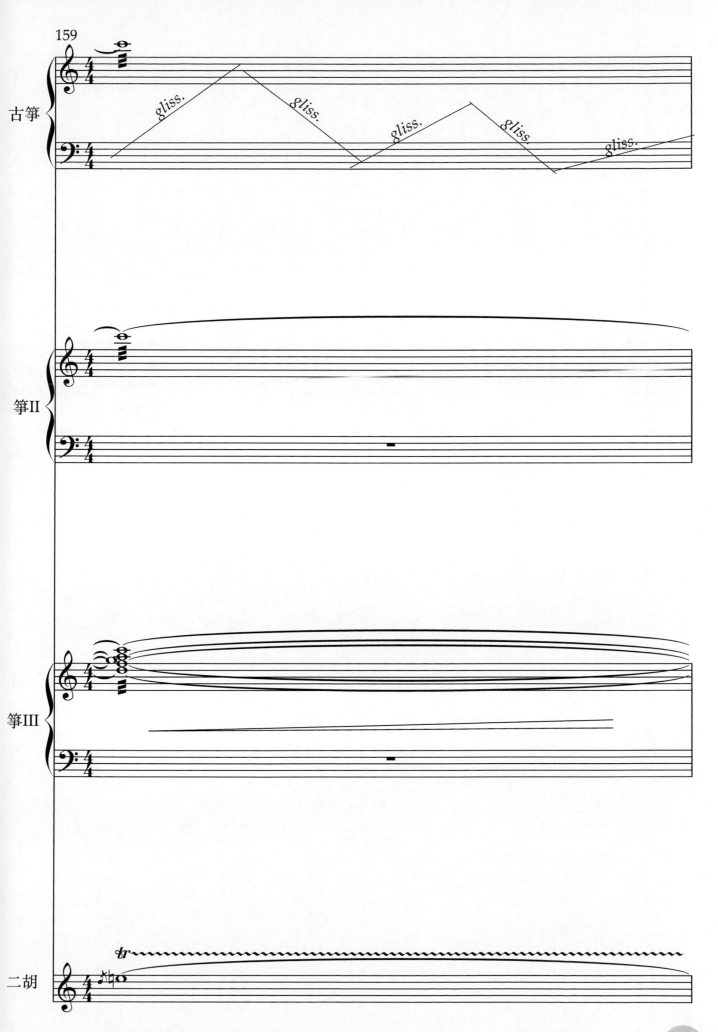

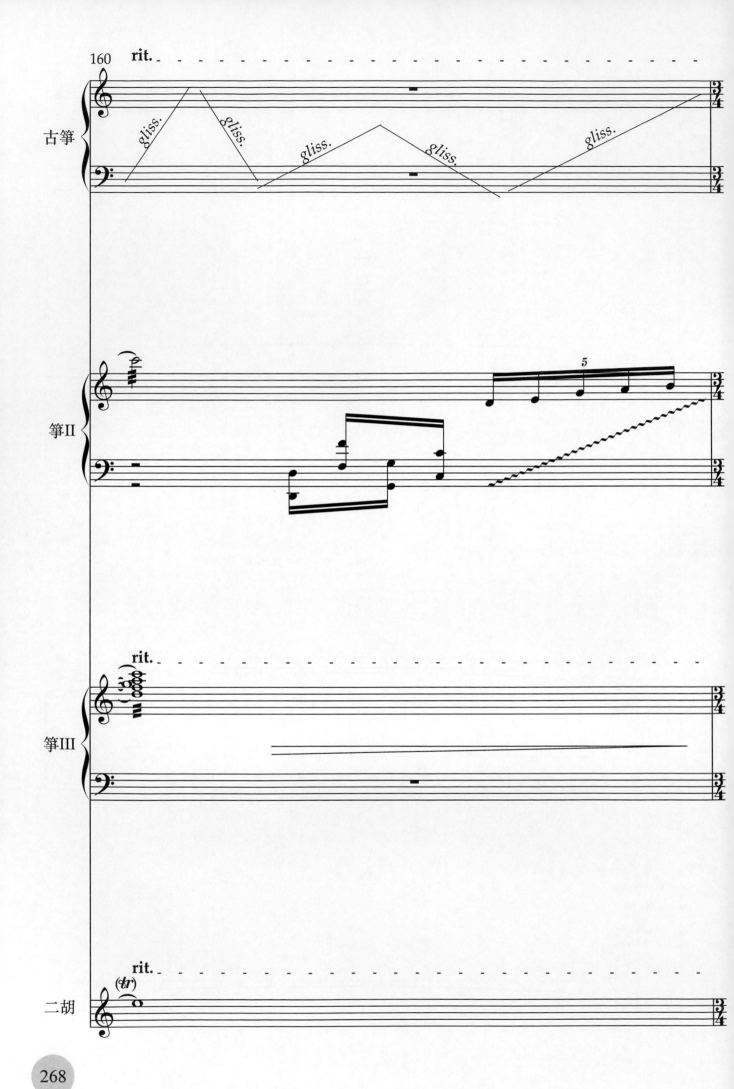

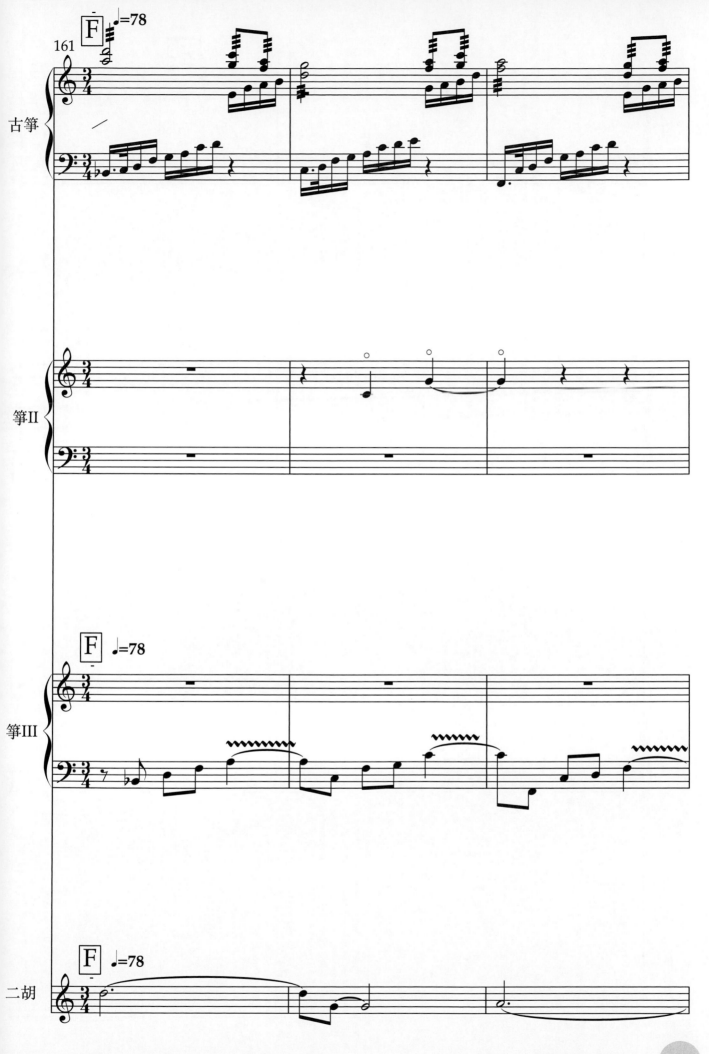

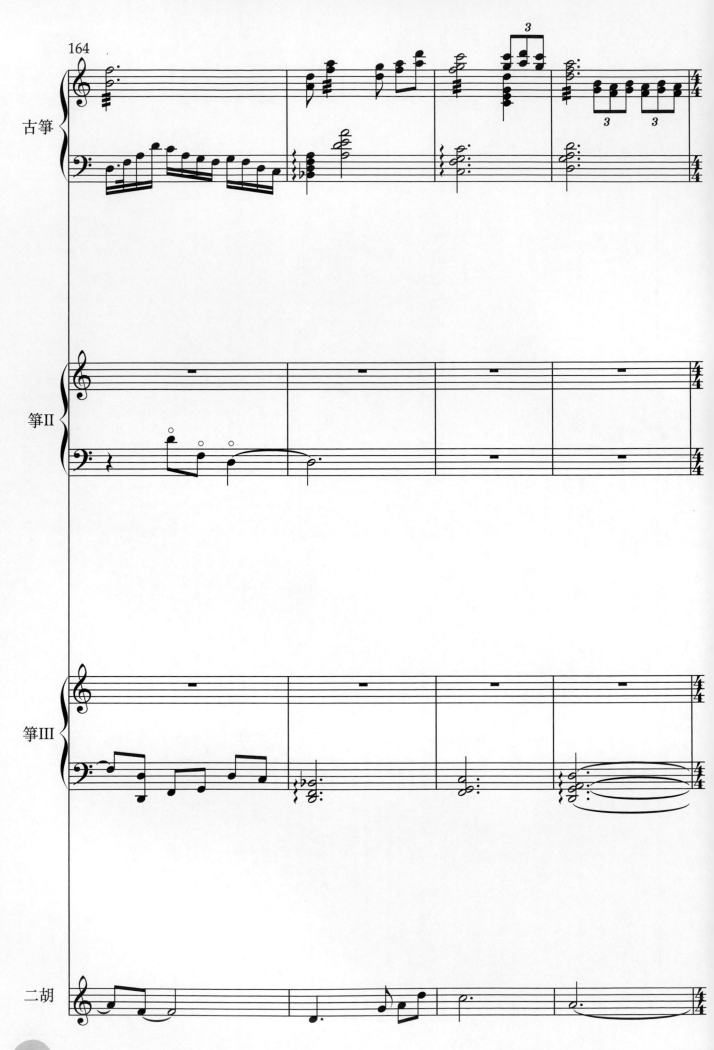

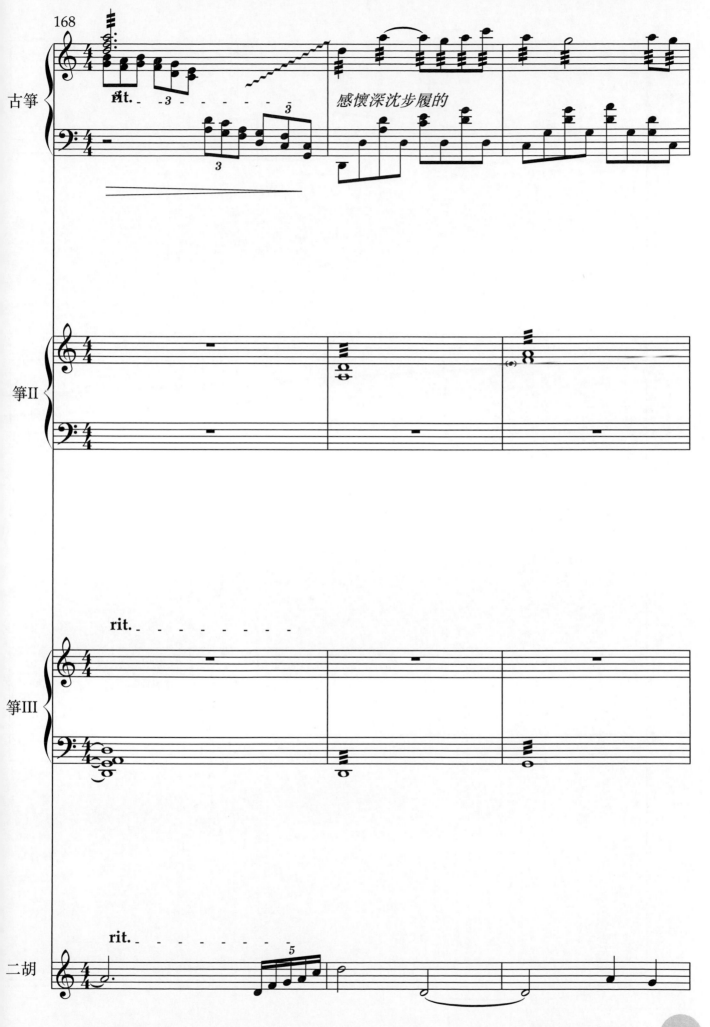

感懷深沈步履的

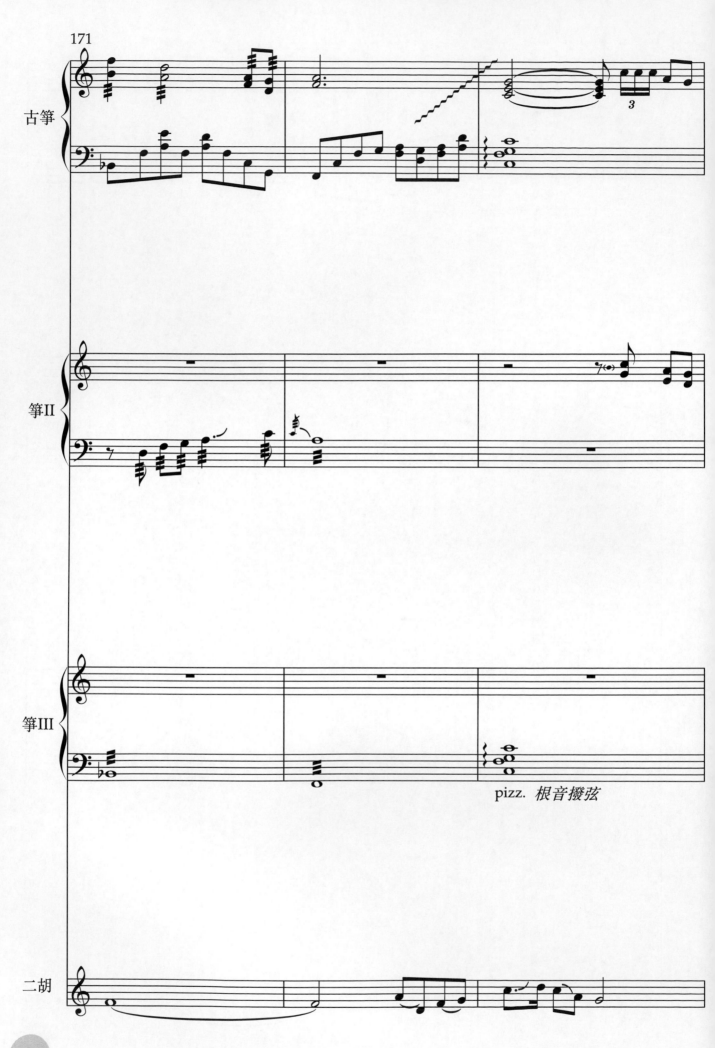

pizz. 根音撥弦

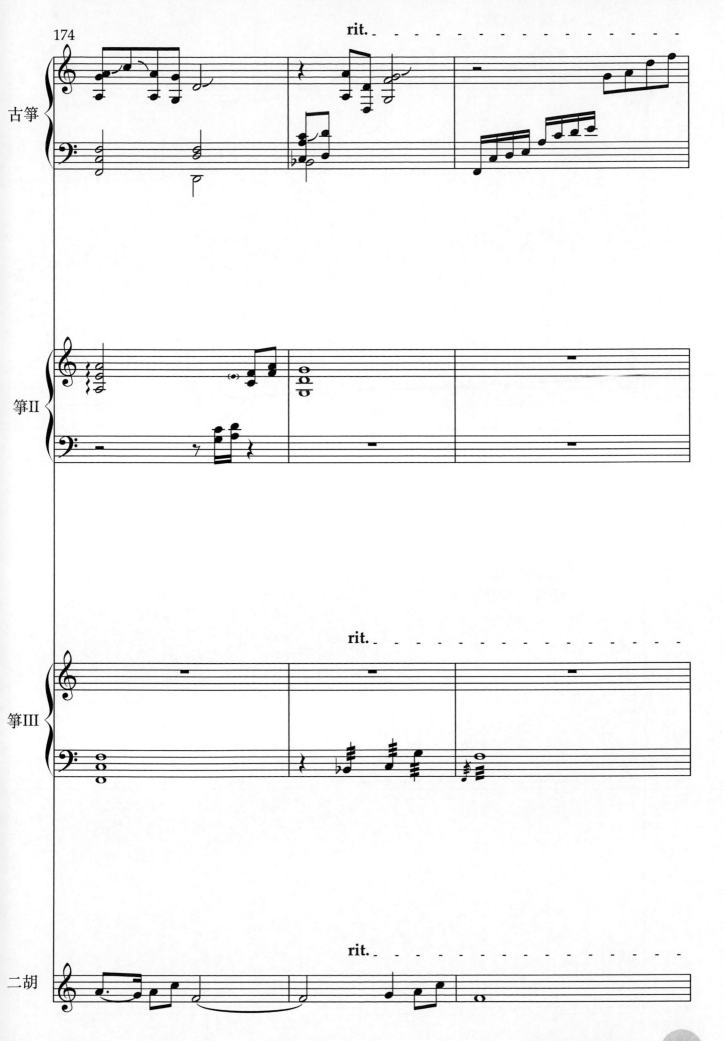

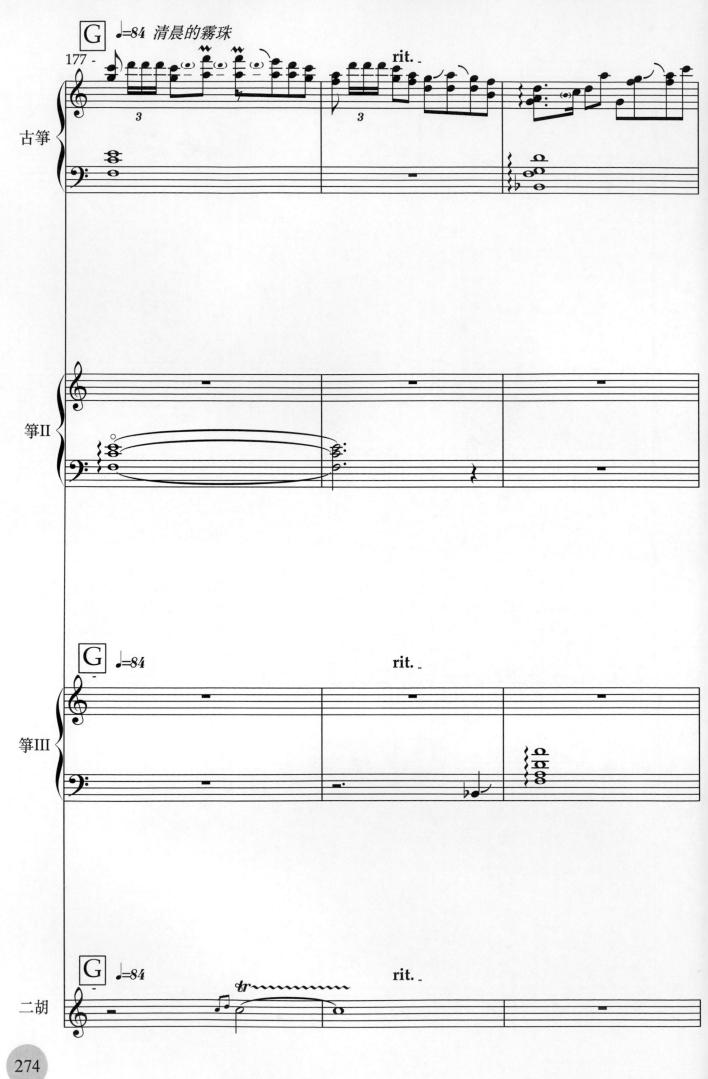

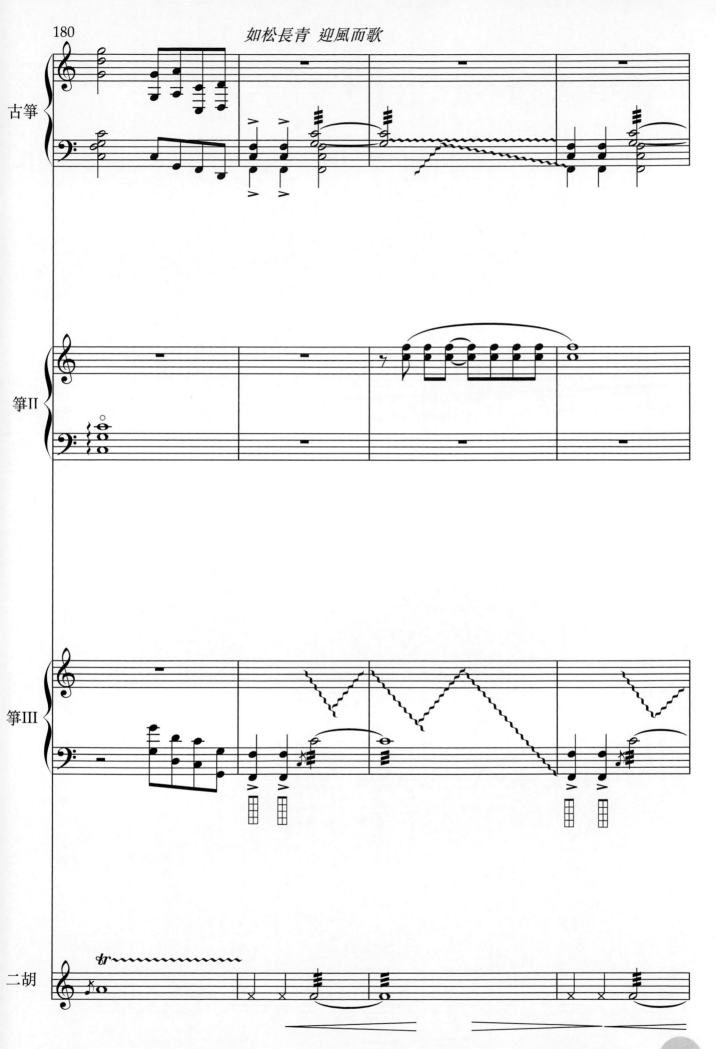

古箏

箏II

箏III

二胡

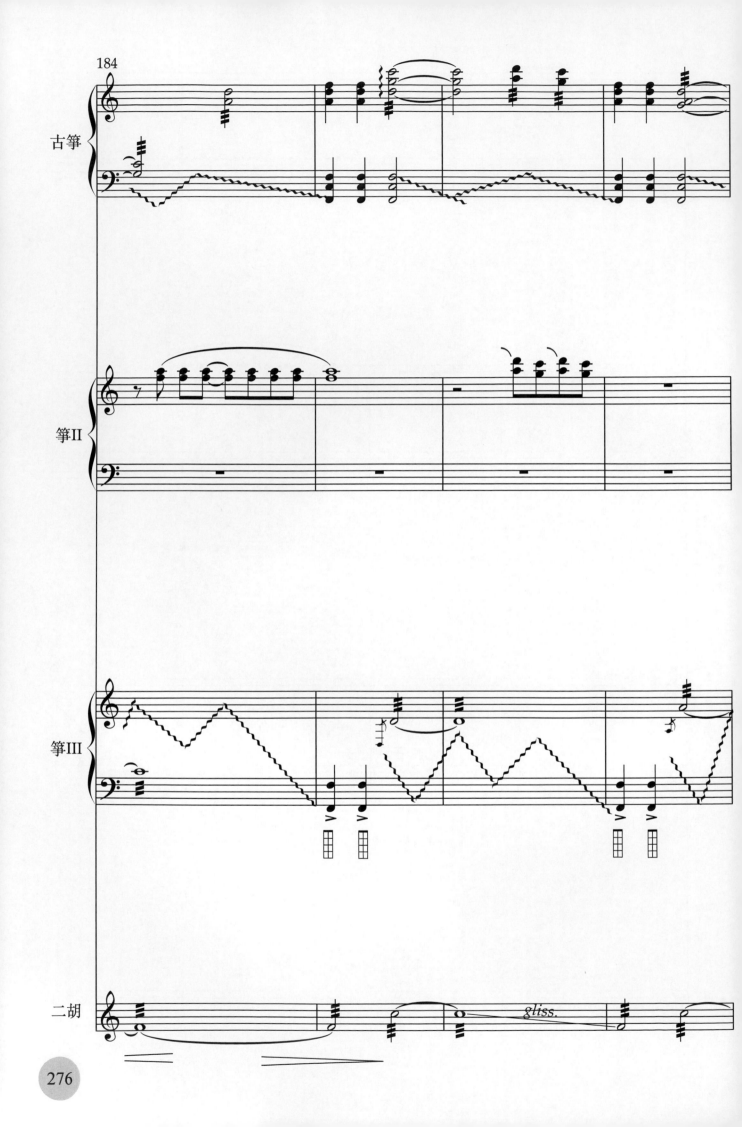

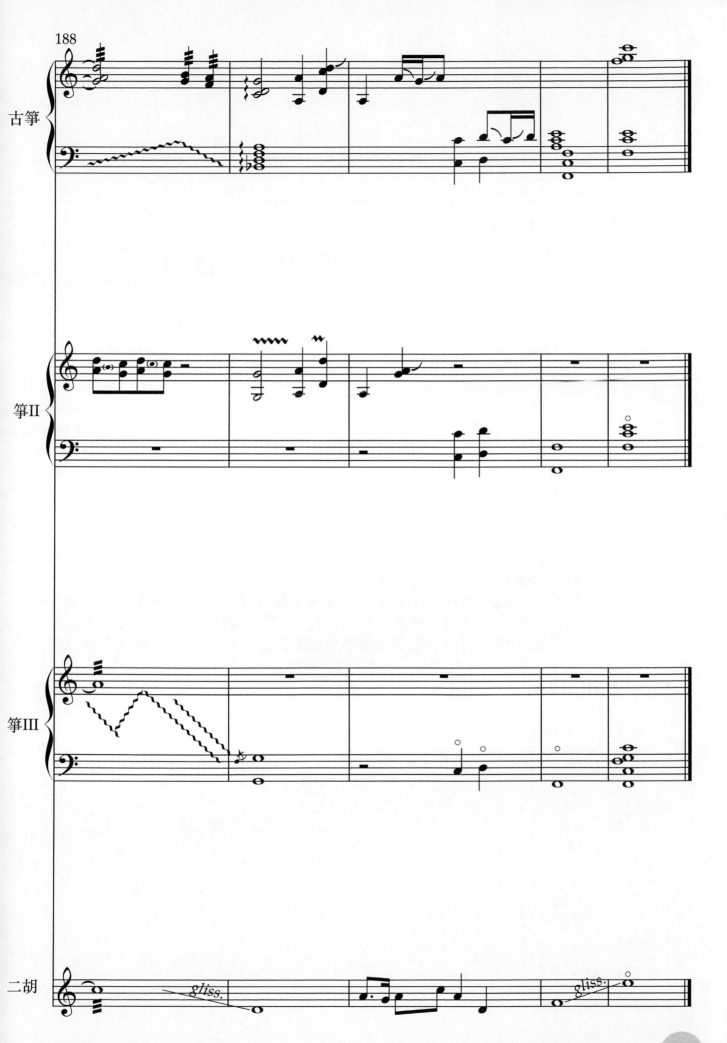

臨江仙

古箏定弦

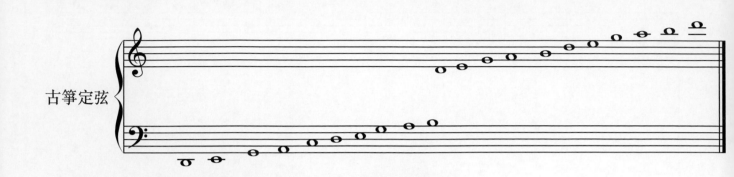

曲解

"夜飲東坡醒復醉，歸來彷彿三更。家童鼻息已雷鳴。敲門都不應，倚杖聽江聲。長恨此身非我有，何時忘卻營營。夜闌風靜縠紋平。小舟從此逝，江海寄餘生....。"古詩人中我最喜歡蘇軾的文學作品，那灑脫飄逸曠遠的情意境與人生哲學一直深刻的撼動著我。記得年少閱讀，如同在奔流不息而喧囂不止的現代塵囂之中找到一處靈魂棲息的庇蔭，彷彿一道清風徐來、予以洗禮智慧的甘露，給那曾經鬱鬱敏感而徬徨的自己帶來黑夜中的一道曙光。即便穿過數百年歷史的軌跡，多慶幸在古詩詞中如伯牙尋子期，原來曾經詩人也正經歷著類似的境遇，而以藝術去紀錄並照亮了後人。<臨江仙>這首作品我希望以古風歌曲的演唱並加上流行曲的編配去貼近現代審美聆賞的興味，同時又在前奏與後佐以古箏奏古琴語法起始的思古幽情，帶出空間與歷史的經緯。最後我想將詩詞古人帶給我的感動和靈感轉化，以樂馳騁於古今之間，便是臨江仙...欲乘風歸去，一葉輕舟 卻感到天地 江海 間.......

臨江仙 - 江海寄餘生

林辰樺
Emma Lin
詞：蘇軾

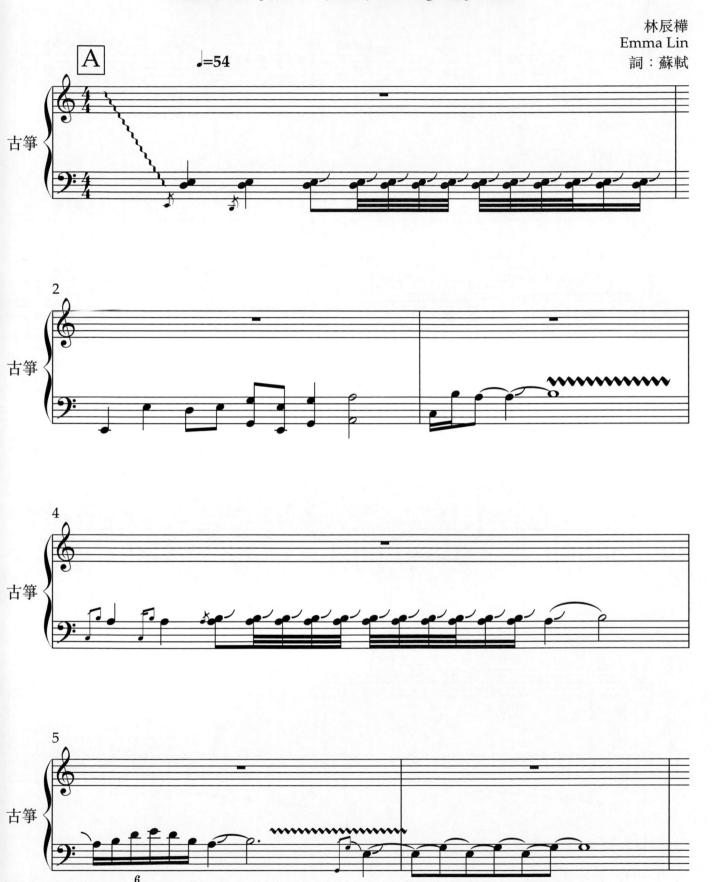

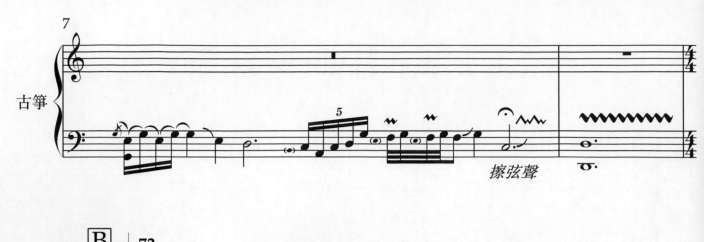

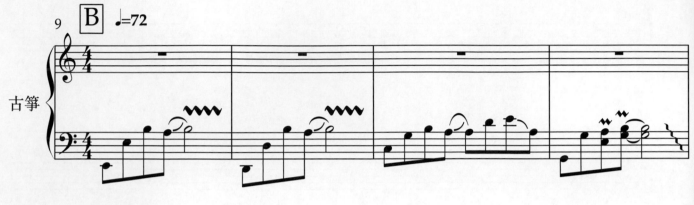

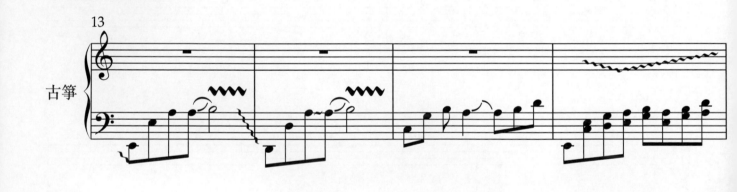

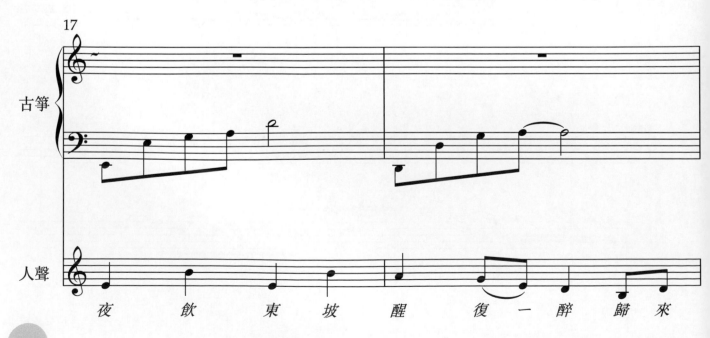

夜　飲　東　坡　醒　復　一　醉　歸　來

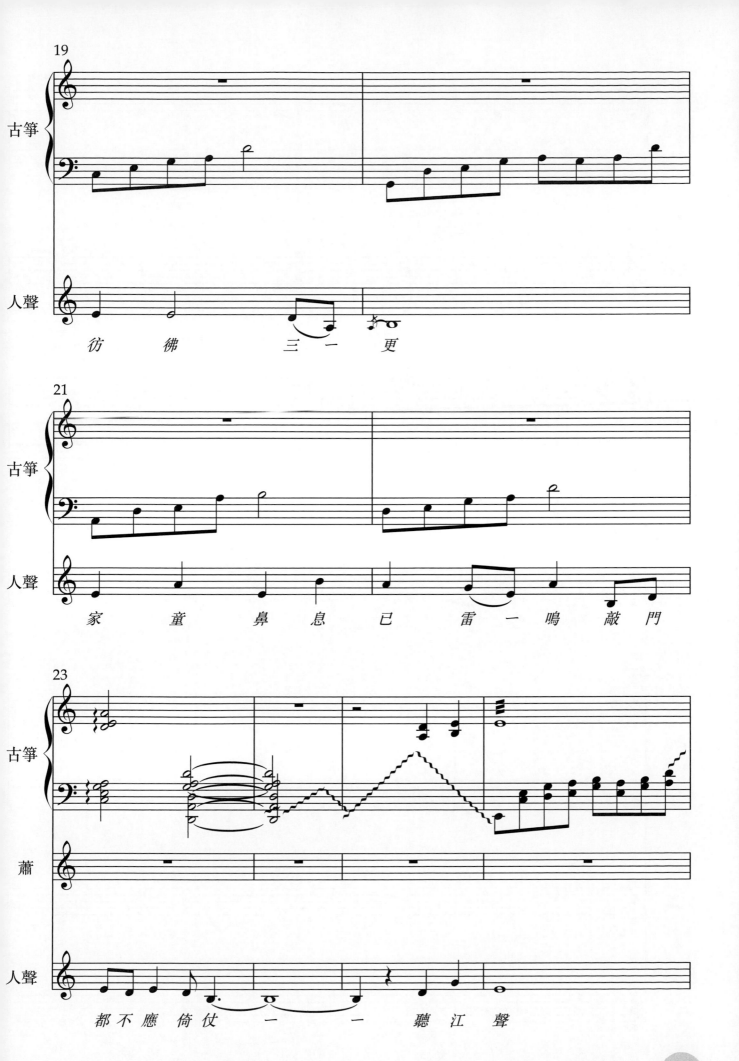

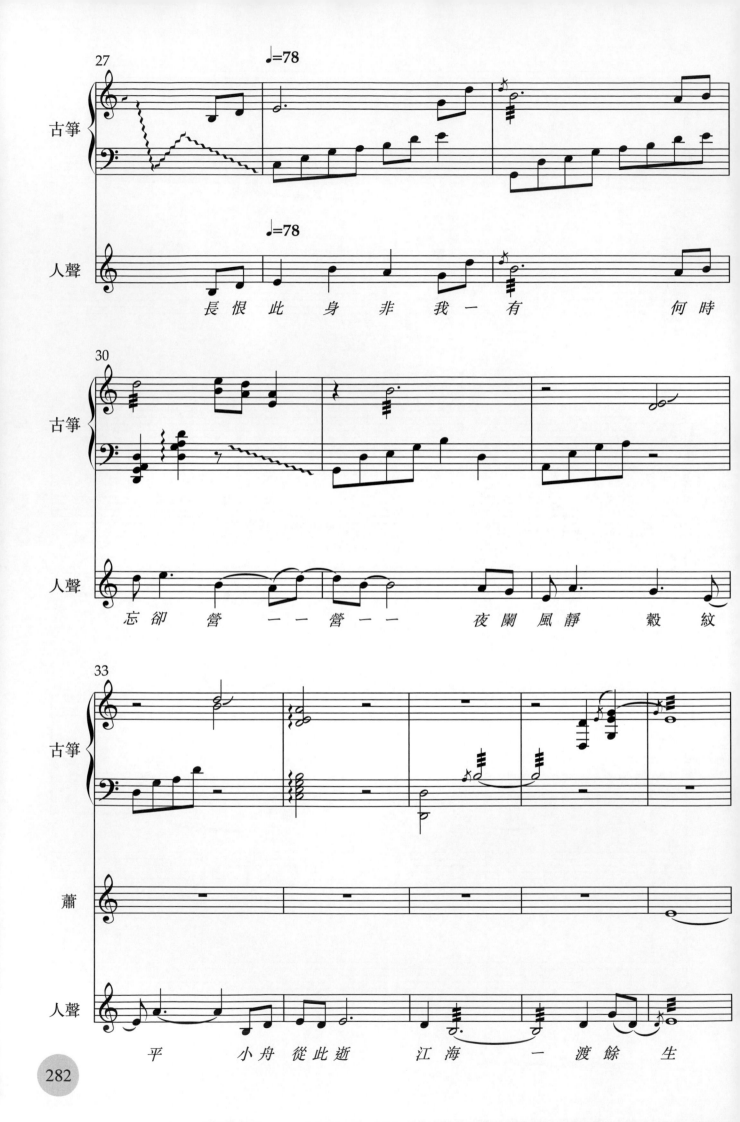

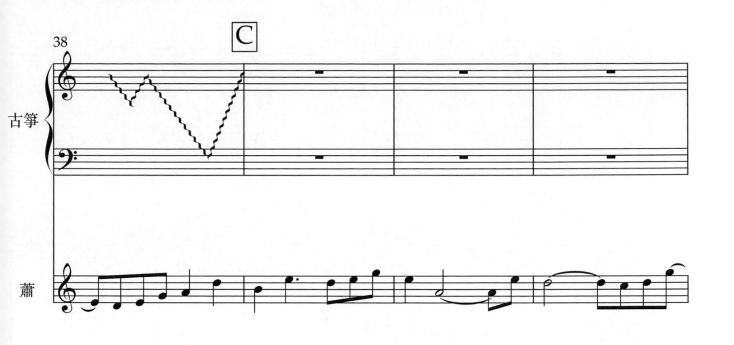

(念白：臨江 仙　　　我 欲 乘風　歸去　　　小 舟　　　從 此 逝

江　　　海……

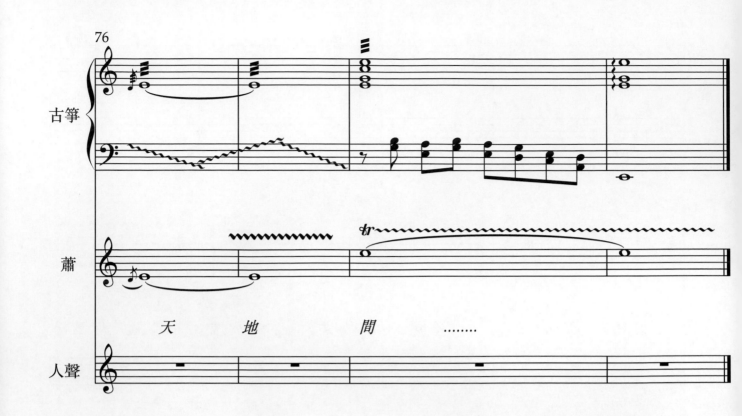

天　　地　　間　　……